職人電繪
動漫人物上色技巧

監修　羊毛兔

三悅文化

U0056574

前言

我是羊毛兔，

非常感謝各位讀者拿起這本書。

近年來，畫圖的門檻降低了許多，

社群媒體上天天都能看見豐富精彩的插畫作品。

不知道各位看到這些作品時，是否也曾想過

這些作品是怎麼畫出來的？

又或是自己也想嘗試，卻覺得好像很困難？

本書會用三個章節解決各位的疑問，講解畫圖的方法。

第 1 章會介紹人物電繪上色基礎，

第 2 章會介紹四種最具代表性的插畫上色法，

第 3 章則邀請好幾位插畫家講解自己的繪畫技巧。

本書塞滿了我從事插畫家以來累積的技術與思維，

相信各位讀了本書，

就能掌握上色技巧，

用更短的時間完成上色，

讓你的人物變得更有魅力。

這本書適合插畫初學者，

也推薦有一定基礎，但希望進一步提升插畫技巧的人閱讀。

我相信，本書一定能陪伴各位享受繪畫，

幫助各位畫出更有趣、更迷人的插畫。

審訂　羊毛兔

CONTENTS

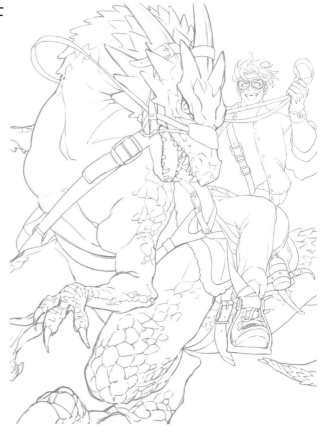

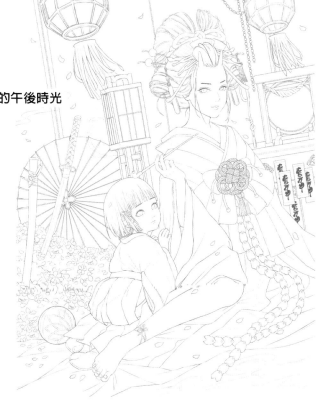

本書使用方法

本書chapter 1~chapter 3都會搭配實際範例講解上色方法。
歡迎各位參考，擴充自己對上色的認知。

作者上色時講究的重點。

範例上色時主要使用的筆刷。

範例的圖層組合。

進階小知識
提升上色技術的必備小知識。

上色小訣竅
介紹上色時可以多加留意的小地方。

術語小辭典
解釋一些值得記住的術語。

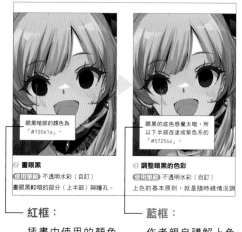

眼黑暗部的顏色為「#100e1a」。

② 畫眼黑
使用筆刷 不透明水彩（自訂）
畫眼黑較暗的部分（上半部）與瞳孔。

眼黑的底色感覺太亮，所以下半部改塗成紫色系的「#57256a」。

③ 調整眼黑的色彩
使用筆刷 不透明水彩（自訂）
上色的基本原則，就是隨時視情況調整。

紅框：
插畫中使用的顏色資訊。

藍框：
作者親自講解上色時的注意點。

chapter 01

人物電繪上色基礎

充分了解色彩，

才能順利上色。

學習色彩的效果與配色基礎知識，

就能最大限度

激發筆下人物的魅力。

人物電繪上色介紹

首先，讓我們一探人物電繪上色的魅力，看看這個充滿樂趣、目不暇給的美好世界。

人物電繪上色的魅力

著色能夠替人物注入新的生命，是畫圖過程最值得玩味、最愉快的部分。本書審訂者羊毛兔又是如何看待這股魅力的呢？

我在替這張插畫上色時，想到最近社群媒體流行的逆光攝影，還有從頭頂打下來的陽光。所以像是身體的肉感和關節等比較突出的部分，陰影畫得比較明顯，展現立體感。

→詳見第28頁

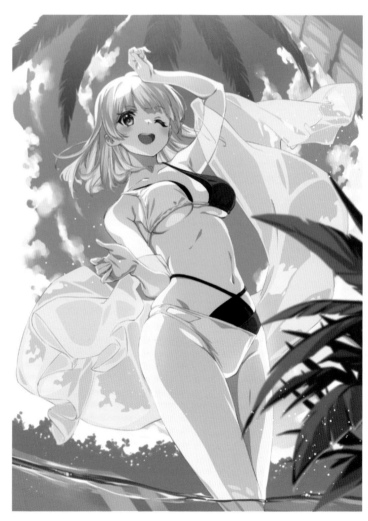

想像賦予插畫生命

愈接近完成，內心愈雀躍

人物電繪的上色方法千百種，就連使用的工具也有很多選擇，除了使用上比較直觀的一般筆刷，還有一些能表現材料質感的素材筆刷，甚至還可以「不動筆上色」，運用軟體的功能，快速畫出非數位方法難以表現的材質。

上色，彩色插畫作畫過程中最耗時的環節。雖然有時候會覺得「上色很累」，但親手替人物著色，有如為插畫灌注生命力，眼看插畫完成在即，心情也會雀躍起來。對很多人來說，上色過程都是一段無可取代的寶貴時光。

各種人物電繪作品

本書第3章刊登了9張插畫作品與其作畫過程。以下挑選其中幾張作品，請羊毛兔簡單介紹、評論一下。

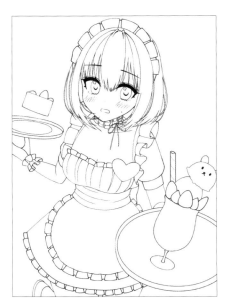

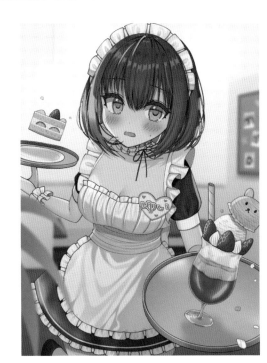

線條清晰，色彩分明

以「筆刷風塗法」（第38頁）呈現，可愛女僕的「冒失感」一目了然，圍裙柔軟的質感和皮膚都畫得很漂亮。

淘氣的咖啡廳女僕

作者／いずもねる

→詳見第106頁

馴龍冒險者

作者／百舌まめも

→詳見第162頁

以紮實厚塗法表現厚實肌肉

這張插畫用「厚塗法」（第46頁）精彩描繪了龍厚實的肌肉和鱗片，以及騎士精壯的體魄。並且以高光勾勒輪廓，與周圍環境融合，表現出真實感。

享受閱讀的午後時光

作者／水溜鳥

→詳見第176頁

粉彩調性的淡雅風格，色彩質地清透

採用「水彩風塗法」（第54頁），整體呈現出柔美、纖細的印象。服裝和飾品細節也以極為細膩的筆觸呈現，十分精美。

02 顏色基本知識

上色之前，得先了解色彩的基本知識。掌握色彩的屬性，理解色彩的本質，有助於我們選擇適合人物的顏色。

色彩三要素

色彩具有三項屬性：「色相」（Hue）、「明度」（Value）、「彩度」（Chroma），合稱「色彩三要素」。

【色彩三要素】

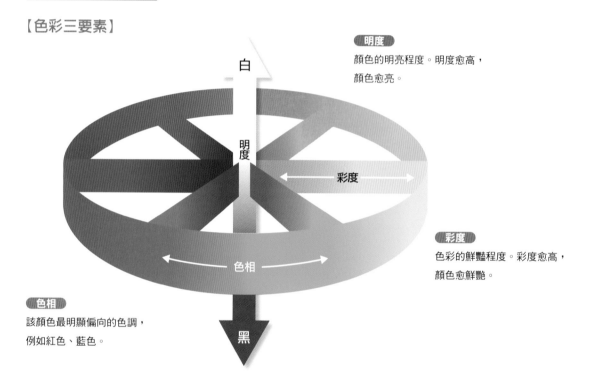

明度
顏色的明亮程度。明度愈高，顏色愈亮。

彩度
色彩的鮮豔程度。彩度愈高，顏色愈鮮豔。

色相
該顏色最明顯偏向的色調，例如紅色、藍色。

所有的色彩都可以用三要素來表示

人類的五感包含「視覺」、「聽覺」、「嗅覺」、「味覺」、「觸覺」，其中「視覺」帶給我們特別多資訊，例如物體的形狀、顏色；尤其是顏色，據說人類有能力分辨超過七百萬種不同的顏色，而五花八門的顏色會左右東西給人的印象，影響人們的行為，有時也會改變心理，使人感到興奮或平靜。了解色彩如何影響視覺，對於人物上色來說也相當重要，希望各位也能了解每種顏色的效果。

認識顏色時，首先要記住「色彩三要素」，即「色相」、「明度」、「彩度」等構成色彩的三個要素，所有的顏色都可以用這三項要素來表現。每項要素的詳細介紹請見右頁。

術語小辭典

「有彩色」和「無彩色」

「有彩色」和「無彩色」也是與色彩三要素相關的基本術語。

有彩色是指紅色、藍色、黃色等帶有色彩的顏色。無彩色則是指黑色、灰色、白色等沒有色彩的顏色。

有彩色擁有色相、明度、彩度等三項要素，但無彩色只有明度一項要素。印刷上的「單色」（monochrome）一詞通常也用於形容無彩色的「黑白」照片或圖片。

色相

就是我們想像中的紅、黃、紫、藍等顏色。例如「明亮閃耀的藍海」，其中的「藍」就是色相的概念。

【色相環】

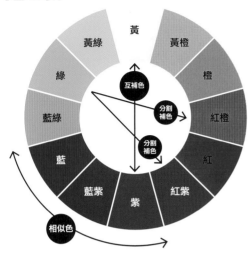

所有顏色的基礎是色相環（色環）

「色相環」是將色相排列成環狀的圖形。色相環中存在一定的規則，根據這些規則就能找到和諧的配色。想要做出漂亮的色彩搭配，不妨以色相環為準挑選顏色。

【要牢記的詞彙】

☐ 相似色（analogous color）／色相環上位置相鄰或相近的顏色。由於顏色相似，對比度較低，即使同時使用多種顏色也不會破壞整體畫面的平衡和印象。

☐ 互補色（complementary color）／色相環上位置相對的顏色。互補色之間能互相襯托色彩，增加鮮豔度，但過度使用也會互搶鋒頭。互補色的比例控制在整張插畫的2成或1成，畫面會更加緊湊且有吸引力。

☐ 分割補色（split complementary color）／色相環上，彼此位置形成120度～150度夾角的多種顏色。分割補色效果類似互補色，可以增加張力。

明度、彩度

明度是顏色的亮度，彩度是顏色的鮮豔程度。下圖清楚表現了兩者的概念。

【明度與彩度】

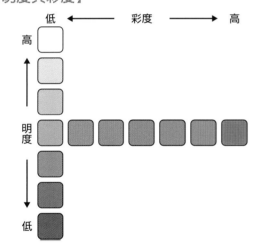

明度愈高愈接近白色

明度是指顏色的亮度。明度愈高，顏色愈明亮，愈接近白色。彩度則是指顏色的鮮豔程度。彩度愈高，顏色愈鮮豔；彩度愈低，顏色愈黯淡，愈接近無彩色。

【應牢記的詞彙】

☐ 高明度／明度很高的狀態。一般明度可分為「高明度」、「中明度」、「低明度」三個階段。

☐ 純色／最高彩度的顏色稱作「純色」。

☐ 高彩度／彩度很高的狀態。一般彩度可分為「高彩度」、「中彩度」、「低彩度」三個階段。

☐ 灰階／如左圖縱軸所示，黑白之間按明度高低等距排列的一系列顏色。灰階也可當作測量其他顏色明度的基準。

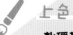

上色小訣竅

紮穩基礎知識，上色時才能靈活運用

了解色彩的基礎知識，就好比做菜前先了解食材的基礎知識。即使不熟悉食材細節，我們還是可以根據自身經驗或直覺做出自己喜歡的料理，但是掌握食材的新鮮程度和適當的切法等基本技巧，能夠進一步提升成品水準，做出除了自己以外，很多人也覺得好吃的佳餚。事前了解此處介紹的色彩基礎知識，替人物上色時也能將顏色運用自如，畫出更有吸引力的人物。了解明度和彩度的概念，調整電繪人物的色調時也才會清楚該從何著手。想要提升自己上色的水準，除了磨練技巧，也別忘了掌握色彩基本知識。

03 用顏色表現人物個性

顏色本身就具備了特定的印象，因此配色也是表現人物個性的關鍵之一。欲提高插畫的精緻度，務必了解以下基本知識。

女性人物

與男性人物相比，女性人物有較多長髮造型，因此配色時應仔細考慮髮色。

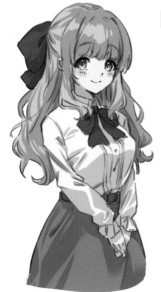

優雅的人物＝沉穩的色調

優雅的人物適合使用溫和沉穩的色調。例圖以綠色為基調，選擇淡雅的大地色調，避免使用彩度和明度較高的顏色。

清新的人物＝白色系

以白色為主的配色可以凸顯清新感。此外，使用清色 等加入白色調或黑色調的色彩，也能表現出乾淨、透明感。

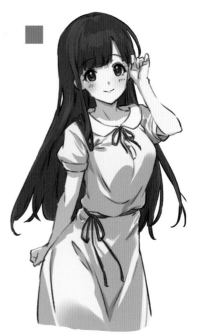

好勝的人物＝暗色調

整體使用暗色調，可以表現出人物較苛刻、強硬的一面。例圖的頭髮和服裝使用濁色，表現厚重感和力量。

辣妹系人物＝高彩度

外表華麗、性格開朗的辣妹系人物，適合用高彩度的顏色表現，增加顏色間的衝突。不過使用太多高彩度的顏色容易顯得凌亂，所以例圖還混合了無彩色保持平衡。

男性人物

男性主角通常會使用紅色等鮮豔的顏色，但也可以穿插一些無彩色確保色彩平衡。

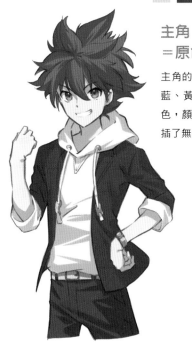

主角
＝原色系

主角的形象通常較活潑開朗，適合用紅、藍、黃等原色表現。但如果使用太多原色，顏色之間會相互衝突，因此例圖也穿插了無彩色，保持色彩平衡。

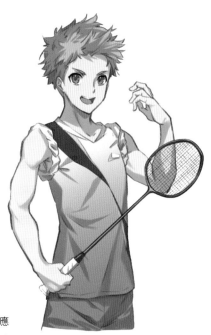

運動型人物
＝爽朗的色調

這裡以綠色為主，黃色為輔，呼應運動的活力和爽朗。緊實的肌肉線條也是表現上的重點。

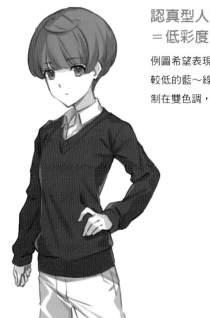

認真型人物
＝低彩度

例圖希望表現沉著冷靜的形象，因此以彩度較低的藍～綠色等低調色彩為主。服裝也限制在雙色調，表現俐落感。

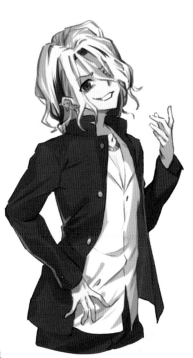

惡棍型人物
＝以警戒色作為強調色

原則上惡棍型人物適合使用暗色系。例圖還加了黑色、紅色、紫色等警戒色（有毒生物身上的鮮豔顏色），呈現叛逆和粗獷的印象。

04 用顏色表現人物情感

我們身邊充滿各種色彩，這些平常不經意映入眼簾的顏色，其實都會影響觀看者的心理。而選用與人物情感相符的顏色，也有助於提高插畫的精緻度。

女性人物

「幸福」等積極的情緒適合暖色系；「悲傷」等消極的情緒適合冷色系。

喜悅 ＝黃色系

黃色象徵喜悅。例圖塗上顏色偏黃的陰影，使整體配色帶點黃色調。即使是相同的表情，只要改變顏色，整體氛圍就會改變。

幸福 ＝柔和溫暖的色調

例圖用「淡粉紅」象徵幸福。服裝、陰影的顏色也調整成比較柔和、溫暖的色調。

悲傷 ＝較暗的冷色調

想要表現悲傷時，可以穿插較暗的冷色調，整體塗上沉重冷冽的色彩。皮膚可以使用偏藍的灰色，進一步凸顯負面情感。

嫉妒＝暗紫色等沉重的顏色

當要表現嫉妒等較陰沉的情感時，可以用暗紫色或暗粉紅色等沉重的顏色。但要注意，粉紅色不能太強烈，否則整體氛圍會變得情色。

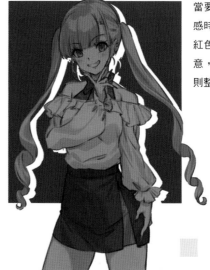

男性人物

即使是以藍色系或深綠色系等冷色系為主的認真型人物，也可以添加明亮的暖色調陰影，表現平靜、淡定的情感。

喜悅
＝用橙色呼應活潑個性

明亮的顏色可以用來表現喜悅等正面情感。活潑的人物添加橙色調陰影，可以加強喜悅的感受。

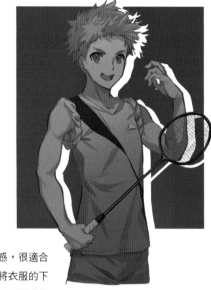

憤怒
＝暗紅色系

憤怒是具攻擊性的負面情感，很適合用暗紅色系表現。例圖是將衣服的下襬部分調暗，如果把臉部周圍調暗能更表現更強烈的情感。

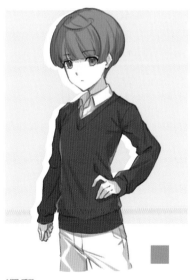

溫和
＝明亮暖色系

想要表現平穩的情緒時，整體可以統一使用明亮的暖色系。即使人物本身配色以冷色調居多，只要於陰影或整體色調中加入明亮的綠色，就能呈現柔和的氛圍。

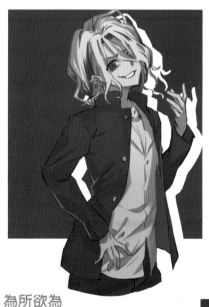

為所欲為
＝高彩度的紫色

「為所欲為」一詞對範例人物來說可能具有正面的印象，但對其他人來說則是負面的印象。例圖將兩種感覺交織在一起，使用高彩度的紫色表達複雜的情感。

05 人物電繪的方法

了解電繪軟體的特徵，才能順利替人物上色。此處以CLIP STUDIO PAINT作為範例，介紹EX、PRO兩種版本的基本功能和使用方法。

軟體介面

畫面中顯示的區域稱作「面板」。上色過程會用到面板上的各種工具。

❶〔色環〕面板

選顏色的地方。中心的三角形或四角形代表色相和彩度。周圍的圓圈即色相環，可以直觀選擇相似色或對比色。

❷〔工具〕面板

選擇各式各樣上色工具的地方。基本上點開面板後，就能看到更多具體可用的工具。

❸〔顏色滑桿〕面板

設定顏色的滑桿。左右拉動滑桿即可調整數值。

❹〔輔助工具〕面板

選擇沾水筆等上色工具的地方。

❺〔工具屬性〕面板

顯示你在❹〔輔助工具〕面板中選擇的工具屬性（各種資訊），調整工具的細節設定。

❻〔導航器〕面板

可以放大、縮小、旋轉和翻轉畫布。

❼〔圖層〕面板

顯示圖層的面板。可以在這裡合併圖層或更換順序。

 上色小訣竅

自訂操作介面

我們可以依照個人喜好自訂CLIP STUDIO PAINT的操作介面，例如本頁介紹的CLIP STUDIO PAINT介面就有調整過面板的位置，所以可能跟各位讀者的操作介面不太一樣。各位也可以根據自身習慣自訂操作介面，讓常用功能經常顯示在畫面上，營造順手的上色狀況。

上色方法

大致來說，繪製彩圖可以分為三個階段：「畫草稿」、「上色」、「存檔」。

基本步驟

❶ 畫草稿

一開始可以先用筆刷尺寸較大的「水彩」畫出人物輪廓，這樣可以在繪畫過程拿捏主要物件占整個畫面的比例。

> 畫草稿時，我習慣將顯示倍率調整為50％，以便觀察整個畫面的狀況。而且將顯示倍率調低，畫比較長的線條時也能一次畫完不中斷。

❷ 上色

選擇使用工具和顏色，替草稿塗上顏色。各個部位還可以細分圖層，以便上色。

> 人物電繪上，如何表現陰影很重要。這裡有個小技巧，是新建陰影專用的圖層，並點選「用下一圖層剪裁」，避免上色時顏色超出範圍。

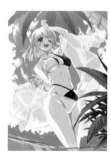

❸ 存檔

上色完成後請儲存檔案。建議養成不時存檔的習慣，以防跳電等意外，例如「一個部分上色完成後馬上儲存」。另外，CLIP STUDIO PAINT儲存的預設附檔名為「.clip」。

> 存檔時有各種附檔名可以選擇。如果希望壓縮檔案大小，可以選擇「.jpg」；如果重視畫質，建議選擇「.png」；如果要印在紙張媒體上，則適合使用「.psd」。

術語小辭典

「附檔名」

即檔案名稱結尾句點（．）後面的英文字母，代表檔案類型，基本上視產生該檔案的應用程式種類而定。

各種筆刷與上色工具

沾水筆

（上圖筆跡為「G筆」）

這項工具能繪製清晰輪廓線條，特別適合替動畫風塗法。

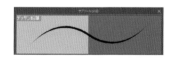

鉛筆

（上圖筆跡為「素描鉛筆」）

這項工具能表現鉛筆畫在紙上般的粗糙感線條，筆觸柔和。

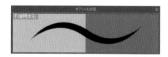

毛筆

（上圖筆跡為「不透明水彩」）

包含「不透明水彩」、「油彩」等豐富種類，在已上色的地方疊加其他顏色時，會混合出新的顏色。

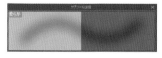

噴槍

（上圖筆跡為「柔軟」）

這種工具擁有模糊的效果，輪廓柔和。適合潤飾階段用來添加整體陰影。

> 電繪軟體中的各種筆刷與上色工具，即相當於在紙上作畫時使用的各種繪畫用具。提升人物電繪上色技術的第一步，就是根據著色部分與想要表現的質感，選擇適合的用具。

人物電繪的技巧

電繪軟體擁有許多功能，此處以CLIP STUDIO PAINT為例，介紹幾種方便功能。

自訂筆刷

雖然預設筆刷已經能直接使用，但我們也可以自訂筆刷的濃淡程度等數值。許多創作者在上色時都會使用自己設定的筆刷。

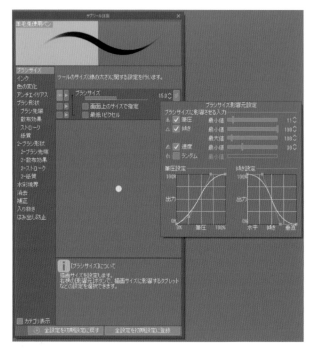

使用豐富的自訂工具增加表現的多元性

CLIP STUDIO PAINT與各種電繪軟體都能自行調整筆刷設定，還可以「根據筆壓改變顏料濃度」或「呈現實際畫在紙上的筆跡」。根據插畫內容自訂筆刷，表現的形式也會更多元。

上色小訣竅

順手的自訂筆刷

左邊是我平常使用的筆刷，幾乎從草稿到上色都只用這支筆刷。我將筆刷前端的「筆刷濃度」調成80%，筆觸較為柔軟。為避免內建筆刷不見，建議使用複製的筆刷自訂。

圖層混合模式

圖層混合模式是人物電繪上色時不可或缺的功能。以下介紹幾種較具代表性的混合模式。

圖層混合後會改變顏色

圖層混合模式是將當前選取圖層與其正下方圖層混合的功能。其中包含許多模式，每種模式中，上方圖層與下方圖層重疊處的色彩效果也不一樣。

普通

上方圖層的顏色直接蓋住下方圖層的顏色。

相加（發光）

上方圖層與下方圖層的顏色相加。混合後，下方圖層的顏色會變亮。

色彩增值

上方圖層與下方圖層的顏色相乘。混合後，下方圖層的顏色會變暗。我在上陰影時經常使用這個模式。

濾色

與「色彩增值」效果相反的混合模式。混合後，下方圖層的顏色會變亮。

覆蓋

暗部具有「色彩增值」的效果，亮部具有「濾色」的效果。混合後，下方圖層的亮部會更亮，暗部則更暗。

不透明度

不透明度是圖層顯示的程度，可以在0－100間任意調整。每張圖層都能個別設定，可以根據自身需求，參考下方運用方法。

數值為0時即消失

每一張圖層的透明度都可以個別調整；而透明度的概念在「CLIP STUDIO PAINT」中用的是「**不透明度**」一詞，不透明度愈接近0，圖層愈趨透明。當不透明度為0，圖層便完全透明，看不見任何內容。

右邊幾張示意圖為圖層在各種不透明度下的模樣。

100%

圖層的不透明度為100%時，便完全看不見下方圖層。通常底色圖層的不透明度都設定為100％。

60%

上方圖層呈現半透明的狀態。通常用於表現輕薄布料或塑料等通透材質的物件。

30%

上方圖層的透明度增加，下方圖層的顏色看起來更鮮明。適用於想在下方圖層稍微加點顏色的時候。

剪裁

「剪裁」也是人物電繪上色中不可或缺的功能。當你想在已經上色的地方添加額外的顏色時，剪裁功能就能派上用場。

限制上方圖層的顯示部分

剪裁是當前圖層會根據下方圖層的圖案，限制自身顯示區域的功能。這個功能在替下方圖層上陰影時非常好用。

剪裁前。

藍色圖層被剪裁後，超出粉紅色方塊的部分將不再顯示。

上色小訣竅

善用濾鏡功能

「濾鏡」也是建議各位掌握的功能。濾鏡可以用來處理特定圖層的整體或部分，CLIP STUDIO PAINT本身也有許多類型的濾鏡，例如「模糊」可以讓選取範圍變得模糊，「平滑」可以讓線條輪廓變得更平滑。此外，還有許多人物電繪上色特有的便利功能。

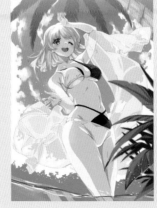
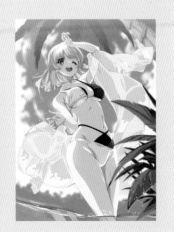

右方插畫使用「模糊」濾鏡模糊了背景。

07 解決疑難雜症！人物電繪Q＆A

人物電繪上有很多需要注意的要素，例如構圖、配色、在社群媒體上的吸睛度等等。以下請羊毛兔為解決一些常見的疑問。

基礎＆構圖篇

想要提高彩色插畫的精緻度，草稿也是重要的元素之一。要畫出自己理想中的草稿，也要注意人物臉部的方向。

Q. 要怎麼畫好草稿的構圖？

A. 注意人物的動作和角度

想要畫出一張充滿魅力的彩圖，構圖非常重要。應避免直立、側面的構圖。

畫面上的各個部分之間也存在強弱差異，想要畫出令人印象深刻的插畫，建議將表現的重點擺在身體線條與各個部位的大小，並注意遠近感，將觀看者的視線引導到你希望呈現的地方。

因此要避免人物直立的構圖，否則觀眾的目光容易定住不動。原則上，側面的構圖也要盡量避免，但如果人物視線延伸出去的地方有你要表達的資訊，也可以刻意採取側面構圖。

Q. 如何畫出自己滿意的插畫？

A. 重要的是投入情感

雖然我們可以運用很多技巧畫出滿意的作品，但最重要的還是投入情感。好比說，想要表現出「可愛」的感覺時，只要琢磨人物的動作和配色，要畫出很直觀的可愛感也不會太困難；想要表現其他感覺時也是這樣。

至於技巧方面，我個人比較注重線條的表現方式。描繪複雜的細節處時，我會加粗線條；而描繪長髮時，我線會畫得比較一氣呵成，表現柔順感。

Q. 畫布尺寸多大比較好？

A. 如果要分享到社群媒體上，選擇4K尺寸

如果只是想「小畫一下」，建議選擇較小的尺寸，如1600×1200像素即可。但如果需要印刷，則建議選擇B5～A4的大小，並將解析度設為350dpi。

此外，如果要上傳至社群媒體，建議配合社群媒體的畫面比例，將畫布的寬高比設定為16：9。具體來說，畫的時候可以選擇4K尺寸（3840×2160），上傳前輸出檔案時則將尺寸縮小至一半的程度。

Q. 畫一張彩圖需要多少時間？

A. 因人而異。但只算人物的話大約12～15小時

畫一張彩圖需要的時間因人而異。以我自己為例，只算人物的話大約需要12～15小時。按個別步驟來看，草稿約2小時，線稿約3小時，上色約6～8小時，最後調整約2～3小時。背景的時間還要另外算，簡單的背景大約需要2～3小時，如果要畫得細一點，甚至可能會和人物花上差不多的時間。不過以上都是以一個案子為前提訂出的參考時間，如果是畫興趣的，花更多時間慢慢畫也不是問題。

上色篇

上色是決定一張插畫精緻度的重要部分，配色的平衡也是需要思考的重點之一。

Q. 我好像抓不到配色的平衡……

A. 留意「7：2：1」的原則

一般情況下，平衡的配色狀況是主要顏色（主色）占7成，在色相環與主色相鄰的顏色（輔助色）占2成，而在色相環上位於主色位置相對的顏色（強調色）占1成。主色或輔助色也可以使用無彩色（白、灰、黑）；如果再穿插高彩度的強調色，可以表現出強烈的印象。

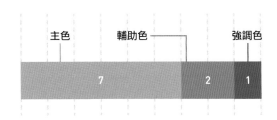

Q. 圖層是不是分組一點比較好？

A. 不必拘泥於數量，
不過建議將草稿的
各個部位分開

圖層不必分得太細，依顏色大致區分即可。至於草稿部分，建議按照部位，例如「頭髮」、「身體」、「衣服」區分圖層，這樣後續調整顏色比較方便。

圖層的分法以自己方便為主，沒有一定的答案。每位專業創作者的分法不盡相同，也可能根據插畫狀況細分或不細分，可以參考本書第3章各個範例完成時的圖層組合。
※左圖為ひぐれ的範例（完整圖層組合請見第65頁）

Q. 完成的插畫感覺有些單調……

A. 除了人物，
還可以增添「某些元素」

很多人在找到自己的上色技巧前，常常畫了一堆顏色卻「還是覺得有點單調」。原因除了配色可能有問題以外，也可能是畫面太空。如果盤子上只有一種料理，就算那道料理再美味，也很容易吃膩。插畫也一樣，如果畫面上只有人物很難留住他人的目光。這種時候，通常只要增加一些與人物相關的元素或道具就能解決問題。

Q. 什麼是高光（Highlight）？

A. 高光是
物體被光線直射的部分

高光是物體被光線直射、看起來最亮的部分。不過以電繪來說，即使畫面中沒有什麼明亮的部分，只要某部分比周圍都明亮，該部分也可以稱作高光。

Q. 有沒有一定的上色順序？

A. 人物的話，
從皮膚開始效率比較好

基本上，「從自己喜歡的部分開始」即可。如果你很重視效率，替人物上色時建議先從身體周圍的部分開始。具體來說，順序為皮膚→內衣→外衣。

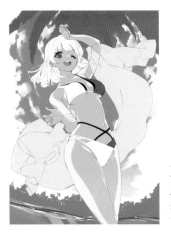

上色沒有一定的順序，但大多都是「皮膚→衣服」。羊毛兔也是按照這個順序上色（具體上色步驟請見第120頁）

Q. 如何畫出能在社群媒體上吸引目光的作品？

A. 包含三個關鍵：特效、存在感、共鳴

在這個社群媒體發達的時代，很多人都想畫出引人注目的插畫。為此，我建議留意幾個關鍵。

第一，「特效」。例如在人物周圍加上花瓣、水花、眩光等特效，就能大幅改變畫面的印象。用特效填滿畫面上空白的部分，就能增加作品在社群媒體上的吸引力。

第二，「存在感」。很多人都是用智慧型手機或平板電腦滑社群媒體，因此我們要畫出即使在小螢幕上觀看，也能清楚感受到人物情感的構圖。具體來說，將人物畫得大一點，讓人物似乎近在眼前，好像正在盯著自己看，這樣更容易吸引觀看者按「讚」。

第三，「共鳴」。想像「這個人物應該會說什麼話」、「希望人物說出什麼話或做什麼事」，並將這些想法表現在插畫上，觀看者更容易會心一笑，增加作品散播的機會。

Q. 有沒有節省上色時間的訣竅？

A. 可以考慮取消「尺寸筆刷影響源設定」中的「筆壓」

取消「尺寸筆刷影響源設定」中的「筆壓」選項，只留下顏色濃淡的影響，就能快速上色。具體來說，可以先將筆刷尺寸調大，大致上色；接著再將筆刷尺寸調回正常大小，並重新勾選「筆壓」，慢慢修飾細節。

此外，如果所有部位都花同樣的心力描繪陰影，不僅費時，遠近感也會減弱。為了節省時間，建議畫面前方的東西或希望強調的部分多修幾次，其他部分則簡單處理即可。

Q. 失去上色的樂趣怎麼辦……

A. 替自己打氣

當我們想在社群媒體上尋求他人的認同，結果卻不如預期時，可能會失去畫圖的動力。這種時候不妨自我鼓勵一下，例如「我這條線畫得真漂亮」、「這個顏色用得太棒了」。無憑無據也沒關係，重點是替自己打氣，提振動力。

Q. 如何增加插畫的魅力？

A. 注意對比度

提升插畫魅力的關鍵之一在於「對比度（明暗差）」。

人天生會被明暗對比較強的部分吸引。換句話說，只要提高人物臉部等重點部分的對比度，就能吸引目光。

至於如何確認對比度，可以在上色完成後，於圖層最上方新建一個填滿白色的圖層，利用圖層混合模式的「色相」檢查「重點部分的明暗對比夠不夠強」或「背景會不會太搶眼」，再視情況調整，這麼一來就很有機會插畫提升插畫的魅力。

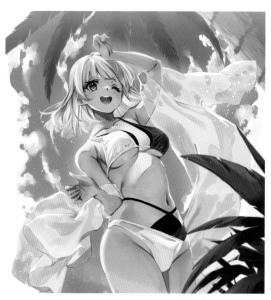

上色時可以多注意對比度。

chapter 02

人物電繪上色手法

了解不同上色方式會產生什麼樣的成果也很重要。

本章會解釋四種不同的上色方法。

學習不同方法，了解彼此間的差異，

才能採取符合作品氛圍的上色方法。

四種方法的彩圖檔案請見第191頁。

01 各式各樣的上色方法

人物電繪的上色方式分成很多種，本章會使用同一分草稿，分別介紹四種代表性的上色方法：「動畫風塗法」、「筆刷風塗法」、「厚塗法」、「水彩風塗法」。

四種代表性的上色方法

不同的上色方法呈現出來的形象也不盡相同。首先請羊毛兔解釋一下每種方法的特色。

【動畫風塗法】

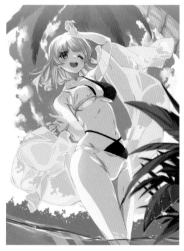

→詳見第28頁

【筆刷風塗法】

→詳見第38頁

【厚塗法】

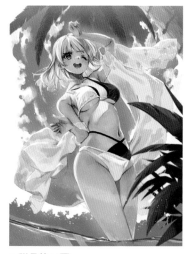

→詳見第46頁

【水彩風塗法】

→詳見第54頁

上色方法有多種類型

電繪的上色方法分成幾大類型，以下介紹其中較具代表性的四種類型：「動畫風塗法」、「水彩風塗法」、「筆刷塗法」、「厚塗法」。

【動畫風塗法】

特色是使用的顏色少，陰影輪廓線清晰。如果皺褶畫得太細反而會顯得粗糙，因此重點是將陰影的形狀畫得大片一點。

【筆刷風塗法】

色階（顏色從亮到暗的階層）數量比動畫風塗法更多。會套用模糊和漸層等效果，營造更柔和的質感。如果描繪凹凸部分的細節，還能進一步提高插畫品質。

【厚塗法】

特色在於蓋掉輪廓線、保留筆觸，呈現較厚重的氛圍與真實感。陰影和高光部分也使用多種色彩，因此給人較複雜的印象。

【水彩風塗法】

水彩風塗法與筆刷風塗法相似，但更加運用色彩的暈染效果，呈現水彩畫般的質感。透明感也是其特徵之一。

作品基本資訊

本章範例圖的主角是在水邊嬉戲的女性，表現重點在於身體的S形曲線與仰視構圖。

設備條件

電腦設備 Windows10 64bit／Intel Core i7／16GB
使用軟體 CLIP STUDIO PAINT EX

作品主題

主打清新感與透明感

以清新透明的氛圍為主，描繪在水邊嬉戲的女孩。表現重點是女孩在碧海藍天之下反光的雪白肌膚，構圖採用仰視的角度，讓整個人物都在畫面裡。

上色重點

陰影多一點

第28頁開始會分別介紹不同上色方法的訣竅。不過所有塗法都有一個共通點，就是皮膚的陰影多畫一點，凸顯陽光打在人物身上的部分。這樣一來，各個部位的位置和身體的曲線也會更加清晰，增加插畫的立體感。

草稿重點

畫出S型輪廓

電繪時，人物的輪廓非常重要，因此我會先用淺灰色系的顏色塗出一個大概的剪影，再開始畫草稿。尤其在畫女生時，重點是表現出身體各個部位的S型輪廓。包括胸、臀構成的前後S型，以及腰部和肩膀相互傾斜時形成的左右S型。同時，我在決定姿勢時也會考量手臂的方向和臉的角度。

背景重點

避免使用高彩度顏色

本章四種上色方法的例圖，基本上都是使用同一張背景圖。為了突顯人物的存在感，遠景的森林省略了細節，只畫出剪影，並避免使用彩度太高的顏色。

上色小訣竅
每種上色方法的難度

每種上色方法的差異，主要在於陰影用的顏色數量與整體色階多寡，由少至多依序為：「動畫風塗法」＜「水彩風塗法」＜「筆刷風塗法」＜「厚塗法」。對初學者來說，「動畫風塗法」的色彩和色階較少，最容易上手，也算是人物上色的基礎方法。「筆刷風塗法」和「厚塗法」的層次較多，需要更多步驟與時間，不過只要一步步畫下去，往往也能畫出自己更滿意的作品。

進階小知識
準確描繪臉部草稿的訣竅

其實仰視構圖下的人臉非常難畫，所以我是將3D模型墊在底下用描的。「CLIP STUDIO PAINT EX」的「CLIPSTUDIOASSETS」就有提供3D模型的功能，其中也包含免費素材，善加運用這些資源也有助於提升作品水準。

創作者小檔案

羊毛兔

插畫家。曾負責設計網頁遊戲的NPC、背景圖，以及ASMR作品的標題插畫，也在東京擔任插畫講師。目前掉入二次創作的大坑，經常繪製自己迷上的遊戲人物二創圖，分享於社群媒體。

Pixiv https://www.pixiv.net/users/2230134
SNS X／@youmou_usagi

清晰、明確，草稿線條分明 動畫風塗法

動畫風塗法的特徵在於其鮮明、俐落的印象。這種方法使用的顏色較少，需要的時間較短，因此很推薦初學者嘗試。

動畫風塗法的基本資訊

動畫風塗法以鮮明的印象為特色，陰影盡量畫大片一點，更能讓人留下深刻的印象。

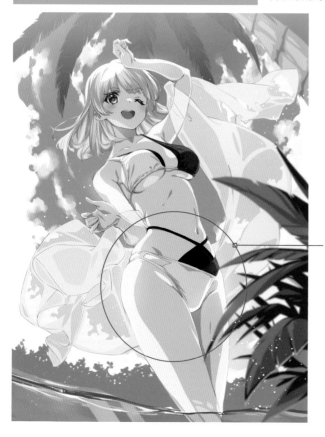

「動畫風塗法」

「動畫風塗法」的特色是使用顏色較少，陰影輪廓鮮明。由於不使用漸層等筆觸，因此作畫步驟較少。其中「用色簡潔」的意涵，據說是源自早期動畫常見的上色方法。

重點①

陰影顏色最多兩種

將陰影的顏色控制在兩種，淺色用來畫大範圍的陰影，深色用來補細節的陰影，這樣插畫看起來會更簡潔，但也不會淪於單調。

重點②

勇敢畫下大面積陰影

尤其淡陰影畫得太少很難表現出立體感，因此我建議陰影面積盡量畫得大一些。

使用筆刷

這裡主要使用「套索塗抹」。套索塗抹是一種既省時又實用的筆刷（圖形工具）。

主要筆刷

套索塗抹

這項筆刷（工具）可以將筆或滑鼠圈選的範圍填滿顏色，就算草稿有些地方的線條沒連好或畫得太淡，也不必一直補畫。

「一影」與「二影」

一般來說，大範圍的淡陰影稱作「一影」，小範圍的深色陰影稱作「二影」。步驟上應先畫「一影」，再添加「二影」。

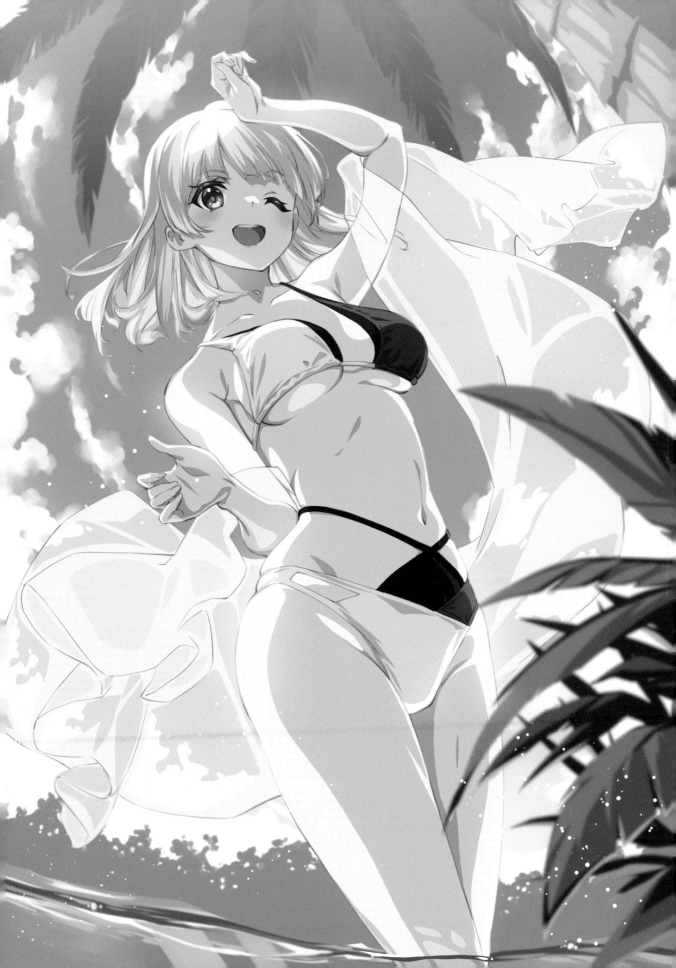

作畫流程

基本上先塗底色，添加淡陰影，之後再逐步完成皮膚、頭髮等各個部位。

上色順序

① 上底色

先上人物的底色。

→詳見第31頁

② 上整體陰影

替人物整體添加淡陰影，再慢慢削出亮面。

→詳見第31頁

③ 畫皮膚

只需抽換淡陰影的顏色，就可以上完整體皮膚的顏色。

→詳見第32頁

④ 畫頭髮

和皮膚一樣，以抽換淡陰影顏色的方式替頭髮上色。

→詳見第33頁

⑤ 畫泳裝

將陰影顏色抽換成泳裝的顏色。

→詳見第33頁

⑥ 畫眼睛

眼睛的部分加強對比，仔細上色。

→詳見第34頁

⑦ 加入深陰影

視情況加入深陰影。到這裡就差不多完成了。

→詳見第35頁

⑧ 潤飾人物

運用圖層混合模式等方式，調整人物整體的色調。

→詳見第36頁

⑨ 處理背景，潤飾整體

添加樹木等背景，最後再檢查整體平衡即大功告成。

→詳見第37頁

圖層組合

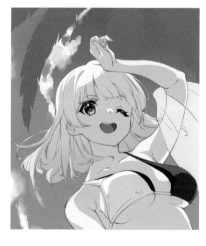

眼睛的模樣會大幅影響插畫的精緻度，必須多用點心，仔細上色。
※本章為方便觀察範例圖中人物的部分，事先準備的背景圖層始終為顯示狀態。

各步驟重點

先替人物整體上陰影，就能以抽換顏色的方式輪流塗上各個部位的顏色，加速上色流程。

STEP 01 — 上底色

皮膚、泳裝與各個部位先塗上想像中成品的顏色。顏色之後還會調整，這裡不需要太吹毛求疵。

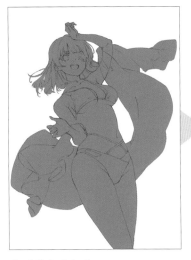

❶ 人物部分打底

（使用筆刷）套索塗抹

建立新圖層，替整個人物上色。什麼顏色都可以。

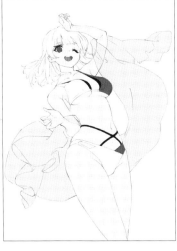

❷ 塗上人物的底色

（使用筆刷）套索塗抹

按部位區分圖層，根據想像中成品的配色大致上色。

進階小知識

如何找出漏塗的地方

「❶人物部分打底」的步驟能有效幫助我們找出沒上到顏色的地方。像這樣在底色圖層下方建立新圖層並預先塗色，讓線稿底下也有顏色，就能輕易發現沒塗到顏色的地方。以下是使用「CLIP STUDIO PAINT EX」時上底色的方法：

❶ 使用「自動選擇」工具，選取人物以外的部分。
❷ 點選「反轉選擇範圍」，選擇範圍就會變成整個人物，保持這個狀態，於最底層用灰色打底。

STEP 02 — 上整體陰影

替人物整體上陰影，然後削出亮面。這個做法可以避免人物看起來過於扁平。

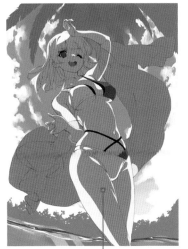

上陰影

（使用筆刷）套索塗抹

建立新圖層，人物整體塗滿粉紅色或紫色。然後圈起亮面，填入「透明色」消除。

製作「圖層蒙版」，就能防止塗色時超出範圍。

進階小知識

迅速大範圍上色的方法

「CLIP STUDIO PAINT EX」可以用以下方式製作（套用）蒙版，如此就能快速地大範圍上色又不會超出範圍。

❶ 在底色圖層之上，建立用來塗新顏色（此處為陰影）的圖層。
❷ 於打底圖層選擇範圍。按住「Ctrl」鍵點擊圖層面板的縮圖，即可立即選取想要的範圍。
❸ 選擇新建立的圖層（此處為上陰影用的圖層），然後按下「建立圖層蒙版」，上色時就不會超出選擇範圍。

陰影顏色為「#c079c3」（使用粉紅色或紫色較方便觀察）。圖層混合模式選擇「色彩增值」。

畫皮膚

動畫風塗法用的顏色較少，所以只需抽換陰影部分的顏色就能迅速畫好皮膚。

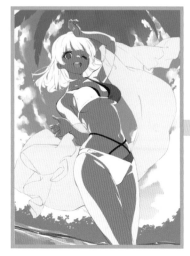

這個步驟會從人物皮膚整體上了陰影的狀態開始畫。

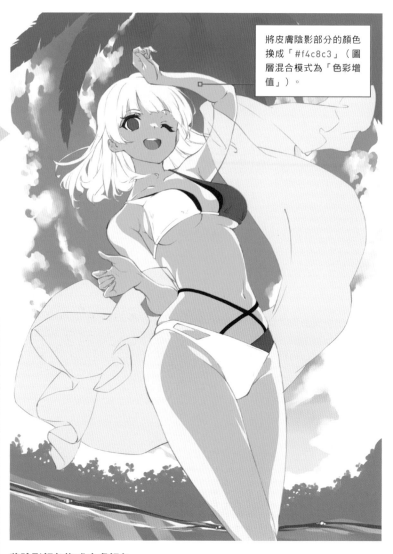

將皮膚陰影部分的顏色換成「#f4c8c3」（圖層混合模式為「色彩增值」）。

上色小訣竅

皮膚的上色技巧

替皮膚上色時，按照以下步驟即可一次搞定。

❶ 於底色圖層選取人物皮膚的部分，然後於陰影圖層複製選取範圍，貼到新圖層。

❷ 將❶建立的新圖層移到底色圖層的上一層，點選「用下一圖層剪裁」。

❸ 設定陰影的顏色，然後打開「編輯」選單，選擇「將線的顏色變更為描繪色」。

將陰影顏色換成皮膚顏色

（使用筆刷）套索塗抹

用想像中成品的皮膚顏色替換掉陰影的顏色，即可馬上畫好皮膚的部分。

上色小訣竅

如何決定人物皮膚的顏色

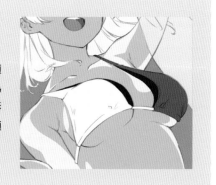

不同時代下，人們認為「漂亮」的插畫人物皮膚顏色也不一樣，因此我們必須始終保持敏銳。最近流行白皙透亮的肌膚，通常是以帶點黃色的淡白桃色作為底色。範例中的陰影顏色，是將底色的色相稍微往紅色方向移，稍微提高彩度、減低明度的顏色。此外，用「色彩增值」上陰影時，應避免選擇太濃的顏色，因為上下圖層的顏色混合之後會變暗。

STEP 04　畫頭髮

頭髮的部分比照皮膚，只要換掉陰影顏色就能完成上色。整體上色完成後，再於部分補上其他顏色，增加華麗感。

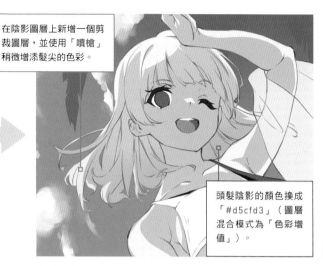

在陰影圖層上新增一個剪裁圖層，並使用「噴槍」稍微增添髮尖的色彩。

頭髮陰影的顏色換成「#d5cfd3」（圖層混合模式為「色彩增值」）。

和皮膚一樣，從整體上好陰影的狀態開始畫。

將陰影顏色換成頭髮顏色

使用筆刷　套索塗抹

步驟比照皮膚的部分，將陰影的顏色換成想像中成品頭髮的顏色。然後，在某些部分增添一些顏色，表現透明感。

STEP 05　畫泳裝

泳裝也是用抽換陰影顏色的方式來上色。白色部分的陰影選擇亮一點的顏色，紅色與黑色等深色部分的陰影選擇暗一點的顏色。

使用「自動選擇工具」按照顏色圈出選擇範圍，然後用「將線的顏色變更為描繪色」更換顏色。注意，白色部分的陰影選擇亮一點的顏色，紅色、黑色等深色部分的陰影選擇暗一點的顏色，色彩才會有整體感。

泳裝也是從整體上好陰影的狀態開始畫。由於圖層混合模式為「色彩增值」，紅色的部分本來就已經與下方圖層的顏色混合成紅色。

將陰影顏色換成泳裝顏色

使用筆刷　套索塗抹

將陰影的顏色換成想像中成品的泳裝顏色。

眼睛是左右插畫精緻度的重要部位。使用圖形工具便能畫出形狀漂亮的瞳孔（詳見第100頁）。

瞳孔決定了人物的視線，因此要用圖形工具畫出漂亮的橢圓形，並謹慎決定位置。

瞳孔顏色為「#1f2f67」。

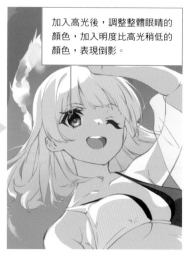

加入高光後，調整整體眼睛的顏色，加入明度比高光稍低的顏色，表現倒影。

① 畫眼黑上半部與瞳孔

(使用筆刷) 套索塗抹

眼黑上半部與瞳孔塗上深色。眼黑上半部位於眼皮與睫毛的陰影下，所以較暗（顏色較深）。

② 加深眼黑上半部的顏色

(使用筆刷) 套索塗抹

靠近眼皮處的顏色深一點，能給人更深刻的印象，所以眼黑上半部的顏色要更深一些。

③ 眼黑下半部加入高光

(使用筆刷) 套索塗抹

眼黑下半部受到光線照射，所以用較亮的顏色上高光。

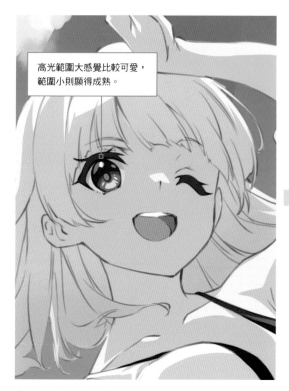

高光範圍大感覺比較可愛，範圍小則顯得成熟。

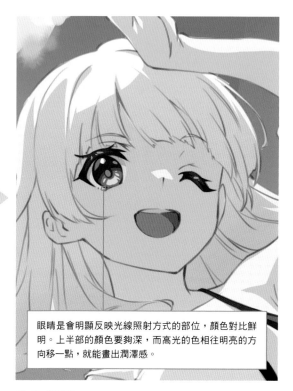

眼睛是會明顯反映光線照射方式的部位，顏色對比鮮明。上半部的顏色要夠深，而高光的色相往明亮的方向移一點，就能畫出潤澤感。

④ 再加入明亮的高光

(使用筆刷) 套索塗抹

眼黑畫上光，增添人物的生氣。此處在眼黑的白色系部分周圍，加入了少許眼睛底色的對比色。

⑤ 完成眼睛

(使用筆刷) 套索塗抹

眼黑畫好後，接著畫眼白與睫毛。畫出眼睛周圍的光澤，插畫的重點，即人物臉部更容易吸引目光。

人物大致上色完成後，再視情況加入深陰影。至此，人物上色的環節已經完成。

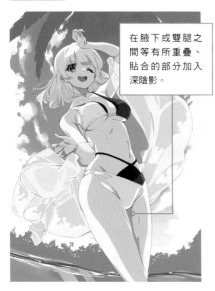

在腋下或雙腿之間等有所重疊、貼合的部分加入深陰影。

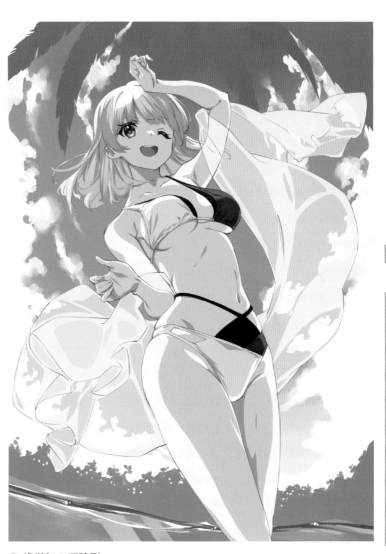

① 皮膚加入深陰影

（使用筆刷） 套索塗抹

人物全身上好顏色後，各個部位再加入深陰影。請注意，深陰影的範圍要小於淡陰影。

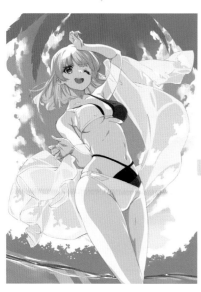

② 頭髮加入深陰影

（使用筆刷） 套索塗抹

深陰影應該加在頭髮較密集的髮根附近或光線被擋住的地方。

③ 泳裝加入深陰影

（使用筆刷） 套索塗抹

比照皮膚和頭髮的畫法，泳裝也加入深陰影。此時應留意布料拉扯而形成的皺摺。

進階小知識

畫好陰影的秘訣

陰影可以拆成兩個部分：「陰」（shade）是昏暗的部分，「影」（shadow）則是物體擋光形成的現象。前者是輪廓模糊的陰暗範圍，後者則是輪廓清晰的影子。要憑想像畫好陰和影非常困難，因此動筆前一定要多觀察參考資料，像服裝型錄或人物模型的照片都是很好的教材。

潤飾人物　　微調人物細節，例如「人物邊緣加上明亮的顏色」、「利用覆蓋增加閃耀感」、「調整草稿線條，讓整體看起來更自然」。

桃紅色部分是添加輪廓光和反射光的部分。

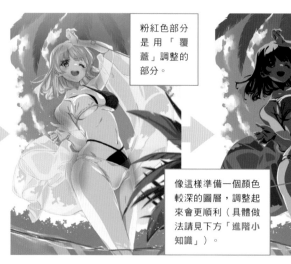

粉紅色部分是用「覆蓋」調整的部分。

像這樣準備一個顏色較深的圖層，調整起來會更順利（具體做法請見下方「進階小知識」）。

❶ 添加邊緣光和反射光

使用筆刷 套索塗抹

人物輪廓附近塗上明亮的顏色。此外，由於人物腳邊是水面，所以胸部下緣加上反射光。

❷ 用「覆蓋」調整

使用筆刷 噴槍

利用圖層混合模式的「覆蓋」添加膚色系的「#fad4ba」。

❸ 讓草稿線條融入畫面

使用筆刷 套索塗抹

調整草稿線條顏色，讓整張圖看起來更自然。

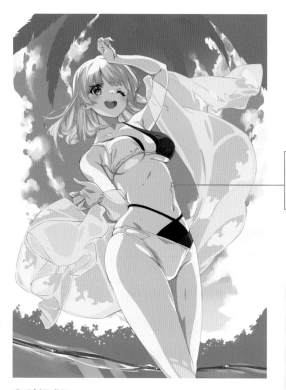

❹ 確認成果

使用筆刷 —

所有調整結束後，檢查人物整體的平衡，最後確認上色狀況，避免遺漏。

術語小辭典

「輪廓光」（rim light）

一種繪畫技巧，表現出打在邊角上的光，或是因此變得明亮的部位。畫上輪廓光可以突顯物體的輪廓，烘托出存在感。

使用圖層混合模式的「覆蓋」，表現打在皮膚上的光像一群小粒子散射出去的閃亮感。上色時思考光線的狀況，畫出光線照射的模樣，就能提高插畫的精緻度。

進階小知識 **「彩色描線」的方法**

　　上方「❸讓草稿線條融入畫面」的技巧稱作「彩色描線（色トレス）」。使用CLIP STUDIO PAINT EX彩色描線的方法如下：

❶隱藏線稿，僅顯示著色圖層。

❷打開「圖層」選單，選擇「組合顯示圖層的複製」，將圖層合併成一張。

❸打開「編輯」選單，選擇「色階」。將所有的三角形拉到右邊，使畫面色彩變深。

❹打開「濾鏡」選單，選擇「高斯模糊」，將這個模糊的圖層，複製到每一張線稿圖層的上方，然後點選「用下一圖層剪裁」。

處理背景，潤飾整體

將薄紗塗得漂亮一點，最後再次確認整體狀況。檢查細節，如果沒有哪裡不自然就算完成了。

畫薄紗

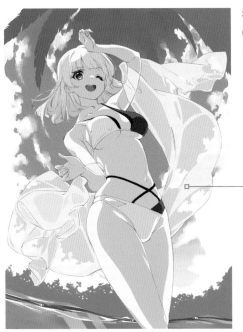

利用天空的顏色

（使用筆刷）套索塗抹

用吸管工具吸取天空的顏色，並用明度較高的顏色畫影子。

利用周圍色彩，表現薄紗的半透明質感。

 進階小知識

背景的畫法

第27頁有稍微提過，這張插畫與後面其他範例都是用同一張背景。畫法是先用「套索塗抹」大致確定雲朵和樹林的形狀，再補充細節。例如雲朵是使用「套索塗抹」搭配透明色，在大致決定的形狀內隨意挖空而成。

調整後大功告成

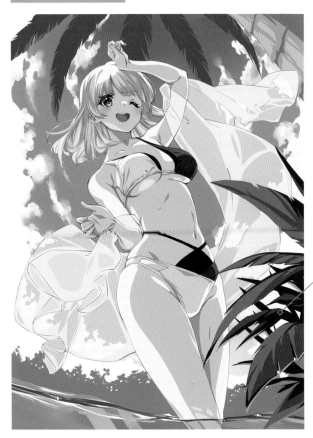

考量到整體的平衡，畫面上方和右方補畫了樹葉。此外，背景的上色方式與其他塗色方式相同，雲朵的部分是先挖空再用「色彩混合」和「模糊」等工具柔化輪廓，調整出自然的感覺。

完成背景

（使用筆刷）套索塗抹

處理樹葉等人物前後的背景物件，上色方法與人物基本上相同，先上陰影，再畫光亮部分。

顏色豐富、印象柔和

筆刷風塗法

筆刷風塗法類似動畫風塗法，但多了模糊等效果，觀感上更為立體。根據繪製部位的質感改變筆觸，也是這種畫法的重點之一。

筆刷風塗法的基本資訊

動畫風塗法主打清晰明確，筆刷風塗法則能透過部分模糊等效果，表現更加細膩的質感。

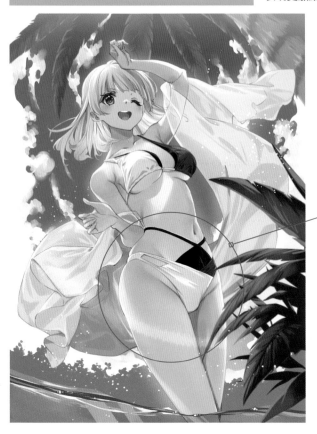

 術語小辭典

「筆刷風塗法」

以「動畫風塗法」為基礎，加入模糊或漸層效果，著重於立體感的上色方式。適當調整筆觸，還可以表現人物身體細節或衣服細微的凹凸。

重點

用模糊柔化陰影邊緣

用「色彩混合工具」的「模糊」柔化陰影邊緣，表現物體的凹凸變化和細微皺摺。「筆刷風塗法」可以根據描繪部位的質感改變筆觸，做出多樣的表現。

重點②

畫出頭髮細節

模糊效果是筆刷風塗法的特色，但使用過度反而會失去畫面張力。特別是頭髮的部分，模糊有礙於表現髮流與柔順的髮絲。所以重要的是設定一些規則，例如較硬的部位畫得明確一點，較軟的部位則可以用工具模糊。

使用筆刷

此處介紹的「筆刷風塗法」上色過程，大多使用我自訂的「不透明水彩」筆刷。某些部分則使用「色彩混合工具」的「模糊」進行模糊處理。

主要筆刷

不透明水彩（自訂）

這是我以「不透明水彩」為基礎製作的自訂筆刷，起筆收筆的淡入淡出質感很順暢。這張圖的草稿與上色幾乎都是使用這支筆刷處理。

次要筆刷

色彩混合工具的「模糊」

若整體套用濾鏡模糊，畫面會失去立體感，因此請勾選「筆壓」，針對特定部分增加模糊效果即可。

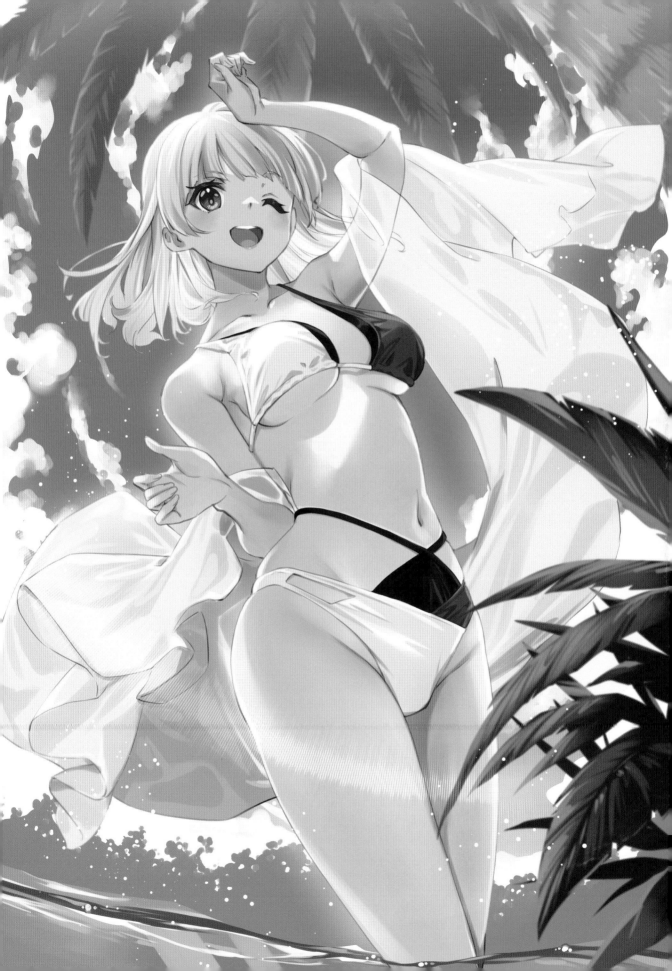

作畫流程

基本上是先替人物上色，再依序替服裝（此處為薄紗）和背景上色。

上色順序

❶ 畫皮膚

從人物的皮膚開始。先上淡陰影，再加深陰影。

→詳見第41頁

❷ 畫頭髮

為避免髮型單調，重點在於穿插不同粗細的髮束。

→詳見第42頁

❸ 畫泳裝

和其他部位一樣，適度添加陰影，表現立體感。

→詳見第42頁

❹ 畫臉部

眼睛特別重要，使用細筆加入高光，提高精緻度。

→詳見第43頁

❺ 畫薄紗

薄紗加入淡淡的陰影，表現柔軟的質感。

→詳見第44頁

❻ 潤飾背景

修飾背景，注意背景不能比人物還搶眼。

→詳見第44頁

❼ 觀察整體平衡並適度調整

根據想像中的成品模樣微調，例如添加閃亮的光線。

→詳見第45頁

圖層組合

※本章為方便觀察範例圖中人物的部分，事先準備的背景圖層始終為顯示狀態。

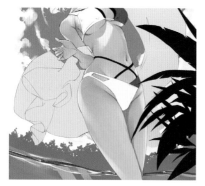

筆刷風塗法使用的顏色較動畫風塗法多，
能表現出皮膚的滑嫩感。

各步驟重點

每個步驟需要注意筆刷風塗法的特色，即「柔和」的表現。

STEP 01　畫皮膚

先從人物的皮膚開始上色。上完淡陰影再上深陰影，然後再添加一些紅暈，表現人物的活力。

塗陰影時，取消筆刷的筆壓，只呈現顏色的濃淡。

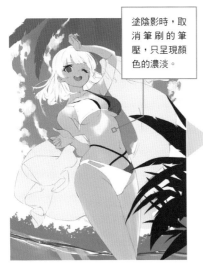

❶ 加入淡陰影，削出光線

(使用筆刷) 不透明水彩（自訂）

打好底，塗上底色後，先畫上人物整體的陰影。然後用透明色削出亮面。

這裡我覺得皮膚顏色偏黯淡，所以上色前先調整了色調。

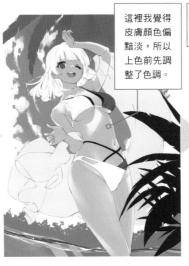

❷ 調整細節

(使用筆刷) 不透明水彩（自訂）

縮小筆刷尺寸，在腹部周圍和腋下等細小皺紋處添加陰影，再用透明色修飾。

同一張圖層中的部分陰影顏色為「#fdc7b9」（圖層混合模式為「色彩增值」）。

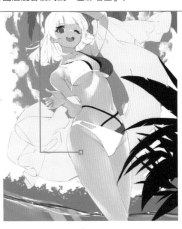

❸ 補上明度中等的膚色

(使用筆刷) 不透明水彩（自訂）

在亮部與暗部之間加上色調介於兩者之間的膚色，充當陰影的一部分，表現反射光與立體感。

皮膚間緊貼的部分塗上「#ce7b76」。

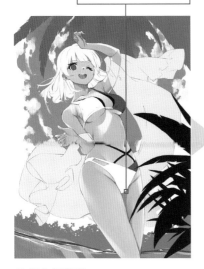

❹ 加入深陰影

(使用筆刷) 不透明水彩（自訂）

在胸部下方等皮膚間緊貼的部分加入深陰影，也是表現立體感的技巧。

開新圖層，在大腿根部塗上「#e84b4e」。圖層混合模式選擇「普通」，圖層不透明度調降至60%左右，表現淡淡的紅暈。

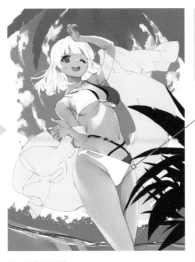

❺ 添加紅暈

(使用筆刷) 噴槍

在大腿根部、腋下等較粗血管經過的部位添加紅暈。

上色小訣竅

筆刷風塗法的上色步驟

一開始跟「動畫風塗法」一樣，在「❶加入淡陰影，削出光線」之前先替人物打底，上底色。此外，畫陰影時，是在底色圖層之上新建一個專門畫陰影的圖層，然後在這張圖層上色。

畫頭髮

頭髮的上色方式與皮膚一樣,先上大範圍的淡陰影,再上深陰影。為避免畫面流於單調,此處的重點在於穿插不同粗細的髮束。

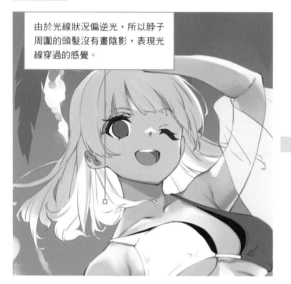

由於光線狀況偏逆光,所以脖子周圍的頭髮沒有畫陰影,表現光線穿過的感覺。

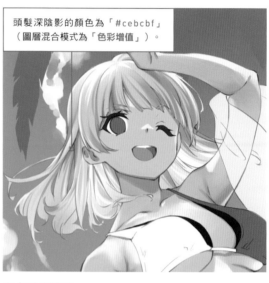

頭髮深陰影的顏色為「#cebcbf」(圖層混合模式為「色彩增值」)。

❶ 大致塗上陰影

(使用筆刷) 不透明水彩(自訂)

頭髮整體先大致畫上陰影。為提高上色效率,建議取消筆刷的「筆壓」,將筆刷尺寸調大,一口氣大範圍上色。

❷ 加入深陰影

(使用筆刷) 不透明水彩(自訂)

勾選筆刷的「筆壓」,使用尺寸較小的筆刷描繪頭髮細節。在寬髮束旁邊繪製細髮束,可以增加髮流的變化,避免呆板。

畫泳裝

筆刷風塗法的特色在於立體感,因此畫泳裝時也要注意這一點。布料的縫隙和凸出的身體部分都要添加陰影。

❷ 加入深陰影

(使用筆刷) 不透明水彩(自訂)

我用細筆刷加入深陰影,表現泳裝上有許多皺褶的模樣。

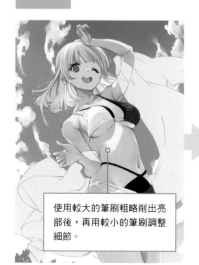

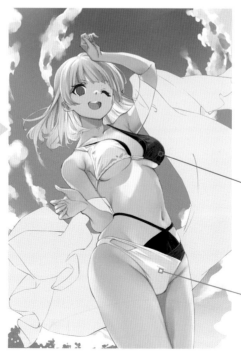

使用較大的筆刷粗略削出亮部後,再用較小的筆刷調整細節。

深陰影中偏紅色調的部分使用「#A3898B」,偏黑色調的部分使用「#897D7D」(圖層混合模式為「色彩增值」)。

❶ 加入淡陰影,削出光線

(使用筆刷) 不透明水彩(自訂)

先大略上好整體陰影,再用透明色削出亮面。

泳裝的布料會被身體的凹凸部位拉扯,在泳裝接縫處與拉撐的部分加入陰影,就能畫出立體感。

眼睛是臉部最重要的部分，必須畫得仔細一點。此外，適度用點紅色系的顏色可以使人物更生動。

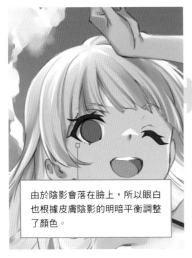

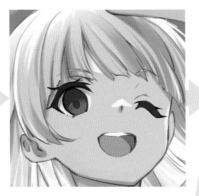

由於陰影會落在臉上，所以眼白也根據皮膚陰影的明暗平衡調整了顏色。

眼黑的高光顏色為「#94c7fd」。

❶ 畫眼白

使用筆刷 不透明水彩（自訂）

雖然眼白直覺上要用純白色，但通常稍微降低明度，並加入一點藍色調，看起來會更漂亮。

❷ 畫眼黑

使用筆刷 不透明水彩（自訂）

與動畫風塗法「畫眼睛」（第34頁）的方法相同，塗上深色，加入高光。畫高光時，使用細筆刷能畫得更加精緻。

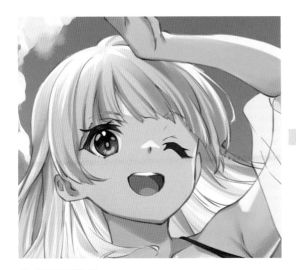

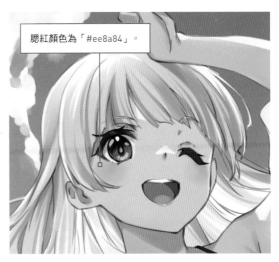

腮紅顏色為「#ee8a84」。

❸ 處理細節部位

使用筆刷 不透明水彩（自訂）

替臉部的各個細節上色。眼尾、眼頭添加一點紅棕色，看起來會更自然。

❹ 添加紅暈

使用筆刷 不透明水彩（自訂）

紅色系的顏色增加人物的活力。我在臉頰和嘴唇加了淡淡的紅色。

畫薄紗

原則上，為了表現「薄紗」柔軟輕盈的質感，陰影顏色不要下太重。

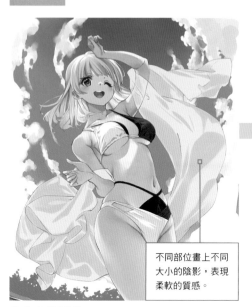

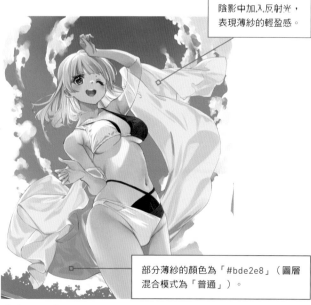

陰影中加入反射光，表現薄紗的輕盈感。

不同部位畫上不同大小的陰影，表現柔軟的質感。

部分薄紗的顏色為「#bde2e8」（圖層混合模式為「普通」）。

❶ 加入淡陰影

(使用筆刷) 不透明水彩（自訂）

使用吸管工具吸取背景的天空色，充當薄紗整體的陰影色。輕薄布料的陰影應避免使用太深的顏色，以免失去輕透感。

❷ 加入深陰影調整

(使用筆刷) 不透明水彩（自訂）

觀察整體平衡，添加深陰影修飾。我發現原本靠近腰部的地方和腰部線條的明度太相近，所以補上深陰影。

潤飾背景

此處以畫面上方與右方的樹木為例，介紹背景的畫法（上色方法）。這張插畫在草稿階段並未繪製背景，所以背景會根據上色過程慢慢調整物件的造型。

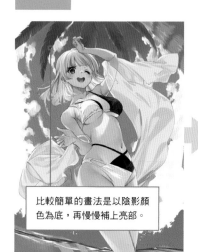

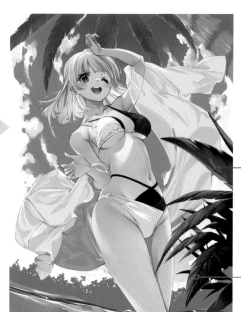

❷ 畫前方的樹木

(使用筆刷) 套索塗抹

前方的植物也要畫。顏色塗暗一點可以表現其位置在畫面前方。

比較簡單的畫法是以陰影顏色為底，再慢慢補上亮部。

樹木底色為「#20262f」，亮部顏色為「#384e5f」。

❶ 畫遠方的樹木

(使用筆刷) 套索塗抹

視情況補充背景物件。由於草稿階段並未繪製背景細節，所以這裡使用「套索塗抹」繪製樹幹與樹葉。

植物感覺應用綠色，但暗部用藍綠色會比較自然。植物在這張插畫中只是配角，所以我將彩度降低，以免搶走人物的鋒頭。

STEP 07　觀察整體平衡 並適度調整

所有部分上色完畢後，檢查整體平衡，視情況修飾。同時也要注意，身為畫面主角的人物是否具備足夠的存在感。

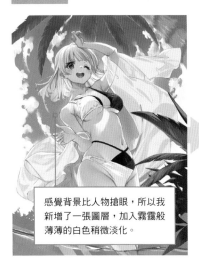

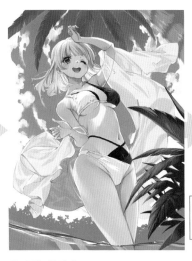

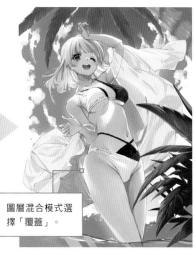

感覺背景比人物搶眼，所以我新增了一張圖層，加入霧靄般薄薄的白色稍微淡化。

圖層混合模式選擇「覆蓋」。

❶ 背景加上淡淡的白色

（使用筆刷）噴槍

在人物與背景之間建立一張新圖層，加入霧靄般淡淡的白色。

❷ 添加輪廓光

（使用筆刷）不透明水彩（自訂）

在反光較強處添加輪廓光（第36頁），可以強調立體感。

❸ 用「覆蓋」調整

（使用筆刷）噴槍

建立一張提亮膚色用的新圖層，畫上閃爍光芒。

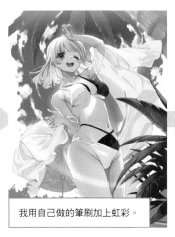

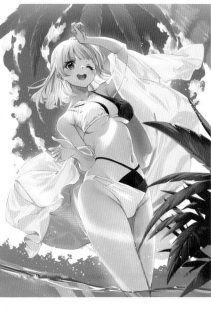

我用自己做的筆刷加上虹彩。

❹ 消除線稿的突兀感

（使用筆刷）—

和「動畫風塗法」一樣進行「彩色描線」（參見第36頁），提高精緻度。

❺ 添加光線

（使用筆刷）稜鏡筆刷（自製）

使用圖層混合模式的「濾色」，增加光線從頭上打下來的漸層效果。

❻ 微調後完成

（使用筆刷）噴槍

檢查整體沒有漏上色的部分或不自然的地方，加以調整。這裡我用噴槍工具的「噴霧」增加了水花噴散的效果。

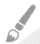

上色小訣竅

筆刷風塗法的陰影繪製技巧

畫陰影時，必須考量物體與光源間的距離，否則容易顯得不自然。原則上，離光源近且光線強烈的部分，陰影要畫得清晰一點；離光源較遠的部分，則使用色彩混合工具的「模糊」模糊陰影輪廓。

堆疊多重顏色，呈現寫實質感 厚塗法

厚塗法的特色在於不保留草稿的輪廓，像用不透光的顏料層層堆疊，能夠創造寫實且較具震撼力的質感。

厚塗法的基本資訊

厚塗法的質感類似油畫，強調明暗對比，並刻意保留筆觸。

術語小辭典

「厚塗法」

像油畫一樣使用不透明顏料，並發揮筆觸特色的上色方法。使用的顏色比其他方法更加豐富，能夠畫出較寫實且震撼力十足的作品；另一項常見特色是會用顏料蓋掉輪廓線條。

重點①

塗蓋掉輪廓線條

人物的輪廓線條用比周圍還亮（或暗）的顏色塗蓋掉，成品會更加漂亮；此外，也要注意整體的明暗對比。

重點②

保留筆觸

刻意保留筆觸也是「厚塗法」的特點之一。好比說保留粗糙的筆觸，可以增加插畫的深度，也因此不適合過度使用模糊效果，否則畫面會變得模糊不清，有損「厚塗法」的優點。

使用筆刷

主要使用「混色圓筆」，這個筆刷可以根據筆壓畫出不同的顏色，非常方便。

主要筆刷

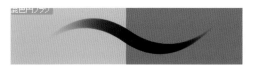

混色圓筆

這是「CLIP STUDIO PAINT EX」內建的筆刷。筆壓較輕時，顏色會自然混合，因此能輕易表現出多樣的色彩。

次要筆刷

色彩混合

這是一種可以混合、抹開顏色又不至於模糊的筆刷（工具），而且混合顏色時也能保留陰影的凹凸感。

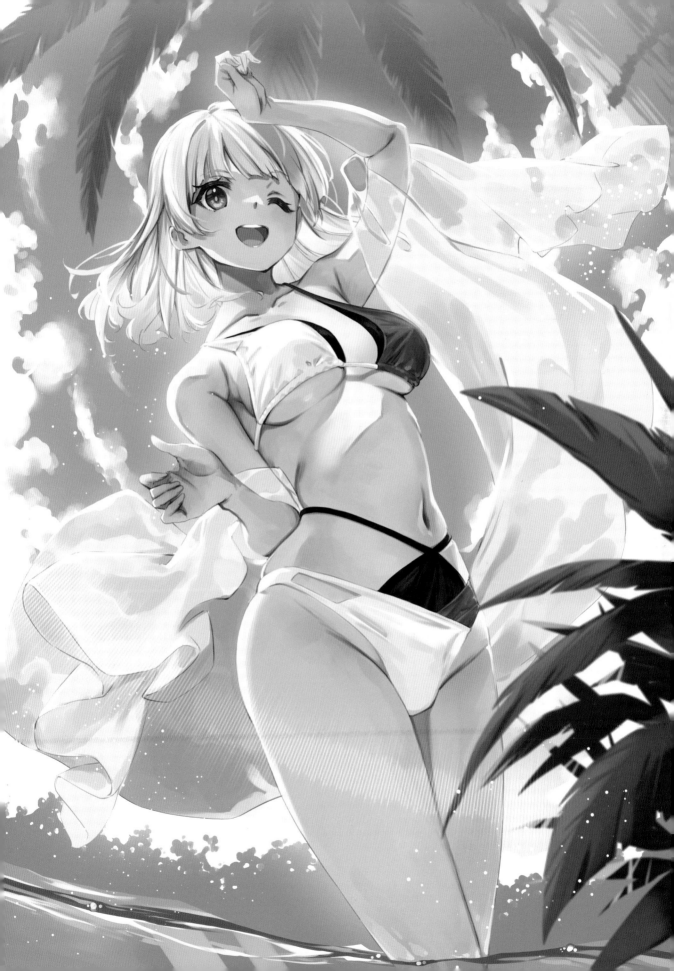

作畫流程　厚塗法的特點在於層層疊加顏色，通常會先上整片的基本顏色，再慢慢堆其他顏色。

上色順序

❶ 畫皮膚

先上人物皮膚的顏色。通常是先畫淡陰影，再加入深陰影，最後再添加紅色調潤飾。

→ 詳見第49頁

❷ 畫人物各個部位

依序替頭髮、泳裝、臉部等畫面上的各個部位上色。

→ 詳見第50頁

❸ 厚塗加工

這是厚塗法才有的步驟，依序堆疊皮膚、頭髮、泳裝等部位的顏色，慢慢提高精緻度。最後再加上筆觸調整。

→ 詳見第51頁

❹ 潤飾背景

視情況修飾背景細節，堆疊顏色。

→ 詳見第53頁

❺ 觀察整體平衡並適度調整

描繪光線，微調細節後即完成。

→ 詳見第53頁

厚塗法是整體上完顏色後，再按各個部位堆疊顏色的畫法。成品會給人一種厚實的印象。

※本章為方便觀察範例圖中人物的部分，事先準備的背景圖層始終為顯示狀態。

圖層組合

各步驟重點

以下介紹會將重點擺在厚塗法獨特的「厚塗加工」步驟。

STEP 01　畫皮膚

基本上方法與前面的塗法相同，先上皮膚整體的陰影，再削出亮面，最後加入深陰影。

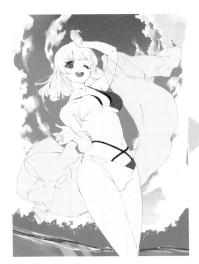

也有一種畫法是在同一張圖層上混色，但我是用圖層混合模式的「色彩增值」添加陰影。

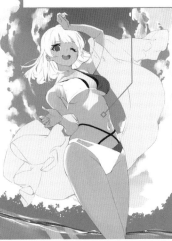

根據反射光的狀況，於胸部、腹部等凹凸處添加高彩度的陰影，強調立體感。

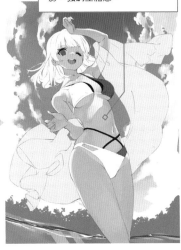

❶ 人物打底與上底色

(使用筆刷) 混色圓筆

用第31頁介紹的方法，人物部分先打底、上底色。

❷ 加入淡陰影，削出亮面

(使用筆刷) 混色圓筆

建立新圖層，整體畫上淡陰影，再用透明色削出亮面。

❸ 增加陰影的顏色

(使用筆刷) 混色圓筆

增加陰影色彩的豐富度，以免看起來太單調。

水面的藍色反射光照到皮膚時，會和皮膚色相互抵銷，變成似乎無彩色的顏色。

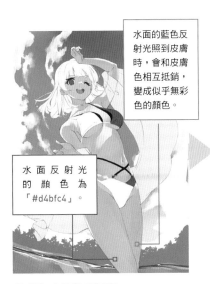

水面反射光的顏色為「#d4bfc4」。

手掌等有許多皺摺的部位要確實描繪陰影。

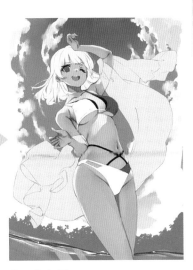

❹ 添加水面的反射光

(使用筆刷) 混色圓筆

靠近水面的腳邊添加灰色系，模擬實際上光線反射的效果。

❺ 加入深陰影

(使用筆刷) 混色圓筆

人物草稿線條的輪廓周圍、關節等陰影明顯的部分加入深陰影。

❻ 添加紅暈

(使用筆刷) 混色圓筆

手肘等部分皮膚補上一點紅色，使人物更有生氣。

塗完皮膚後，開始塗頭髮、泳裝等畫面上各個部位。基本上方式與「筆刷風塗法」（第38頁～）相同，先上大範圍的淡陰影，再添加各個局部的深陰影。

畫頭髮

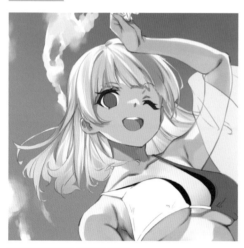

將陰影顏色換成頭髮顏色

[使用筆刷] 混色圓筆

先上頭髮整體的陰影，接著將陰影的顏色換成想像中成品的髮色，最後再添加其他色彩修飾。

畫泳裝

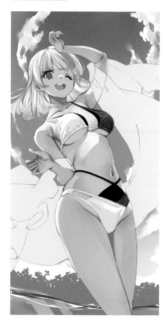

削出亮面再加入深陰影

[使用筆刷] 混色圓筆

整體先上淡陰影，再用透明色削出亮面；接著再畫上深陰影。

畫臉部

先畫淡陰影，再畫深陰影

[使用筆刷] 混色圓筆

五官與其他部位一樣，先上淡陰影，再添加深陰影。眼睛要畫得特別仔細，畫出閃閃發亮的感覺。

畫薄紗

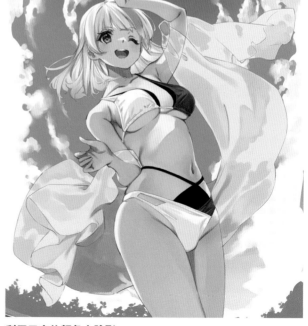

利用天空的顏色上陰影

[使用筆刷] 混色圓筆

薄紗的上色重點在於利用天空的顏色，使用吸管工具吸取天空的顏色，並提高明度，充當陰影，就能表現出布料的通透感。

厚塗法與眾不同的地方，在於整體上色完成後還會繼續疊加顏色。這時要特別注意草稿線條，厚塗法的特色就在於不保留草稿線條。

堆疊皮膚、頭髮、泳裝的顏色

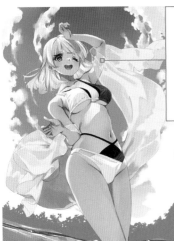

只讓人物部分的圖層顯示，然後從圖層選單中選擇「組合顯示圖層的複製」，即可在合併圖層時保留原始圖層。

在合併圖層的人物部分製作「圖層蒙版」（第31頁），可以節省上色時間。

❶ 合併圖層
〔使用筆刷〕—
為方便上色，先將線稿圖層與前面上色的圖層合併。

❷ 堆疊皮膚的顏色
〔使用筆刷〕混色圓筆
用皮膚周圍的顏色塗蓋掉皮膚的線條。
採用厚塗法時，塗掉草稿的線條，畫面看起來會比較乾淨。

保留髮流的線條與暗部，看起來比較自然。

泳裝邊緣添加明亮的顏色，可以增加立體感。

❸ 堆疊頭髮的顏色
〔使用筆刷〕混色圓筆
針對反光較強的部分堆疊顏色，塗掉頭髮草稿的線條。

❹ 堆疊泳裝的顏色
〔使用筆刷〕混色圓筆
疊加泳裝部分的顏色，同時保留筆觸，並且和皮膚與頭髮的部分一樣，塗掉草稿的線條。

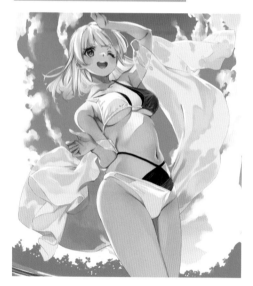

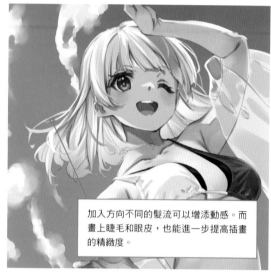

加入方向不同的髮流可以增添動感。而畫上睫毛和眼皮，也能進一步提高插畫的精緻度。

❶ 堆疊薄紗的顏色

使用筆刷 混色圓筆

慢慢堆疊明亮的顏色。薄紗部分的草稿線條也要塗掉。

❷ 調整細節

使用筆刷 混色圓筆

建立一張新圖層，描繪散亂的頭髮等草稿階段沒有畫的細節。

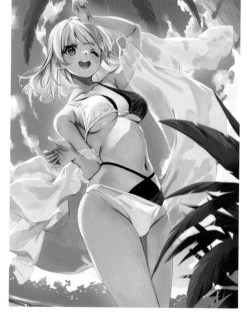

❸ 添加筆觸

使用筆刷 混色圓筆

添加筆觸，加強插畫給人的印象。此處是配合人物身體的凹凸留下筆觸。

上色小訣竅

如何添加流暢的筆觸

若使用「CLIP STUDIO PAINT EX」，可以透過以下方法順利完成「❸ 添加筆觸」的步驟。

❶ 在厚塗加工前合併的圖層之上，新建一張圖層混合模式為「穿透」的圖層資料夾，再將「圖層蒙版」複製並貼上該資料夾。

※按住「Alt」鍵拖曳「圖層蒙版」即可迅速完成以上動作。

❷ 對資料夾套用蒙版，效果就會應用到其中所有圖層。這時再新建一張圖層，混合模式設定為「加深顏色」，配合人物身體的凹凸堆疊顏色（使用顏色為「#dcd3d0」）。

進階小知識

用少少的步驟
提升厚塗法插畫的精緻度

如上方的上色小訣竅所述，使用「加深顏色」堆疊灰色，陰影就會加深，不必大費周章也能提高插畫的精緻度。堆疊顏色時，記得取消筆刷的「筆壓」，並將不透明度降至約90%。

STEP 04 畫背景

樹木等背景的上色方式，基本上可以參照「筆刷風塗法」（第44頁）。不過只要細節多畫一點，色彩多疊一點，就能呈現出厚塗法的風格。

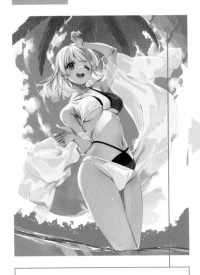 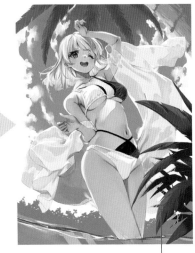

① 畫後方樹木

使用筆刷 混色圓筆

繪製背景物件。這張圖的草稿階段，背景並沒有畫得太細，所以此處參考原本的草稿，用「套索塗抹」工具畫上人物後方（上方）的樹木。

② 畫前方樹木

使用筆刷 混色圓筆

繪製人物前方（右下方）樹木。顏色控制在三種左右，以免背景太搶眼。

用細筆刷描繪樹幹的質感，可以讓畫面更有厚塗法獨特的真實感。

葉子的亮部加上「#2c6c70」。

STEP 05 觀察整體平衡並適度調整

這裡為了將觀看者的目光集中到畫面上的焦點，使用圖層混合模式的「覆蓋」強調亮部，並添加閃爍的光暈效果。

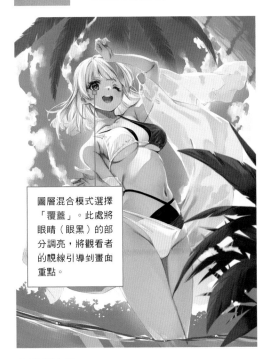 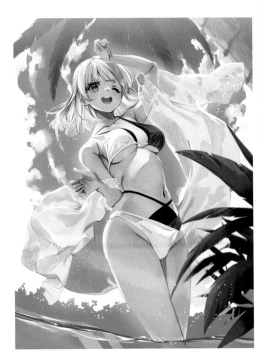

圖層混合模式選擇「覆蓋」。此處將眼睛（眼黑）的部分調亮，將觀看者的視線引導到畫面重點。

① 強調亮部

使用筆刷 混色圓筆

針對想要強調亮度的部位建立新圖層，使用比底色稍亮的顏色加強明暗對比。

② 描繪亮光，適度潤飾

使用筆刷 混色圓筆

加入虹彩和從頭上打下來的陽光，並調整人物色彩以融入背景。最後檢查整體平衡，感覺自然即完成。

04 如水彩畫般的透明感

水彩風塗法，顧名思義是一種質感如水彩畫般帶有透明感的上色方式。重點在於選對筆刷，原則上要選擇能呈現出畫紙質感的筆刷。

水彩風塗法的基本資訊

水彩風塗法的特點之一，在於那宛如真實水彩畫般的透明感。上色時必須善用色彩的暈染（滲出）效果。

 術語小辭典

「水彩風塗法」

利用筆刷設定的「滲出」等功能，畫出「淡雅柔和色彩」的上色方式。成品看起來會如水彩畫般具有透明感。

重點①

亮部不上色

其他上色方式都是先替各個部位上底色、畫陰影，但這裡為了呈現「水彩風塗法」的透明感，亮部不必上色，保留基底的白色。

重點②

選擇質感對的筆刷

選擇質感類似水彩紙面的筆刷，畫出宛如真實水彩畫般的溫暖氛圍。

使用筆刷

使用筆觸明顯的筆刷，避免色彩表面看起來太光滑，就能呈現水彩風塗法漂亮的特色。

主要筆刷

濕潤水彩

這是「CLIP STUDIO PAINT EX」內建的筆刷。筆刷本身的混合模式為「色彩增值」，勾選「透明度轉換」，塗上去的顏色會更乾淨。

次要筆刷

保留質感溶合

這是「CLIP STUDIO PAINT EX」內建的色彩混合工具，適合用於大面積混色。

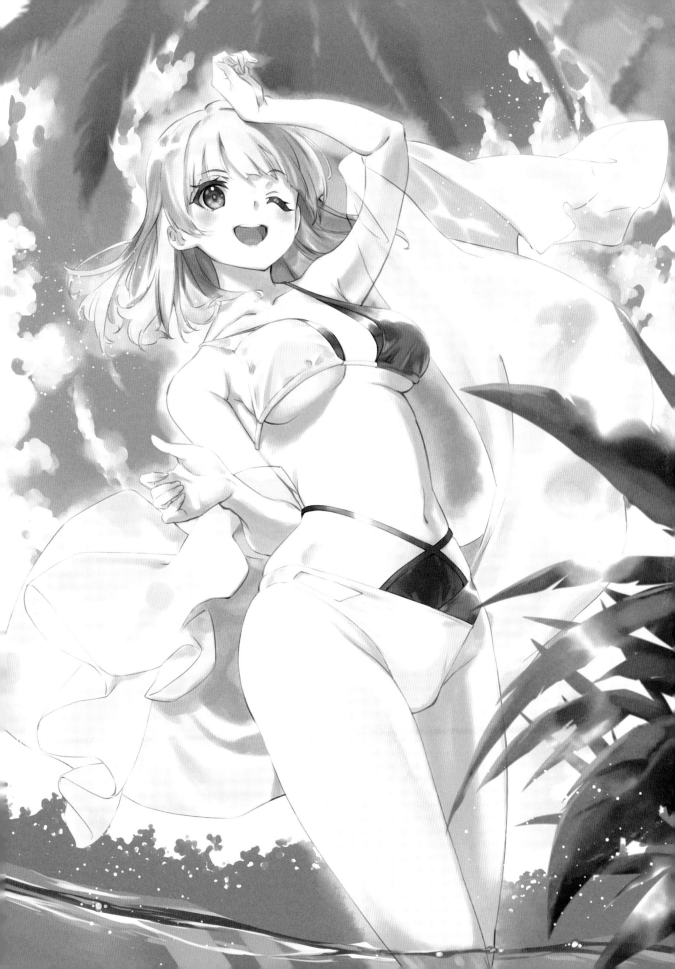

作畫流程

以下介紹的上色方式，是整體塗上白色系的底色，而其中一部分到最後都不會上色，留下來表現高光。

上色順序

① 打底

人物整體以白色系的顏色打底。

→詳見第57頁

② 畫皮膚

針對皮膚的陰影部分上色。角落的部分可以添加藍色調。

→詳見第57頁

③ 畫頭髮

頭髮和其他部位的上色方式一樣，平常上高光的地方都不上色，保留打底的白色。

→詳見第58頁

④ 畫泳裝

適度描繪反射光效果，就能表現出泳裝布料的質感。

→詳見第59頁

⑤ 畫臉部

以眼睛為中心添加陰影和高光，完成臉部。

→詳見第60頁

⑥ 畫薄紗

薄紗色彩太少容易顯得單調，可以多上幾種顏色。

→詳見第61頁

⑦ 畫背景

人物周圍塗白，凸顯其存在感。這是水彩風塗法獨有的技巧。

→詳見第61頁

⑧ 觀察整體平衡並適度調整

利用濾鏡效果做出水彩紙面般的凹凸感，整體看起來會更漂亮。

→詳見第62頁

圖層組合

讓不同色彩間的邊界完美融合，盡可能追求透明感。

※本章為方便觀察範例圖中人物的部分，事先準備的背景圖層始終為顯示狀態。

各步驟重點

以下方法的特色是以白色系的顏色打底，再按各個部位上色。

STEP 01 打底

人物上色前先打底。此處用自動選擇工具處理會比較快速。注意，人物整體完成上色後，依然會保留部分的白底。

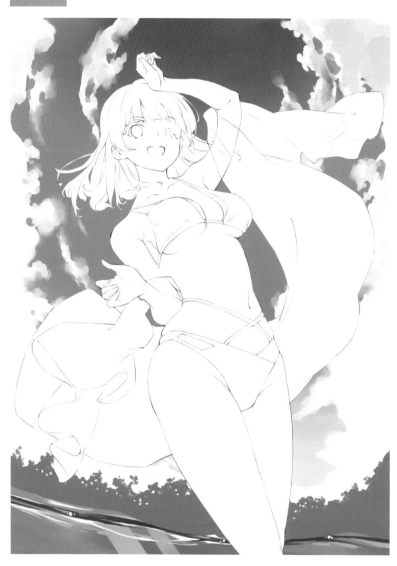

以白色系顏色打底

（使用筆刷）

以白色系的顏色填滿人物。使用編輯選單內的「**填充**」功能可以迅速完成。

上色小訣竅

打底的技巧

若使用「CLIP STUDIO PAINT EX」，可採用以下方法迅速替人物打底。打底完成後，分別替各個部位建立一張圖層。

❶ 只顯示人物線稿，使用自動選擇工具，選擇人物以外的部分，然後反轉選擇範圍。

❷ 建立新圖層，描繪色選擇白色，然後打開編輯選單，執行「填充」，即可完成人物填滿白色的圖層。

❸ 建立各個部位的圖層。這些圖層不是用來上色，而是選擇範圍用的。

進階小知識

如何暈開色彩邊界

「水彩風塗法」的特點在於「色彩滲出」的效果，只要將不同顏色間的邊界模糊得夠漂亮，就能畫出令人印象深刻的插畫。具體做法是先用「濕潤水彩」（筆刷）上色，然後使用「保留質感溶合」（工具），延展塗上去的顏色，模糊顏色間的邊界，同時保留質感。

人物左手肘陰影顏色暈開的樣子。視情況暈開色彩，也是水彩風塗法上提升成品質感的小訣竅。

先上淡陰影，再上深陰影。角落部分添加些許藍色調，看起來會更漂亮。

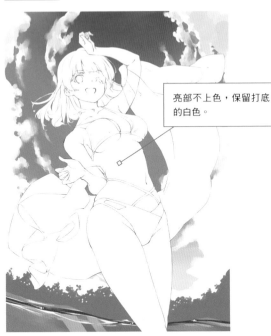

亮部不上色，保留打底的白色。

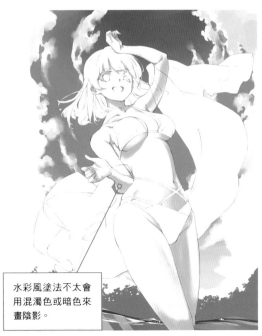

水彩風塗法不太會用混濁色或暗色來畫陰影。

① 塗上皮膚的底色

（使用筆刷）濕潤水彩

大範圍塗上皮膚底色。各個部位善用「圖層蒙版」（第31頁）即可提高上色效率。

② 加入淡陰影

（使用筆刷）濕潤水彩

在「①塗上皮膚的底色」的圖層添加淡陰影。使用同一圖層是為了利用筆刷的色彩混合功能。

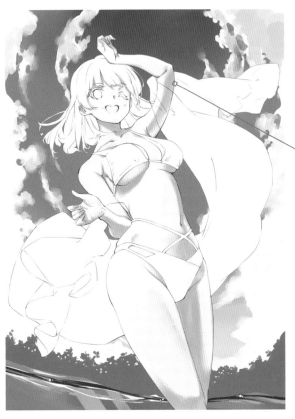

利用陰影畫法表現反射光，可以呈現出透明感，讓插畫看起來更加清新。

③ 加入深陰影

（使用筆刷）濕潤水彩

加入深陰影。角落部分可以再添加一些藍色調，形成更深的陰影。

STEP 03 畫頭髮

頭髮的上色方式與其他部位一樣,先上淡陰影,再加入深陰影。這時可以在留白部分的邊緣加入深陰影,表現頭髮的光澤。

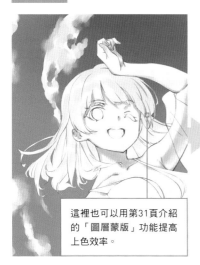

這裡也可以用第31頁介紹的「圖層蒙版」功能提高上色效率。

深陰影的顏色為「#5d599c」。

❶ 上頭髮底色

(使用筆刷) 濕潤水彩

大範圍塗上頭髮底色,部分留白以表現頭髮的光澤。

❷ 添加其他顏色

(使用筆刷) 濕潤水彩

髮尾添加其他繽紛色彩,增加豐富度。

❸ 加入深陰影

(使用筆刷) 濕潤水彩

脖子後面的頭髮畫上顏色偏深的陰影,留白部分的邊緣也加入深陰影,可以襯托白色,呈現光澤。

STEP 04 畫泳裝

泳裝也會有部分留白,表現光線照亮的效果。這樣可以呈現出泳裝布料的光澤。

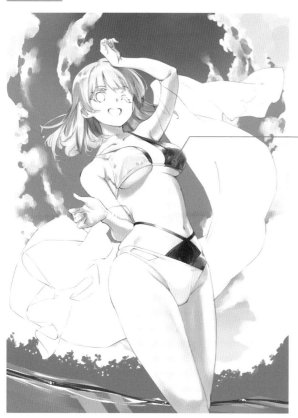

塗上底色

(使用筆刷) 濕潤水彩

泳裝上色。泳裝的白色部分較多留白,而紅色和黑色的部分則較少留白。

適度保留打底的白色,可以表現布料反光的光澤。

進階小知識

選擇上色範圍

想要大面積上色時,可以用選取範圍的方式處理。不過被選取的範圍是以虛線顯示,有時候可能會看不清楚,這時可以打開選單的「選擇範圍」,選擇「快速蒙版」。這樣被選取的部分就會以顏色顯示,能用筆刷或橡皮擦輕鬆更改範圍。

先從大大影響插畫精緻度的眼睛開始畫，接著畫嘴巴等其他五官，最後再添加一點腮紅。

眼白顏色為「#e7dddb」。

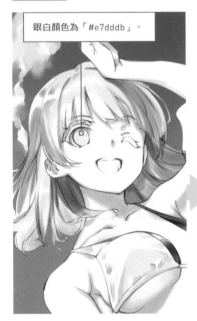

眼尾顏色為「#ce655A」，睫毛（眼睛上方）顏色為「#4a322f」，眼周高光顏色為「#664c47」。

① 畫眼白

使用筆刷 濕潤水彩

眼白要用偏灰的白色，以免與皮膚的白色部分混在一起。

② 畫嘴巴

使用筆刷 濕潤水彩

嘴巴內部塗上紅色系的顏色，舌尖使用偏亮的顏色，表現嘴巴張開的感覺。

③ 畫眼睛周圍

使用筆刷 濕潤水彩

眼頭和眼尾塗上棕色。上眼皮考慮到睫毛的光澤，使用明度比周圍還高的顏色。

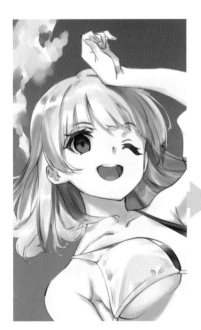

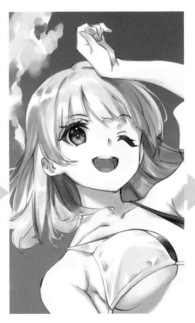

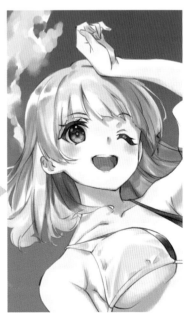

④ 畫眼黑

使用筆刷 濕潤水彩

眼黑先上底色，再塗暗部。基本上色方式與筆刷風塗法（第43頁）相同。

⑤ 描繪眼黑細節

使用筆刷 濕潤水彩

眼黑加入高光等細節。高光使用明度與彩度高一點的鮮艷色。

⑥ 潤飾臉部

使用筆刷 濕潤水彩

臉頰與嘴唇處添加紅暈，讓人物表情更有生氣。

STEP 06　畫薄紗

薄紗加入陰影，表現柔軟的質感。色彩太少容易顯得單調，所以我用了藍色系、紅色系等多種顏色。

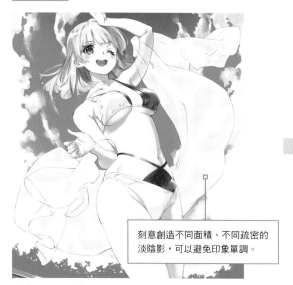

刻意創造不同面積、不同疏密的淡陰影，可以避免印象單調。

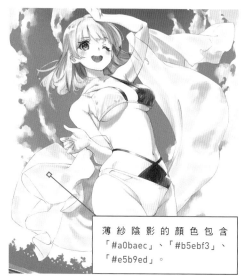

薄紗陰影的顏色包含「#a0baec」、「#b5ebf3」、「#e5b9ed」。

❶ 加入淡陰影

(使用筆刷) 濕潤水彩

加入淡陰影，不過布料鼓起的部分留白，表現柔軟的質感。

❷ 在陰影中添加多種顏色

(使用筆刷) 濕潤水彩

陰影顏色太少容易給人單調的印象，所以這裡加上藍色、水藍色、粉紅色等多種顏色，表現光散射的複雜光影效果。

STEP 07　畫背景

人物周圍塗白，突顯輪廓，以免與背景同化。但這樣看起來不太自然，所以還要用色彩混合工具稍微模糊輪廓。

在人物圖層與背景圖層之間建立一張新圖層。

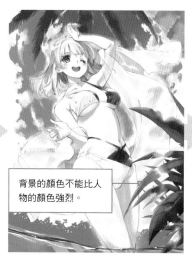

背景的顏色不能比人物的顏色強烈。

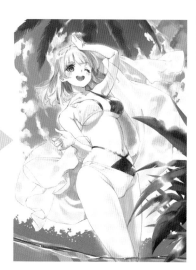

❶ 調整背景

(使用筆刷) 濕潤水彩

人物周圍塗白，並使用色彩混合工具的「模糊」稍微模糊邊緣。

❷ 畫背景物件

(使用筆刷) 濕潤水彩

畫上樹木等背景物件。畫法與人物相同，先塗白底，再疊加色彩。

❸ 整體微調

(使用筆刷) 濕潤水彩

調整色調，讓焦點集中在人物身上。這裡是用「色調曲線」加深了天空的顏色。

為了讓插畫看起來更像實際在紙上作畫的水彩畫,我套用了濾鏡效果。最後再確認整體平衡,確保沒有漏塗的地方。

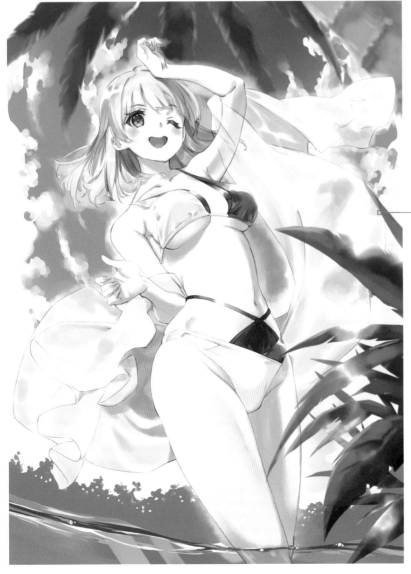

調整整體質感

（使用筆刷）—

我用濾鏡效果表現水彩紙面的粗糙質感。然後確認整體平衡,如果沒有地方塗漏就完成了。

> 水彩風塗法的插畫,質感若逼近真的水彩畫,會更具吸引力。所以我使用濾鏡減少了電繪作品的光滑感。

 進階小知識

添加粗糙質感的步驟

若使用「CLIP STUDIO PAINT EX」,可以按以下步驟添加粗糙質感:

❶ 在最上方建立新圖層,打開「濾鏡」選單,選擇「描繪」→「柏林雜訊」。

❷ 縮放比例設定為6～9,製作粗糙的黑白圖案。

❸ 圖層混合模式選擇「覆蓋」,並將不透明度降至約10%。

這就是步驟❷的黑白圖案。

chapter 03

不同漫畫場景的電繪人物上色範例

本章會介紹由九位插畫家創作的

九個漫畫場景，並且徹底解説

這些漫畫中的場景用了什麼顏色，

又是如何上色……等等從草稿到上色的過程。

上色前的線稿檔案與上色過程影片可於第191頁刊載之連結下載。

魄力十足的灌籃場面

動畫風塗法

運動是很多人喜歡的漫畫主題，描繪運動場面的重點在於表現出選手的動作感，尤其肌肉線條要確實畫出來。

作品基本資訊

表現灌籃時充滿魄力的一幕。從草稿到上色的所有階段都要注意動作感的表現。

制作環境

電腦設備 Mac OS Monterey 64bit／
Intel Core i7／32GB

使用軟體 CLIP STUDIO PAINT

作品主題

人物真的動起來的感覺

這是高中籃球比賽的其中一格畫面。作畫上的關鍵之一在於「動作感」，著重於表現人物真的動起來的感覺。為了傳達場上的熱血，配色以暖色調為主，力求展現活力四射的畫面。

草稿重點

細節先畫好，上色沒煩惱

為方便觀眾理解畫面主題，草稿階段便畫好了人物與背景的細節。事先畫好細節，上色時也比較不會迷失方向。

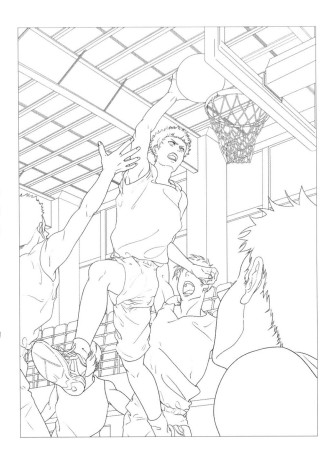

這是線稿完成前的草稿模樣。畫面中央的人物和右下方背對的人物是重點，我試圖用這兩個人物的對比來表現遠近感，創造充滿張力的構圖。

創作者小檔案

高槻むい

居住於香川縣。主要在社群媒體上分享插畫。「我的創作不分男女老幼，致力於畫出『精彩一瞬間的場景』。日日摸索插畫，努力畫出能觸動更多人心弦的作品。」

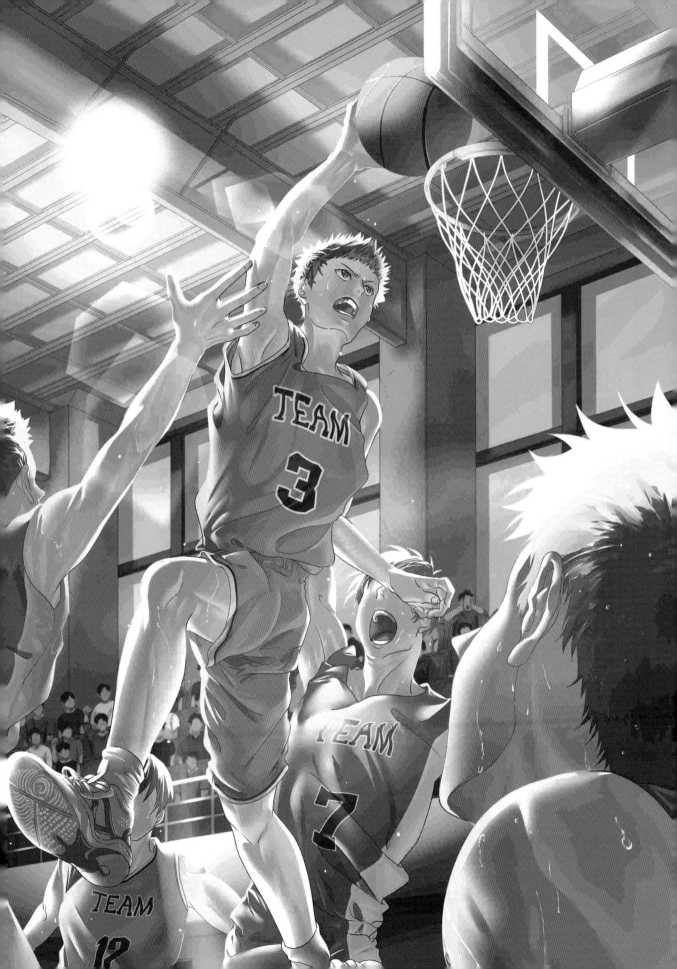

運動場景中的人物，肌肉必須畫得更細緻，才能表現出動作感。

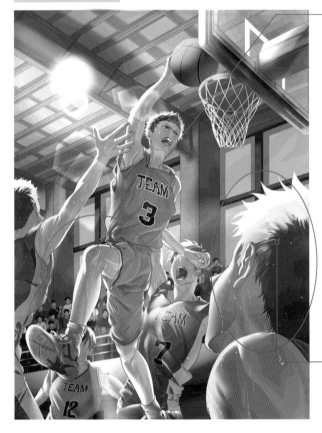

重點①

肌肉上色時需注重立體感

人物皮膚的顏色畫得細緻一點，突顯肌肉的立體感。

→ 詳見第69頁

重點②

仔細描繪頭髮

前方人物頭髮的質感要畫得特別細膩。

→ 詳見第72頁

使用筆刷　我主要使用G筆和噴槍。這兩種上色工具只要好好運用，用途非常廣，各種地方都能派上用場。我幾乎沒使用任何特殊工具。

主要筆刷

G筆

內建工具。容易調整筆壓強弱，適合用來處理部分填色。

噴槍（柔軟）

內建工具。表現陰影和質感的立體感時不可或缺的工具。

次要筆刷

粗澀筆

用來畫線。可以增加線條的變化，或模擬紙本圖畫的質感。

Frost

「CLIP STUDIO ASSETS」上提供下載的優秀工具，能夠提升背景細節的水準。

作畫流程

如果不熟悉圖層混合模式，或碰到有很多地方需要修正的情況，可以參考範例的做法，將圖層分細一點。習慣後自然會懂得如何將圖層數量控制在最低限度，也會知道如何選擇顏色。

上色順序

① 上底色

整體先上底色。

→ 詳見第68頁

② 畫皮膚

這個步驟的重點在於描繪肌肉。

→ 詳見第69頁

③ 畫球衣

上色時注意光影，表現球衣的質地。

→ 詳見第70頁

④ 畫頭髮

前方人物占畫面較多部分，所以頭髮要畫得特別細緻。

→ 詳見第72頁

⑤ 調整細節

既然畫的是運動場面，人物的汗水一定要好好畫上去，籃球也是需要調整的部分。

→ 詳見第73頁

⑥ 畫背景

畫背景時，要考量背景與主要人物間的平衡。範例套用了漸層的模糊效果。

→ 詳見第74頁

⑦ 整體微調

檢查整體平衡，根據情況調整色調。最後再加入體育館燈光的鬼影等效果。

→ 詳見第76頁

圖層組合

這張圖的上色重點之一是活用「模糊」。將肌肉塗好的顏色模糊後再畫上一條線，就能表現肌肉線條。

STEP 01　上底色

先上好大致的底色，並細分圖層，以便後續調整顏色細節。

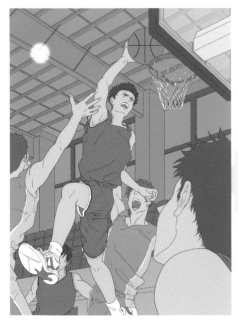

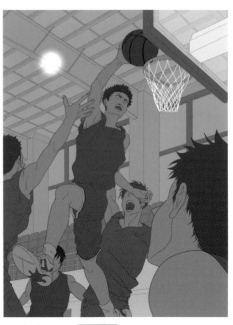

❶ 上底色　使用筆刷 ─

整體先用「填充工具」塗上大致的色彩。

> 主要人物與背景底色的圖層可以適度區分一下，以便後續上色。

❷ 填滿圖層　使用筆刷 ─

細分圖層後，每張圖層底下再新建一張圖層，使用「填充工具」替整體上色，圖層混合模式選擇「色彩增值」。

> 「❶上底色」中的光源為體育館的燈光。新建一張圖層，用「噴槍」上色（圖層混合模式選擇「相加」）。圖層的分割基準，在於物件是否連成一體，例如圖中的籃球圖層就與底色圖層分開。另外，由於之後還會調整顏色，所以現階段大致上色即可。我為了營造光影對比，底色使用暖色調，並將明度調暗以突顯高光。

 上色小訣竅

籃球可以用變形工具調整

籃球之類的球體紋路其實很難畫。
範例圖在草稿階段還沒有畫上籃球的紋路，是上色階段才加上去的。

❶ 拉出圓形

開新頁面，顯示網格，使用圖形工具的「橢圓」拉出一個圓形。

❷ 加上籃球紋路

籃球的圖案是左右對稱的，所以使用尺規工具的「對稱尺規」加入線條。

❸ 調整籃球紋路

靠近畫面前方的部分面積較大，所以要先用「自由變形」配合球體大致將圖案放大，再使用「網格變形」調整細節。

畫皮膚　　替皮膚上色時，必須表現出人物的生動感，所以要仔細描繪皮膚或肌肉的質感。

表現立體感

亮面顏色為
「#e4d194」。

模糊程度有大有小，可以表現出更自然的立體感。這個方法很適合用來描繪隆起的肌肉。

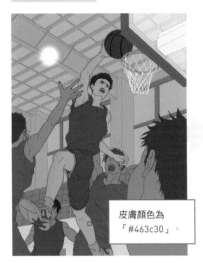

皮膚顏色為
「#463c30」。

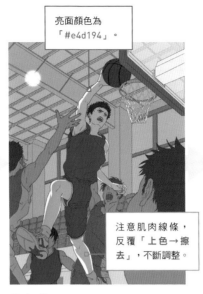

注意肌肉線條，反覆「上色→擦去」，不斷調整。

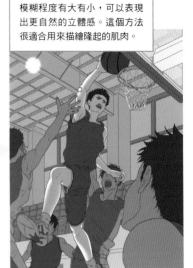

① 畫主要人物的皮膚
使用筆刷　噴槍

建立新圖層，從光源對面的主要人物皮膚開始慢慢上色。

② 打光
使用筆刷　G筆

建立新圖層，畫上亮面。圖層混合模式選擇「濾色」。

③ 部分模糊處理
使用筆刷　—

整體上完顏色後，用色彩混合工具的「模糊」將光源對面的部分模糊。

 上色小訣竅　　**圖層模式選擇「加亮顏色」**

「① 畫主要人物的皮膚」的圖層混合模式為「加亮顏色」，這個模式可以提高彩度和明度，使人物立即生動起來。由於後面還會繼續補畫、調整顏色，所以筆刷濃度也設定為60%。「加亮顏色」圖層最後一定是用底色圖層剪裁，後續新增的圖層則要加在兩張圖層之間。我在畫其他部位時也很常用這個方法。

描繪肌肉起伏

用「G筆」表現肌肉線條，方法是先畫上一條線再擦掉。用這種手法才能表現肌肉的凹處。

肌肉隆起部分的顏色為「#553d2d」。

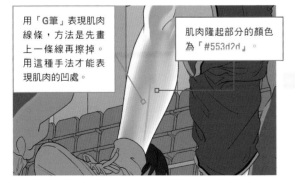

此處以小腿為例，不過任何部位只要有需要都比照處理。

① 描繪肌肉凹處
使用筆刷　G筆

畫法和上面的「表現立體感」部分相同。顏色上完後再用「G筆」畫上一條線。

② 模糊線條的其中一邊
使用筆刷　—

使色彩混合工具的「模糊」，柔化剛才畫上去的線條其中一側，就能表現出肌肉的起伏。

盡球衣

作畫順序與 STEP2 相同，上色時也要注意立體感和凹凸的區別，不過需要更仔細描繪布料的質感。

描繪球衣的皺摺

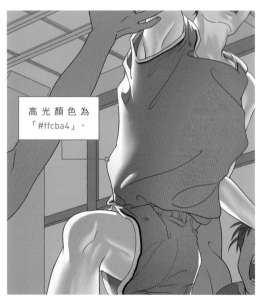

高光顏色為
「#ffcba4」。

① 加入高光

使用筆刷 G筆

畫法與皮膚相同，用「G筆」繪製亮面，然後用色彩混合工具的「模糊」將光源對側的部分模糊。

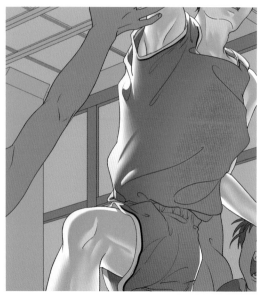

② 加入皺摺

使用筆刷 G筆

畫一條線並擦去部分的高光，就能表現皺摺。擦除的部分用色彩混合工具的「模糊」輕輕柔化，皺摺的凸處看起來會更自然。

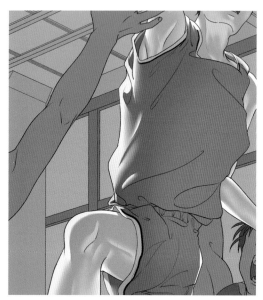

③ 補充皺摺細節

使用筆刷 G筆

用「G筆」替「②加入皺摺」畫的皺摺加上高光。這樣能進一步突顯皺摺的凸處。

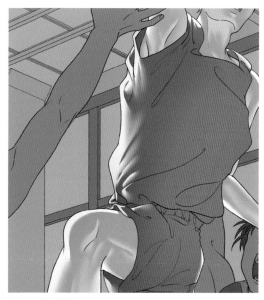

④ 大範圍模糊

使用筆刷 —

補充皺摺細節後，再用色彩混合工具的「模糊」柔化光線自然漫開的部分，且範圍由小至大，也能消除呆板的印象，創造生動感。

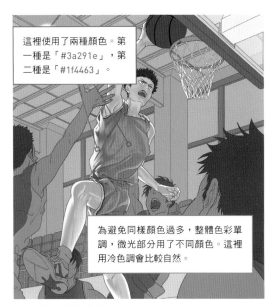

這裡使用了兩種顏色。第一種是「#3a291e」，第二種是「#1f4463」。

為避免同樣顏色過多，整體色彩單調，微光部分用了不同顏色。這裡用冷色調會比較自然。

⑤ 添加淺淺的亮光

使用筆刷 G筆

新建一個描繪表現球衣質感的圖層，畫上微微反光的部分。圖層混合模式選擇「**色彩增值**」。

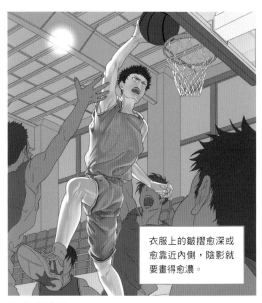

衣服上的皺摺愈深或愈靠近內側，陰影就要畫得愈濃。

⑥ 加上陰影

使用筆刷 G筆

新建一張圖層描繪球衣的立體感，用「**G筆**」畫上深陰影，圖層混合模式選擇「**色彩增值**」。

繪製背號

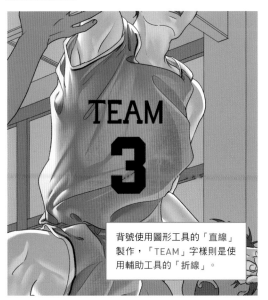

背號使用圖形工具的「直線」製作，「TEAM」字樣則是使用輔助工具的「折線」。

① 畫上背號

使用筆刷 —

新建一張圖層，加入「TEAM」的字樣和正面的背號。

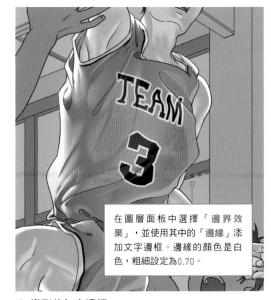

在圖層面板中選擇「邊界效果」，並使用其中的「邊緣」添加文字邊框。邊緣的顏色是白色，粗細設定為0.70。

② 變形後加上邊框

使用筆刷 —

配合衣服皺摺，用「網格變形」調整文字形狀，擺在適當的位置。然後再替文字和背號加上白色邊框。

短髮意外地難畫，不過面積比長髮小，所以只要掌握到訣竅就能迅速上色。

加入高光

亮面的顏色為
「#ffe7c1」。

❶ 大致畫上亮光
使用筆刷 噴槍

新建一張圖層，畫上頭髮的高光。圖層混合模式選擇「濾色」。

❷ 使用自訂筆刷調整細節
使用筆刷 混色筆刷（自訂）

用「混色筆刷（自訂）」描繪髮流，畫成自然一點的模樣。

 進階小知識

善用自訂筆刷

處理細節（如頭髮）顏色時，自訂筆刷非常好用。我是以「G筆」為基礎，調整成可以將水彩顏料抹開的設定。

使用自訂筆刷畫頭髮的重點，在於筆刷尺寸稍微調大一點，並留意髮尾的方向和髮際線，以水彩畫的概念將顏料適度延展、抹勻。

描繪髮尾細節

頭髮層次的顏色為
「#221f1b」。

圖層混合模式選擇「濾色」。

❶ 繪製細小毛髮
使用筆刷 G筆

新建一張圖層，使用「G筆」繪製細小髮絲。

❷ 使用G筆混色
使用筆刷 混色筆刷（自訂）

畫到一個程度後，使用「混色筆刷（自訂）」調和畫好的部分與頭髮的底色。

細髮顏色使用
「#d4d4d4」凸顯不同層次。

在「圖層」重疊補上細節。

❸ 使用自訂筆刷調整細節
使用筆刷 G筆、混色筆刷（自訂）

新建一張圖層，使用「G筆」塗上頭髮層次的顏色，然後用自訂筆刷調和顏色。圖層混合模式選擇「色彩增值」。

以
「#3d6585」
微調。

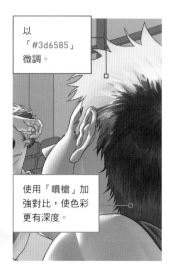

使用「噴槍」加強對比，使色彩更有深度。

❹ 最後用噴槍潤飾
使用筆刷 噴槍

新建一張圖層，使用「噴槍」潤飾。圖層混合模式選擇「覆蓋」。

調整細節　　也別忘了仔細描繪汗水，還有畫出籃球的立體感，這樣能提高整張插畫的水準。

描繪汗水

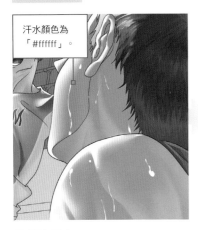

汗水顏色為
「#ffffff」。

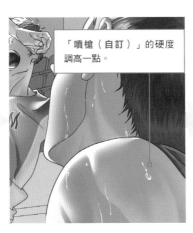

「噴槍（自訂）」的硬度
調高一點。

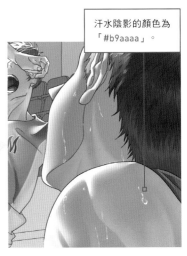

汗水陰影的顏色為
「#b9aaaa」。

❶ 畫上汗水
使用筆刷 G筆

新建一張圖層，用「G筆」畫上汗水。

❷ 用噴槍調整汗水形狀
使用筆刷 噴槍（自訂）

使用「噴槍（自訂）」消除❶的部分汗
水，增加流汗的真實感。

❸ 加上汗水的陰影
使用筆刷 噴槍（自訂）

為畫出汗水的立體感，我先鎖定透明圖
元，再使用「噴槍（自訂）」添加汗水
的陰影。

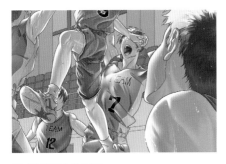

❹ 完成汗水的部分
使用筆刷 G筆

視情況畫上更多汗水。較遠的汗水只需用G筆
繪製即可。

進階小知識

靈活運用自訂筆刷

這裡我也是使用自訂筆刷來清楚描繪
人物身上的汗滴。我以「噴槍（柔
軟）」為基礎，調高了硬度。我非常
喜歡用這個自訂噴槍，因為它能靈活
表現各種筆觸。

補充籃球的細節

用「相加（發光）」圖層塗上
「#9f887c」，用「加亮顏色」圖層塗
上「#323232」。

用「覆蓋」圖層塗上「#3c9cac」。

堆疊圖層
使用筆刷 噴槍、Frost

為表現籃球的亮面、反光和質
感，我用了三張圖層上色。混
合模式的順序分別為①「相
加（發光）」、②「加亮顏
色」，最後是「覆蓋」。另外
也用「Frost」替整顆球塗上
「#454545」，表現籃球的質
感。

術語小辭典

「鎖定透明圖元」

只要使用這項鎖定功能，重複上色時，顏
色就只會上在有畫東西的地方。以左圖為
例，我在描繪籃球紋路上的亮光時就使用
了這項功能。

描繪體育館柱子的陰影，表現質感。我還畫了觀眾席上的觀眾，並使用合併數張圖層的方式調整色調。

描繪體育館的柱子

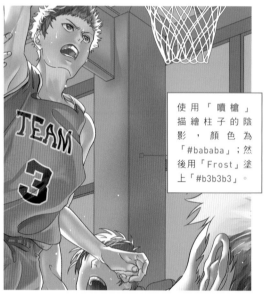

使用「噴槍」描繪柱子的陰影，顏色為「#bababa」；然後用「Frost」塗上「#b3b3b3」。

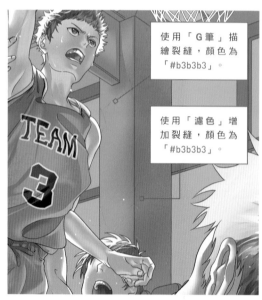

使用「G筆」描繪裂縫，顏色為「#b3b3b3」。

使用「濾色」增加裂縫，顏色為「#b3b3b3」。

① 柱子加入陰影

使用筆刷 噴槍、Frost

背景陰影先全部塗成灰色，然後新建一張圖層來畫柱子的陰影，再新建另一張圖層補上其他顏色。混合模式一律選擇「色彩增值」。

② 柱子添加裂縫

使用筆刷 G筆

使用「G筆」畫上裂縫，然後再新建一張圖層追加細節，混合模式選擇「濾色」。畫上一些被反射光凸顯出來的裂縫，可以增添立體感。

描繪觀眾

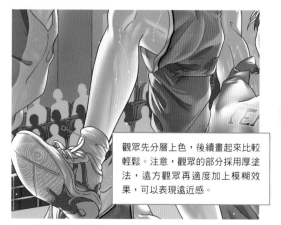

觀眾先分層上色，後續畫起來比較輕鬆。注意，觀眾的部分採用厚塗法，遠方觀眾再適度加上模糊效果，可以表現遠近感。

也可以畫上不同動作的觀眾，增加畫面變化。

① 畫出觀眾的剪影

使用筆刷 G筆

較遠的觀眾使用「厚塗法」（第46頁）上色。先將觀眾席分層，畫出觀眾的剪影。

② 替觀眾上色

使用筆刷 噴槍（自訂）

使用自訂「噴槍」替觀眾剪影上色（厚塗法），並逐漸調整形狀。我還用了一些變形的技巧，使觀眾融入背景。

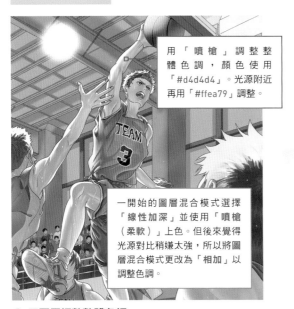

用「噴槍」調整整體色調，顏色使用「#d4d4d4」。光源附近再用「#ffea79」調整。

一開始的圖層混合模式選擇「線性加深」並使用「噴槍（柔軟）」上色。但後來覺得光源對比稍嫌太強，所以將圖層混合模式更改為「相加」以調整色調。

① 用圖層調整整體色調

使用筆刷 噴槍

塗好一定程度的陰影後，將觀眾和背景的圖層分別整理成不同資料夾，然後各自建立新圖層調整色調。

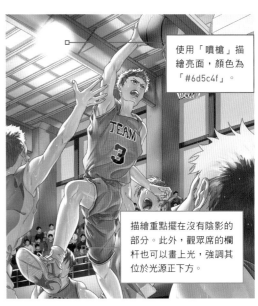

使用「噴槍」描繪亮面，顏色為「#6d5c4f」。

描繪重點擺在沒有陰影的部分。此外，觀眾席的欄杆也可以畫上光，強調其位於光源正下方。

② 調整整體光線

使用筆刷 噴槍

新建圖層，增加光線照亮的部分，表現燈光照耀整個場館的感覺。圖層混合模式選擇「加亮顏色」。

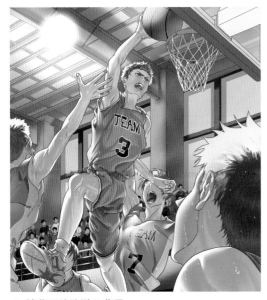

③ 讓背景線條融入背景

使用筆刷 —

降低背景線條的不透明度，減少生硬感。此處是將不透明度調整為60%，不過各位應視顏色的明度和彩度自行調整。

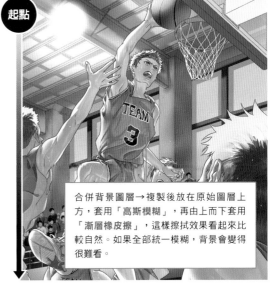

起點

合併背景圖層→複製後放在原始圖層上方，套用「高斯模糊」，再由上而下套用「漸層橡皮擦」，這樣擦拭效果看起來比較自然。如果全部統一模糊，背景會變得很難看。

④ 添加模糊漸層

使用筆刷 —

模糊部分背景。這裡我先用濾鏡的「高斯模糊」強調主要角色，再使用漸層工具的「漸層橡皮擦」，並將效果的起點設定在插畫最上方。

營造整體氛圍的最後階段,調整人物、背景、增加鬼影效果,任何一丁點不自然的地方都不能放過。

調整人物色調

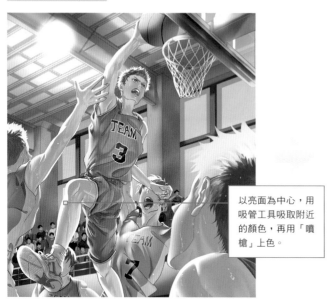

以亮面為中心,用吸管工具吸取附近的顏色,再用「噴槍」上色。

❶ 調整高光的表現
(使用筆刷) 噴槍

草稿線條看起來很突兀,所以稍微調整顏色,調整高光效果。

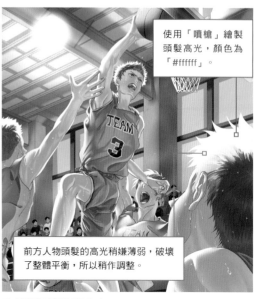

使用「噴槍」繪製頭髮高光,顏色為「#ffffff」。

前方人物頭髮的高光稍嫌薄弱,破壞了整體平衡,所以稍作調整。

❷ 強調頭髮的明亮度
(使用筆刷) 噴槍

建立新圖層,用「噴槍」畫頭髮的高光,圖層混合模式選擇「相加」。

調整整體色調

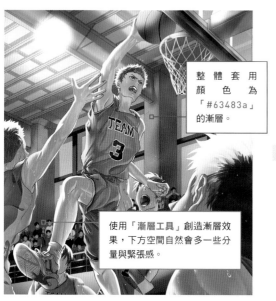

整體套用顏色為「#63483a」的漸層。

使用「漸層工具」創造漸層效果,下方空間自然會多一些分量與緊張感。

❶ 套用漸層效果
(使用筆刷) ─

在人物和背景的圖層上方建立新的覆蓋圖層,套用方向由下而上的漸層效果。

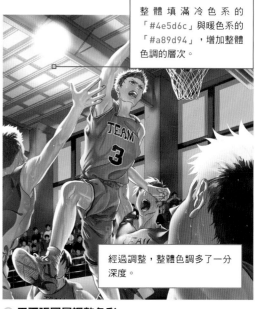

整體填滿冷色系的「#4e5d6c」與暖色系的「#a89d94」,增加整體色調的層次。

經過調整,整體色調多了一分深度。

❷ 用兩張圖層調整色彩
(使用筆刷) ─

再建立兩張圖層,各自用「填充工具」將指定的顏色填滿整個畫面。

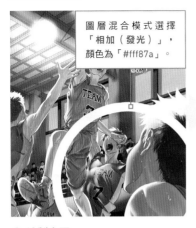

圖層混合模式選擇「相加（發光）」，顏色為「#fff87a」。

① 繪製光圈

(使用筆刷) —

建立新圖層，使用圖形工具的「橢圓」畫一個圓。

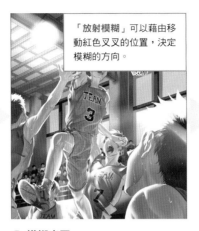

「放射模糊」可以藉由移動紅色叉叉的位置，決定模糊的方向。

② 模糊光圈

(使用筆刷) —

使用濾鏡的「放射模糊」，模糊①的光圈。

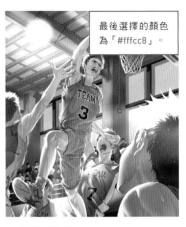

最後選擇的顏色為「#fffcc8」。

③ 調整光的表現

(使用筆刷) —

觀察整體平衡，再強化模糊。調整顏色和不透明度，完成光圈。

術語小辭典

「鬼影」（光斑）

鬼影原本是攝影上的術語，指逆光等情況下，強光進入鏡頭後在鏡頭內反射，導致照片出現橢圓狀斑點的現象。

上色小訣竅

筆刷尺寸調大一點

最後調整階段將筆刷尺寸調大一點，可以增加模糊範圍，強調遠近感。

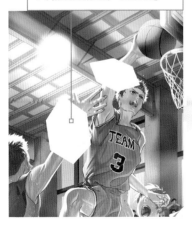

六角形光的顏色為「#ffe97d」。

④ 繪製六角形的光

(使用筆刷) —

接著繪製六角形的鬼影。先用圖形工具的「折線」畫出六角形。

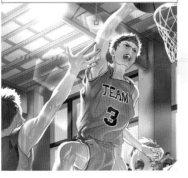

加入明度與彩度較高的六角形，讓每個六角形錯開、重疊，並以自由變形調整形狀，再降低不透明度，確保整體畫面的平衡。

⑤ 調整六角形的光

(使用筆刷) 噴槍

使用「噴槍」消除內部顏色，然後以相同方式在新圖層上製作其他六角形。

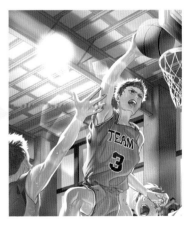

⑥ 光源附近也要畫

(使用筆刷) —

最後以同樣方式在光源附近加上圓形鬼影，強調人物的存在感。

異界的招引

動畫風塗法

以動畫風塗法呈現詭譎的異界空間。想要營造出非現實世界的氣氛，除了上色方法要注意，色彩的選擇也很重要。

作品基本資訊

這張插畫結合了「江戶時代＋異界」的獨特世界觀。色彩艷麗之餘，整體調性偏暗，營造出奇幻氛圍。

制作環境

- 電腦設備　Windows10 64bit／Intel Core i5／16GB
- 使用軟體　CLIP STUDIO PAINT PRO

作品主題

以黯淡色調描繪異界

時代背景設定在江戶時代。主角迷失在森林中，忽然發現一座房屋，往裡頭一看，竟有一名妖豔的女子和一名幼童。這究竟是夢境還是現實……。

雖然整體用色華麗，但色調控制得比較黯淡，表現異界的氛圍。

草稿重點

安定之中藏著不安的構圖

構圖上，以較引人注目的物件為頂點，可以畫出下圖的兩個三角形。以三角形為基礎的構圖原則上很安定，但這張圖刻意製造兩個傾斜的三角形，因此整體架構雖然穩固，卻也帶有微微的不適和不安。

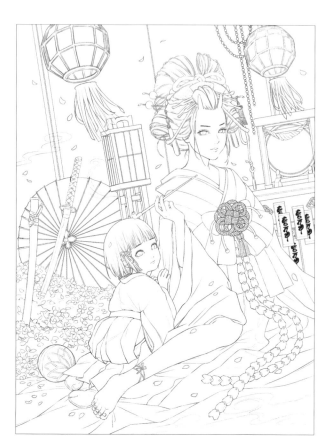

圖。清稿前的草稿模樣。這個階段已經大致確定以兩個三角形構

創作者小檔案

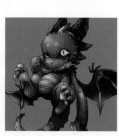

フサノ（Fusano）

2010年開始從事自由插畫家，兼任藝術總監與專科學校講師，插畫與設計領域廣泛。此外也以湯河原（神奈川縣）在地畫家的身分，參與地區觀光推廣事業。

SNS

X／@okitenemurugomi

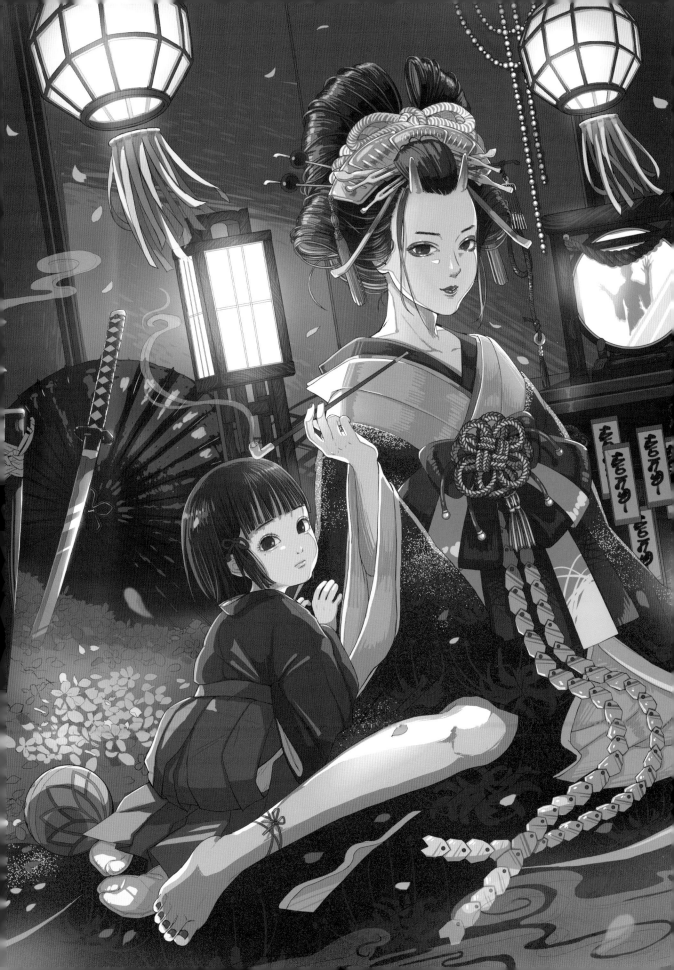

點①

陰影面積大一點

這是一大重點，大膽畫上大片陰影不只是為了表現異界的氛圍，也顯示出後方主要光源（行燈）和副光源（兩顆燈籠）間的關係。

點②

光影交界清晰

陰影不只要畫大片一點，也注意畫法。明暗交界處要畫得清晰一點，不要用漸層效果，這樣可以畫出逆光的表現。

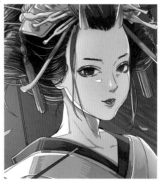

例如在主要人物脖子高光的淡陰影邊界加入深陰影。

使用筆刷 我主要使用「圓筆」和噴槍工具的「柔軟」。其中圓筆不只用來上色，也用來畫線。

主要筆刷

丸ペン

圓筆

這是我常用來畫線跟上色的筆刷。我喜歡它「起筆」和「收筆」的筆壓變化較小、容易控制的特性。

柔らか

噴槍（柔軟）

噴槍也是容易控制的工具，可以均勻且輕柔塗抹一定面積的顏色。我通常會拿來畫高光。

次要筆刷

濃い水彩

濃水彩

濃水彩與「圓筆」不同，可以畫出質感類似真實水彩畫的效果。具體來說，就是顏色之間會稍微混合。這張插畫背景的紙拉門高光就是用濃水彩畫的。

術語小辭典

「起筆」與「收筆」

使用沾水筆等工具畫線時，線條的起點稱作「起筆」，終點稱作「收筆」。Clip Studio Paint可以調整「起筆」和「收筆」的設定，增加線條頭尾的強弱變化。

圖層組合

以下介紹這張圖的圖層組合與畫好人物顏色的技巧。

圖層組合

上色小訣竅

圖層組合盡量簡潔

圖層組合是展現創作者個性的地方，每個職業插畫家的分法也不盡相同。我偏好圖層數量精簡一點；雖然我會依人物的皮膚、服裝、背景區分圖層，但理想上每個部位都只分成底色圖層與一張畫陰影等效果的圖層，因為圖層少比較容易調整陰影形狀。假如將淡陰影和深陰影的圖層分開，調整顏色時就必須一次調整好幾張圖層，徒增麻煩。而且圖層太多，也比較難掌握整體結構。

進階小知識

順利上色的技巧

除了盡量減少圖層數量，我也同樣注重事前擬定上色計畫。如果對成品已經有明確的想像，上色過程就不太容易卡住。同樣的道理，我也會在畫細節之前先畫上大概的底色，上完底色，確認整體的明暗後再開始處理細節。

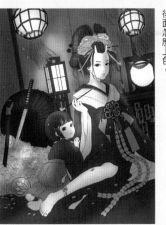

上完底色後確認整體明暗的階段。這裡先停下來思考後面怎麼上色。

進階小知識

動畫風塗法的重要性

人物電繪的上色方法很多，其中動畫風塗法是我認為應該優先學習的基礎上色方式。因為動畫風塗法必須確實畫好陰影的形狀和大小，不能靠漸層補拙。反過來說，熟悉動畫風塗法後，很多概念都能應用於其他上色方式。

フサノ的上色方法，是按各個部位依序塗上淡陰影、深陰影。

基本顏色上完後確認明暗狀況（第81頁）。

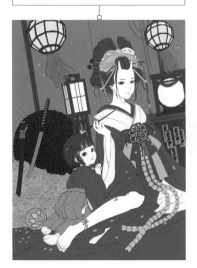

❶ 確定整體色調再上色

(使用筆刷) 圓筆

上色前，先確定插畫的核心顏色。這裡以紅色、金色和黑色作為主要顏色。

皮膚底色使用白色系顏色，然後加入淡淡的膚色陰影。

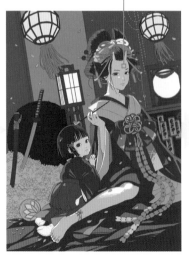

❷ 畫上人物的淡陰影

(使用筆刷) 圓筆

替女性人物（主角）和孩童（配角）畫上淡陰影。

鏡子也畫上淡陰影。

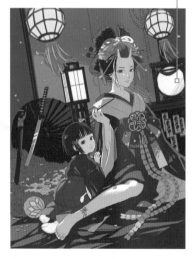

❸ 畫上背景的淡陰影

(使用筆刷) 圓筆

地上的櫻花堆和屏風等背景部分畫上淡陰影。

我的基本上色順序是「淡陰影→深陰影」。

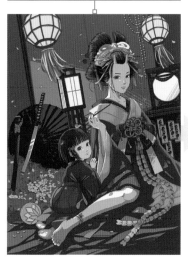

❹ 畫上人物的深陰影

(使用筆刷) 圓筆

接著替人物加上深陰影。上色時必須注意光線狀況（圖為逆光）。

視情況添加草稿沒有的元素，例如和服上的彼岸花圖案。

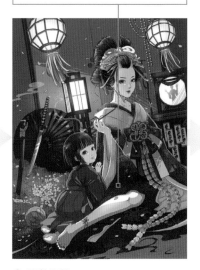

❺ 調整細節

(使用筆刷) 圓筆、噴槍

調整細節色彩。亮面使用噴槍上色。

由於整體色調偏暗，所以我稍微調亮了一點。

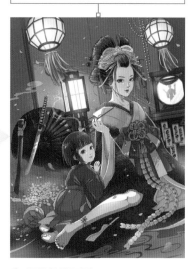

❻ 調整整體氛圍

(使用筆刷) 圓筆

增添煙靄等細節，最後調整整體色調。

我回顧自己的上色過程，挑出了某些要注意的部分。以下會按各個部位和塗色方式講解。

POINT 01　臉部上色

眼睛固然重要，但考量到異界的世界觀與畫面整體平衡，以簡單為佳，避免畫得太精緻。

眼睛上色

眼睛上色前的模樣。這是本步驟開始前的狀態。

眼睛畫得太精緻會破壞畫面平衡，給人莫名閃亮的感覺。

眼睛簡單上色

使用筆刷 圓筆

由於房間光線昏暗，眼睛並沒有照到太多光線，所以盡量簡單處理。

嘴巴上色

畫出嘴唇的潤澤

使用筆刷 圓筆

清楚畫出嘴型，強調嘴唇的立體感，再加上高光表現潤澤感。

描繪臉部皮膚

根據人物個性描繪臉部皮膚

使用筆刷 圓筆

為了突顯主要人物的存在感，我大膽地用了紅色。
至於配角則只上了自然的膚色。

額頭上的角，部分顏色為「#d01123」。

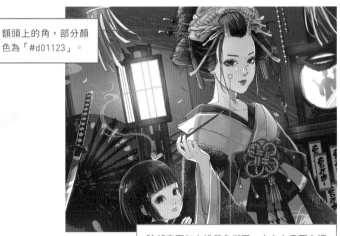

臉部表面加上淺黃色漸層，方向由畫面左邊至中央。

 進階小知識

上色流程

我上色時會先整張圖畫過一遍，而不是一個部位畫好再畫下一個部位，這樣可以避免每個部位之間不協調。塗完整體的顏色後，我會觀察整體平衡，視情況調整色調。基於這樣的上色方式，這個範例不是用 STEP ，而是用 POINT 介紹上色時的重點。

皮膚上色

起初先畫好人物皮膚的底色，然後再添加陰影。上色順序和第82頁介紹的一樣是「淡陰影→深陰影」。

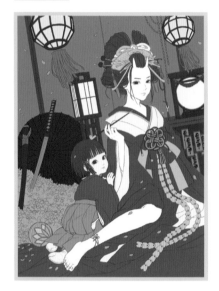

從上圖的狀態開始畫。先上皮膚底色。

逆光下，淡陰影會占據較大面積。

淡陰影的顏色為「#e3b68c」。

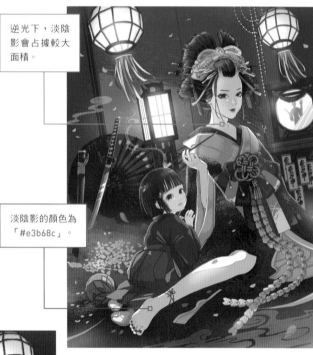

❶ 加入淡陰影

使用筆刷 圓筆

替皮膚上陰影，上色時留意光源。

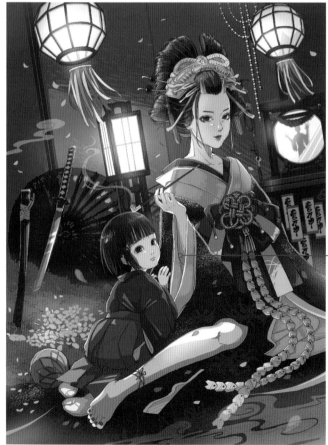

深陰影的顏色為「#c0664c」。

❷ 加入深陰影　**使用筆刷** 圓筆

加入深陰影。光照較強的部分塗上較亮的皮膚色。

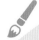
上色小訣竅

運用不同色調描繪皮膚

逆光下，陰影要大膽地畫大片一點。至於皮膚底色的部分，我設定異界女性的皮膚趨近白色，人類孩童則是接近一般日本人的膚色，即帶黃色調的白色。

頭髮上色

頭髮也是先上淡陰影,再加入深陰影。フサノ強調「重點是觀察真人的髮流,再重現於插畫」。

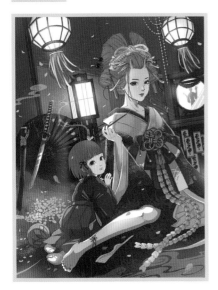

頭髮也先上好底色。上圖是開始描繪頭髮細節之前的模樣。

主要人物的髮型綁得非常紮實,所以我畫上鮮明的粗線。配角孩童的頭髮較柔軟,所以用比較細的線條處理。

淡陰影的顏色為「#28282a」。

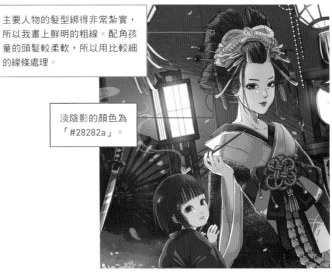

❶ 加入淡陰影

(使用筆刷) 圓筆

描繪頭髮的陰影。一開始先別塗得太細緻,大致畫上淡陰影即可,以免整體明暗模糊不清。

頭髮和其他部位一樣,重點是掌握好色彩平衡。上色前請先規劃好「陰影程度」。

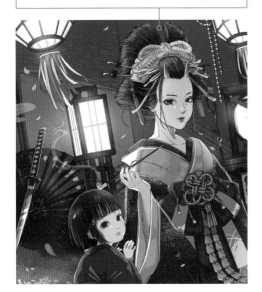

❷ 加入深陰影

(使用筆刷) 圓筆

觀察整體平衡,在需要的部位加入深陰影。重點在於表現出立體感。

高光顏色為「#e5b779」。

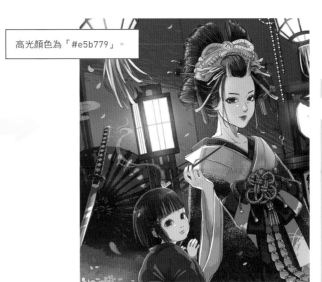

❸ 加入高光

(使用筆刷) 圓筆

頭髮加入高光。這裡根據照明與整體色調,選擇使用接近紅色的顏色。

服裝是能發揮各種巧思的物件。這張插畫也對服裝細節非常講究，和服的下襬、腰帶都加上了草稿沒有的花紋。

整套和服上色

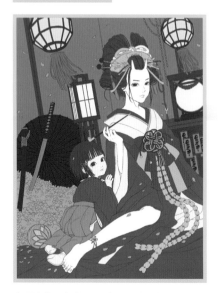

主要人物用紅色，配角用黑色和綠色作為基調。

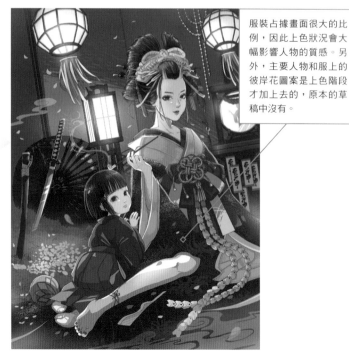

服裝占據畫面很大的比例，因此上色狀況會大幅影響人物的質感。另外，主要人物和服上的彼岸花圖案是上色階段才加上去的，原本的草稿中沒有。

加入陰影與高光

（使用筆刷）圓筆、噴槍（柔和）

基本的上色方法與其他部分相同。先上淡陰影，再加入深陰影，然後適度加入高光。

描繪和服的白色部分

領口和袖口先塗上白色系的底色。

這張插畫的光源為行燈和燈籠的黃色調燈火，所以整座空間的色調帶點黃色。考量到這一點，陰影也選用深橙色系。

淡陰影的顏色為「#cc927c」。

❶ 加入淡陰影

（使用筆刷）圓筆

大致塗上陰影範圍。由於光源在背後，所以陰影面積較大。

深陰影的顏色為「#90756a」。

❷ 加入深陰影

（使用筆刷）圓筆

在陰影中加入更深的顏色，之後再視情況畫上高光。

① 描繪帶締裝飾結的陰影

② 修飾帶締裝飾結的陰影

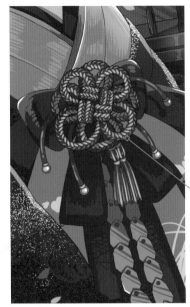

③ 描繪腰帶的藍色部分

描繪細節

(使用筆刷) 圓筆

先畫上帶締裝飾結的陰影，然後用「橡皮擦」工具修飾。腰帶的藍色部分也畫上草稿中沒有的圖案。

> 帶締裝飾結分成紅色系和白色系兩張圖層，處理順序皆為「上陰影→用橡皮擦修飾」，這樣可以節省時間。

用和服表現世界觀

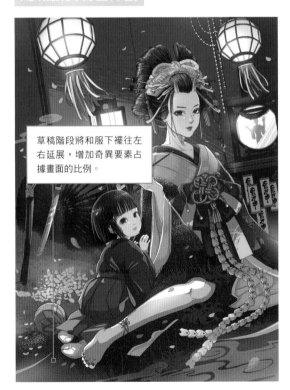

> 草稿階段將和服下襬往左右延展，增加奇異要素占據畫面的比例。

只用圖案傳遞氛圍

(使用筆刷) 圓筆

主要人物的和服僅畫上顏色深淺不同的彼岸花圖案，且刻意不加陰影，表現異界的氛圍。

進階小知識

根據材質上色

服裝必須根據材質上色，呈現硬挺或柔軟的特色。

具體來說，柔軟的材質具有「較多細小皺摺線條」、「面積較小的高光和陰影」、「皺摺線條為曲線」，而硬挺的材質則相反。

孩童的衣服材質較柔軟，因此有較多曲線。

替油紙傘和武士刀等配件上色,繪製鏡中的人影等等,思考每個配件背後的故事,並意識這些故事情節,可以增添上色過程的樂趣,提高成品的精緻度。

油紙傘上色

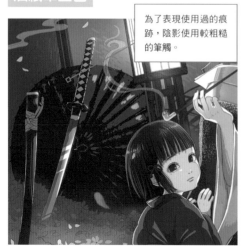

> 為了表現使用過的痕跡,陰影使用較粗糙的筆觸。

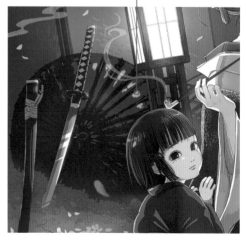

> 高光的顏色為「#ff9000」。

❶ 加入陰影

使用筆刷 圓筆

配件的上色方式基本上與其他物件相同。先畫上淡陰影,再加入深陰影(不過這裡並沒有加入深陰影)。

❷ 加入高光

使用筆刷 圓筆

配合光源描繪高光。這把油紙傘在設定上只是某位訪客留下的東西,因此不必畫得太精緻。

行燈上色

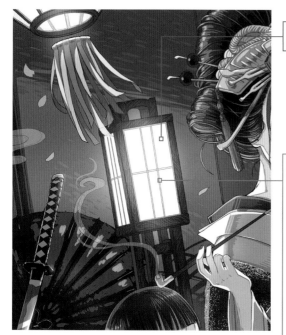

> 行燈發光部分的顏色為「#ffffff」。

> 為了表現行燈的氛圍,我用橙色描繪行燈中央與縱橫的框架。

> 左圖是將行燈框架顏色換成橙色前的模樣,氛圍截然不同。

畫出發光的樣子

使用筆刷 圓筆

行燈(光源)也是一項重要配件。上陰影時順便畫上粗略的木紋。和紙的部分幾乎塗成純白色,周圍也塗上明亮的色彩,表現「發光的樣子」。

畫上影子和高光

（使用筆刷）圓筆

刀的上色方式和其他部分一樣，按照「淡陰影→深陰影→高光」的順序上色。

進階小知識

刀具的上色訣竅

畫武士刀等刀具時，應確實表現出其鋒利感。可以在刀的邊緣加入高光，與背景清楚區隔開來。此外，刀刃部分可以穿插白色系的顏色來表現光澤。

淡陰影的顏色為「#787f85」，深陰影的顏色為「#454f58」。

人影的顏色為「#818179」。

是鏡子照出了房間角落的人影，還是人被困在鏡子裡……，盡量畫出這種存在多種解釋的感覺。

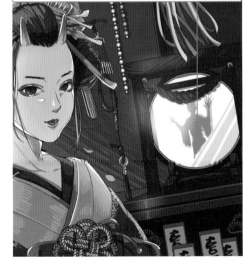

❶ 加入影子和高光

（使用筆刷）圓筆

按照淡陰影、深陰影、高光的順序上色。此處也畫上了鏡中的人影。

❷ 堆疊剪影

（使用筆刷）圓筆

描繪鏡中的人影，增添異界氛圍。為了讓人影再顯眼一些，我複製了一張人影，並將顏色加深、降低透明度後蓋上去，形成稍大的剪影。

03

不同漫畫場景的電繪人物上色範例

背景包含占據畫面比例較大的屏風，還有櫻花花瓣等等，上色時必須考慮所有物件之間的色彩平衡。

屏風上色

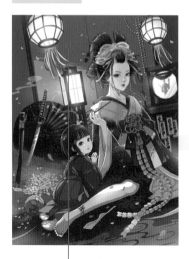

淡陰影的顏色為「#6d4c1f」。

深陰影的顏色為「#51310a」。

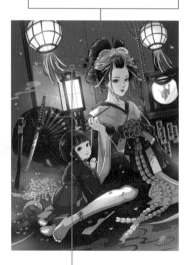

隨意加入棒狀陰影，表現屏風的凹凸。

❶ 畫上淡陰影

（使用筆刷）圓筆

根據光源位置，畫上屏風的淡陰影。

❷ 加入深陰影和高光

（使用筆刷）圓筆、G筆

加入深陰影和高光，表現屏風表面的凹凸。

進階小知識

考慮背景的色彩平衡

背景不要畫得太搶眼。我原本也不小心將屏風畫得太細，結果比傘和刀更顯眼。

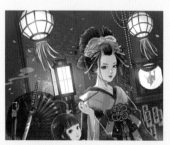

屏風畫太細的錯誤示範。

櫻花和煙霧上色

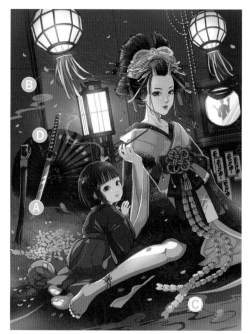

Ⓐ 堆在地上的櫻花花瓣

（使用筆刷）噴槍（柔軟）

堆在地上的櫻花花瓣不需要強調，因此陰影也不必畫得太細緻。我也只用噴槍（柔軟）在草稿上大略塗色。

Ⓑ 空中飄舞的櫻花花瓣

（使用筆刷）圓筆

空中飄舞的花瓣則必須確實強調出來。考量到整體平衡，草稿線條的顏色也調整為偏紅色，讓粉紅色的花瓣更加醒目。

Ⓒ 前方的櫻花花瓣

（使用筆刷）圓筆

位於畫面前方的花瓣必須畫得較大，但為了整體氛圍，上色時刻意模糊處理。

Ⓓ 煙斗的煙

（使用筆刷）圓筆

這部分是營造浮世繪風格的重要元素，所以輪廓畫得特別清晰。

各個物件都上完顏色後，檢視一下整體狀況，調整明暗，有需要再添加煙靄等元素。

調整明暗

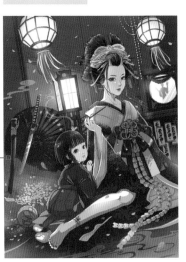

提高明度和彩度
(使用筆刷)
左圖是明暗調整前的模樣。整體感覺偏暗，所以我提高了明度和彩度。

添加煙靄
(使用筆刷) 圓筆、G筆、噴槍（柔軟）
為了表現異界的迷濛感，我在重要位置添加了一些煙靄。右圖是添加煙靄前的模樣。

表現迷濛感

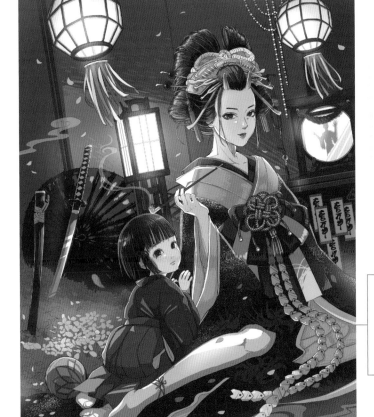

進階小知識
描繪異界的訣竅

想要表現異界的氛圍，應盡量使用現實生活較不常用的色彩。例如，一般提到日本房屋就會想到榻榻米，進而聯想到綠色或棕色系等顏色，像這張插畫就沒有使用太多以上的色彩。

畫面左側的油紙傘和櫻花、右側的櫥櫃與女性和服等同系色物件相鄰的部分，加上對比色的煙靄，以免全部糊成一團。

提高明度與彩度，加強主要女性人物的妖媚感。

微醺兔女郎

以筆刷風塗法描繪一名在萬聖節扮成兔女郎的女性人物，是一張完全展現人物電繪之美的插畫。

作品基本資訊

描繪在萬聖節這一天，一名不太習慣喝酒的女性人物微醺時展現的性感。

制作環境

電腦設備 Windows10 64bit／Intel Corei5／16GB

使用軟體 CLIP STUDIO PAINT PRO

作品主題

微醺下的性感

這張插畫的主題，是一名女大學生扮成兔女郎參加朋友舉辦的萬聖節派對，結果誤將香檳當汽水喝，產生了些許醉意。酒精作用使她臉頰微微泛紅，嬌羞的感覺顯得性感迷人。這張圖的上色重點擺在服裝質感的表現。

草稿重點

符合兔女郎形象的姿勢

根據兔女郎的形象，設計人物坐在沙發上的姿勢。同時繪畫南瓜等物件，增添萬聖節的氛圍。

要畫出女性人物的性感風韻。

創作者小檔案

秋月

自由插畫家。原本是出於興趣開始畫二創圖，結果深深迷上插畫的魅力。喜歡描繪「個性與眾不同的女生」。

Pixiv Pixiv ／ https://www.pixiv.net/users/2684143

SNS X ／@ akitsuki_illust

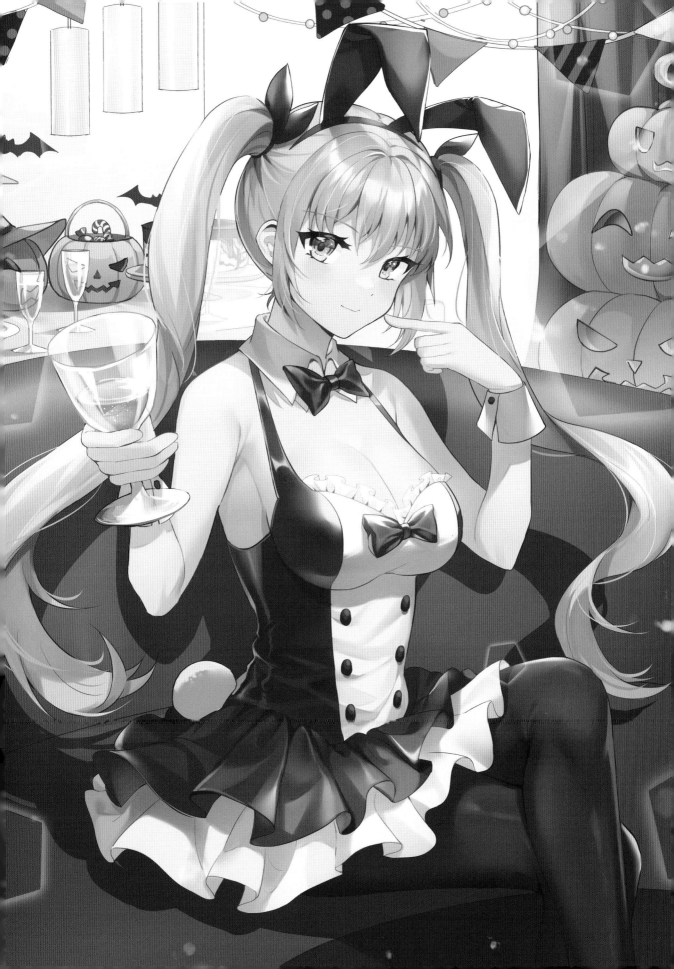

身為插畫主角的女性人物位於畫面中央，且占據畫面很大一部分，是觀看者會最先注意到的東西，因此表情、頭髮、身體線條和服裝的表現都不能馬虎。

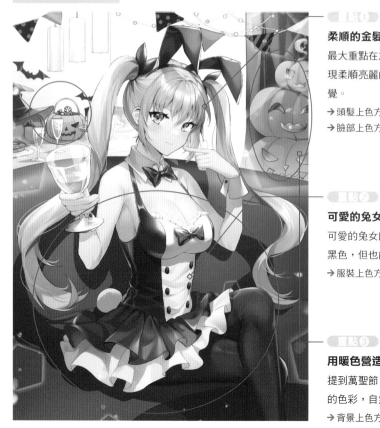

重點① 柔順的金髮

最大重點在於畫出女性人物的可愛感。我利用陰影和高光表現柔順亮麗的金髮；此外，眼睛塗成綠色也能增添可愛的感覺。

→ 頭髮上色方式詳見第98頁
→ 臉部上色方式詳見第100頁

重點② 可愛的兔女郎裝

可愛的兔女郎裝和褲襪也是這張插畫的重點。雖然顏色都是黑色，但也能透過陰影的處理方式表現不同的質感。

→ 服裝上色方式詳見第102頁

重點③ 用暖色營造溫馨氛圍

提到萬聖節，就會想到橙色和黃色的南瓜。加入這些暖色調的色彩，自然會營造出溫馨的氛圍。

→ 背景上色方式詳見第103頁

使用筆刷

我主要使用「一根搞定主線、水彩、厚塗法的懶人筆刷」。這個自訂筆刷非常方便，也很多人用。

主要筆刷

主線も水彩も厚塗りも一本でやる怠けものブラシ

一根搞定主線、水彩、厚塗法的懶人筆刷

這款筆刷非常受歡迎，很多人都在用。它能夠將顏色混合得很自然，創造柔和的筆觸。
※以下簡稱「懶人筆刷」

Round pen

圓筆

用來繪製線稿、硬物、陰影等輪廓清晰的部分。

次要筆刷

Soft

噴槍（柔軟）

用來繪製光線、氛圍、皮膚陰影等色彩較柔和的部分。

作畫流程

上色的步驟從底色開始，然後著手主要女性人物。先畫頭髮，再畫臉部。

上色順序

❶ 上底色＆畫皮膚

先畫上主要女性人物和背景主要物件的底色，然後皮膚部分加上陰影，表現立體感。

→詳見第96頁

❷ 畫頭髮

由於人物特色在於一頭美麗的金髮，所以頭髮要畫得特別仔細。

→詳見第98頁

❸ 畫臉部

眼睛是臉部的重點，必須層層疊加陰影和高光，畫得精緻一點。

→詳見第100頁

❹ 畫服裝

接著畫兔女郎裝和褲襪。利用高光的畫法呈現兔女郎裝光滑的皮革質感。

→詳見第102頁

❺ 畫酒杯

這裡開始算背景。善用工具輔助，以免替杯子上色時超出範圍。

→詳見第103頁

❻ 畫背景

背景和其他部分一樣，上色時要注意光源和光線方向。

→詳見第103頁

❼ 整體微調

視情況更改草稿線條的顏色，再用圖層混合模式調整整體色調。

→詳見第104頁

令人印象深刻的美麗綠眼睛的上色順序排在頭髮之後。

圖層組合

撇除各個部位的詳細順序不談，整體上色流程為上底色→畫人物→處理背景。最後再調整整體色調。

STEP 01 上底色＆畫皮膚

先上整張圖的底色，接著添加陰影。陰影部分按照「淡陰影→深陰影」的順序分幾次上色，表現立體感。

底色

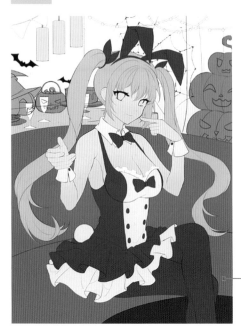

整張圖上底色

(使用筆刷) 圓筆

人物的頭髮、皮膚、服裝，以及背景的配件都先大致上色。

主題是萬聖節，所以配色為黑色、黃色和橙色。

進階小知識

開啟「鎖定透明部分」

髮型、膚色、兔女郎裝各開一個上底色用的圖層。完成後，每張圖層都開啟「圖層面板」中的「鎖定透明部分」，防止顏色沾到透明部分（此處指沒有上底色的部分），上陰影時也不必擔心顏色溢出，可以減少上色過程的麻煩。

添加皮膚的陰影

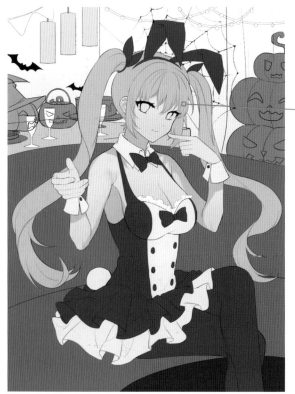

畫上大致的陰影 (使用筆刷) 圓筆

在頭髮下方、脖子周圍、手臂等處畫上陰影。脖子和腋下等光線照不到的地方，陰影的面積要大一點。

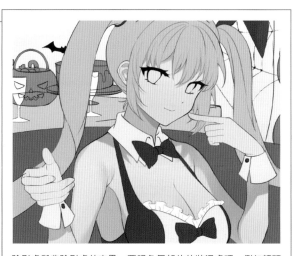

陰影處與非陰影處的交界，要視各個部位的狀況處理。例如額頭（瀏海底下的陰影）的明暗交界鮮明，但遠離光源的左手上臂則用色彩混合工具的「模糊」來柔化邊界。

表現皮膚的立體感

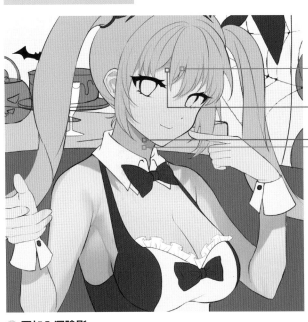

脖子、瀏海底下的陰影畫深一點。明暗交界處加入彩度較高的粉紅色，可以畫出更生動的皮膚。

額頭（瀏海底下）和脖子的顏色為「#eba181」、「#c79385」。

① 再加入深陰影

（使用筆刷）懶人筆刷

從這裡開始要更加注意立體感的表現，之前添加的陰影部分也要繼續上色。在額頭（瀏海底下）和頸部加入深陰影。

上色小訣竅

上陰影的技巧

我習慣畫出鮮明的明暗對比，所以陰影也會使用比較深的顏色。不過到底怎樣的顏色才算深，其實很難拿捏，不確定的話建議參考實際照片等資料。

另外，我也很注意彩度。因為彩度太高會破壞畫面的色彩平衡，讓整張圖看起來不自然。

胸部周圍的陰影顏色為「#fabfaa」。

腋下附近的深陰影顏色為「#e7b7a3」。

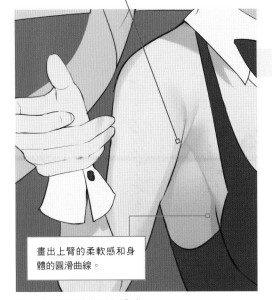

畫出上臂的柔軟感和身體的圓滑曲線。

② 描繪腋下附近的立體感

（使用筆刷）圓筆

用「圓筆」在腋下附近畫上陰影，再用色彩混合工具的「模糊」柔化陰影。

③ 描繪胸部的立體感

（使用筆刷）圓筆、懶人筆刷

選擇比「②描繪腋下附近的立體感」的陰影顏色更淡（接近粉紅色）的顏色，畫上胸部的V字形陰影，然後稍微模糊處理，表現胸部的立體感。

進階小知識

底色的色調

底色原則上要選擇彩度較低的顏色，這樣後續塗上鮮艷顏色時可以發揮襯托色彩的效果。例如皮膚使用彩度較低的底色，就能凸顯臉上的紅暈。

女性人物擁有一頭金色長髮，以主角來說具備了容易吸引觀眾目光的要素，必須仔細描繪陰影和高光，畫得精緻一些。

加入陰影

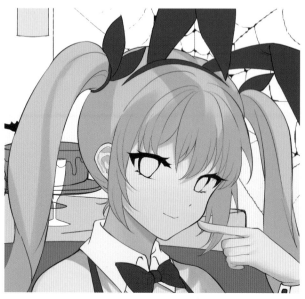

① 加入陰影

使用筆刷 圓筆

根據光源位置畫上陰影。也別忘了畫兔耳造成的陰影。

 上色小訣竅

頭髮陰影的顏色

頭髮陰影使用接近橙色的顏色。髮尾也是偏橙色而非棕色，這樣可以畫出更漂亮的金髮。

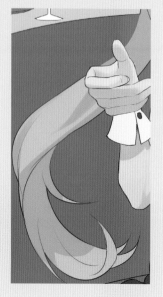

頭髮陰影的顏色為「#e4a675」。

頭髮陰影的底色是「#e8ab75」，最深的陰影顏色為「#a66a46」。兩個色彩的中間色為「#d89b6c」。

② 加入深陰影

使用筆刷 圓筆、懶人筆刷

陰影中再加入部分更深的顏色，凸顯立體感。這裡也在頭部畫上一些描繪髮流的線條。

 進階小知識

頭髮陰影使用多種顏色

想要提升金髮的魅力，可以用好幾種類似的顏色來畫陰影。「②加入深陰影」中綁雙馬尾的部分與頭髮內側，就用了陰影中最深的顏色，也就是比金髮顏色更偏藍紫色的暗棕色。

之後再用介於「①加入陰影」的陰影色與上述最深陰影之間的顏色，描繪頭髮的細微陰影。

另外，再用「懶人筆刷」畫出髮流的真實感。綁髮處也要畫出髮量飽滿的感覺。

① 加入U字型的光

使用筆刷 懶人筆刷

在頭頂附近加入U字型的圓弧高光,顏色為亮黃色。

② 消除高光的上下邊緣

使用筆刷 水彩筆／橡皮擦(柔軟)

使用「水彩筆／橡皮擦(柔軟)」消除高光的上緣與下緣。

③ 畫成不規則狀

使用筆刷 圓筆

將頭髮高光畫成不規則狀,表現自然的光澤。

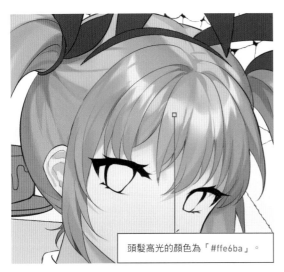

頭髮高光的顏色為「#ffe6ba」。

④ 調整頭頂附近高光的平衡

使用筆刷 圓筆

①～③已經畫好頭頂附近的高光。進入下一步之前先確認整體平衡,視情況調整頭髮高光的分量。

進階小知識

畫高光的技巧

高光應使用明度較高的色彩,這裡我用的顏色也很明亮,近乎白色,再搭配色彩混合工具的「模糊」抹勻高光與頭髮底色,消除生硬感。

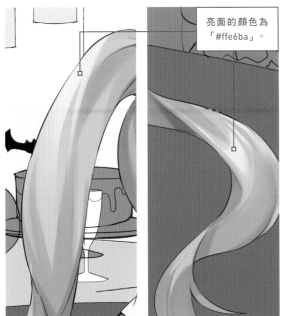

亮面的顏色為「#ffe6ba」。

⑤ 雙馬尾畫上光亮

使用筆刷 圓筆

根據光線的照射方向,替雙馬尾畫上亮光。

左邊兩張圖都是右方插畫的細節放大圖,左邊為右圖的藍框部分,右邊是紅框部分。綁髮處的分量、垂下的頭髮、髮尾大彎都描繪了陰影和高光。

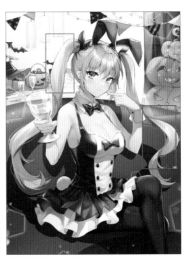

臉部五官構造複雜，其中眼睛對於成品的影響特別大，所以要分階段細心堆疊色彩，畫出閃閃動人的眼睛。

眼睛

眼黑顏色為「#87b785」。

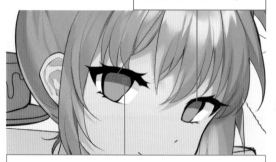

根據整張插畫的色彩平衡決定眼黑的顏色。由於插畫的主色調是黃色，所以我選擇用色相環上與黃色相鄰的綠色。

① 上好底色後上陰影

使用筆刷 圓筆

眼黑部分先上綠色系的底色，然後分別在眼黑和眼白的部分加入顏色比底色深一點的陰影。

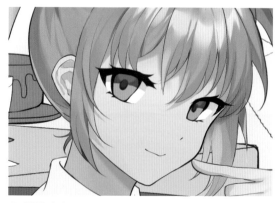

② 描繪瞳孔

使用筆刷 圓筆

繪製瞳孔。然後在明暗交界處添加陰影色。

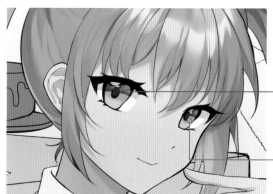

③ 加入陰影和高光

使用筆刷 圓筆、懶人筆刷

眼珠加入藍色系的陰影，再加入高光。

眼黑（此處為綠色系）的陰影部分加入「#9fdad4」的高光。

綠眼珠加上少許藍色系色彩，再加入高光，就能表現眼睛的通透感。

 進階小知識

眼睛會左右人物的形象

眼睛分成白色的「眼白」和黑色的「眼黑」，眼黑內還有顏色更深的「瞳孔」，這些部位的平衡、位置和形狀與人物性格的設定息息相關。原則上「眼黑」和「瞳孔」應該擺在眼睛正中心，左右「眼白」的大小應保持一致，若嚴重打破這項原則，成品看起來會很不自然；但有意創造人物的視線時則不受此限。上方插畫中，左眼的眼黑和瞳孔都完全靠向人物的右邊，藉此顯示人物正看向右邊。

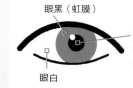

眼黑（虹膜）

瞳孔（眼黑中更黑的部分。有時眼黑也專指瞳孔）。

眼白

草稿階段並未繪製眼黑和瞳孔，是上色階段才畫上去的。

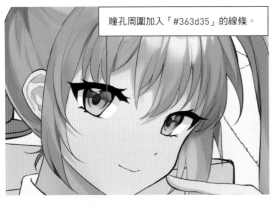

瞳孔周圍加入「#363d35」的線條。

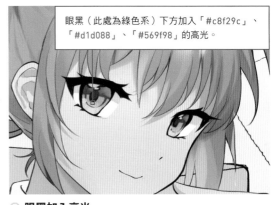

眼黑（此處為綠色系）下方加入「#c8f29c」、「#d1d088」、「#569f98」的高光。

④ **瞳孔周圍加上線條**

使用筆刷 圓筆

用藍黑色的線條框住瞳孔外圍。這是一種增加眼睛生動感的小巧思。

⑤ **眼黑加入高光**

使用筆刷 圓筆

綠色系眼黑的下方亮部加入高光。

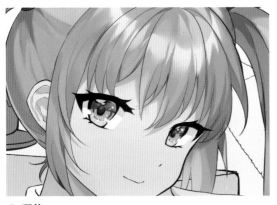

⑥ **潤飾**

使用筆刷 圓筆

加入白色系的高光，並於左右白色高光內側加入橙色系的顏色，表現閃爍的眼神。

上色小訣竅

用橙色調表現閃爍眼神

最後在綠色系眼黑中加入橙色系「#f6ae79」的高光潤飾。

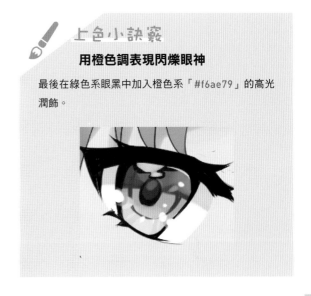

鼻子與臉頰

① **用光描繪鼻子**

使用筆刷 圓筆

選擇比皮膚亮的顏色，在鼻子上加入菱形的高光。這樣可以表現鼻子的凹凸。

② **臉頰畫上紅暈**

使用筆刷 圓筆

臉頰（眼睛下方）加入類似腮紅的紅暈，可以增加人物的生氣，並表現出「微醺」的感覺。

鼻子上方的顏色為「#feebdd」，腮紅的顏色為「#fabaa3」。

畫服裝　　這張插畫的兔女郎裝為硬挺的皮革材質，可以利用白色調的高光來表現皮革的質感。

畫兔女郎裝

陰影顏色為「#252324」，高光顏色為「#8f6e67」。

裙子的高光使用偏橙色的灰色，造就溫暖的氛圍。此外，兔耳也要畫上光影。

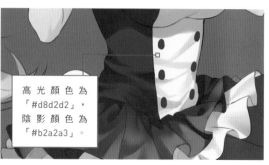

高光顏色為「#d8d2d2」，陰影顏色為「#b2a2a3」。

❶ 黑色部分加入陰影與高光

(使用筆刷) 懶人筆刷

仔細描繪黑白兔女郎裝的質感，裙子黑色部分的陰影中再加入陰影與高光。

❷ 白色部分加入陰影與高光

(使用筆刷) 懶人筆刷

兔女郎裝的白色部分也加入陰影和高光。陰影帶點紅色調，營造溫暖氛圍。

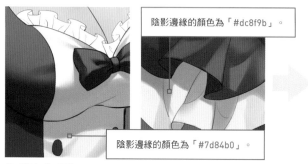

陰影邊緣的顏色為「#dc8f9b」。

陰影邊緣的顏色為「#7d84b0」。

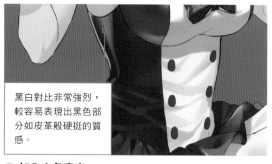

黑白對比非常強烈，較容易表現出黑色部分如皮革般硬挺的質感。

❸ 精心完成陰影

(使用筆刷) 懶人筆刷

使用不透明度50%的「懶人筆刷」，在胸部下方和裙褶的陰影邊緣增添一點粉紅色系與藍色系的顏色。

❹ 加入白色高光

(使用筆刷) 懶人筆刷

使用不透明度50%的「懶人筆刷」，在兔女郎裝的黑色部分加入白色高光。

畫褲襪

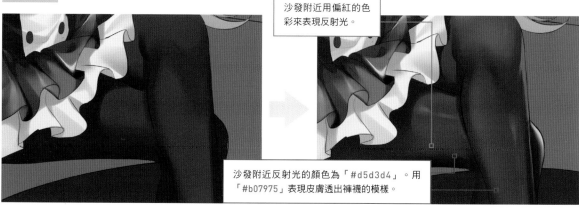

沙發附近用偏紅的色彩來表現反射光。

沙發附近反射光的顏色為「#d5d3d4」。用「#b07975」表現皮膚透出褲襪的模樣。

❶ 加入陰影

(使用筆刷) 懶人筆刷

兔女郎裝的下半身部分加入陰影；用陰影表現膝蓋的形狀。

❷ 潤飾

(使用筆刷) 圓筆、懶人筆刷

加入高光。並使用不透明度較低的「噴槍」加入一點膚色，表現褲襪的質感。

畫酒杯

上色時要留意玻璃杯與杯中飲料的透明感。比較小的物件可以開啟「鎖定透明部分」輔助，避免顏料超出範圍。

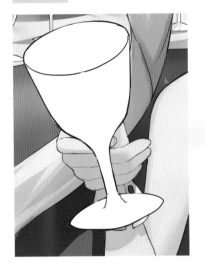

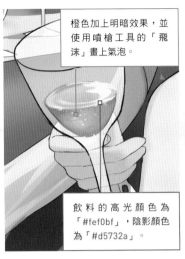

橙色加上明暗效果，並使用噴槍工具的「飛沫」畫上氣泡。

飲料的高光顏色為「#fef0bf」，陰影顏色為「#d5732a」。

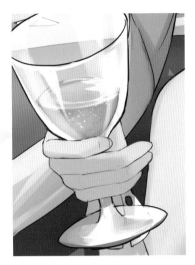

① 填滿白色

(使用筆刷) 圓筆

先將酒杯塗成白色，然後像第96頁那樣開啟「鎖定透明部分」。

② 畫上飲料

(使用筆刷) 圓筆

降低「①填滿白色」圖層的不透明度，然後畫上橙色的飲料。

③ 加入高光

(使用筆刷) 圓筆

新建一張圖層，然後加入白色系的高光。

畫背景

描繪桌上的玻璃杯和派對餐點等背景細小物件時，也要留意光源的位置和光線照射方向。

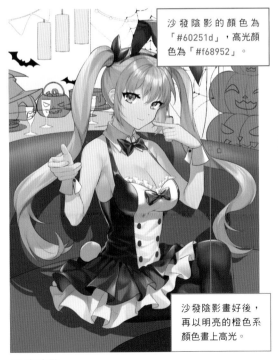

沙發陰影的顏色為「#60251d」，高光顏色為「#f68952」。

畫好陰影與高光後，於沙發後方加入藍色光的漸層。

② 背景配件加入陰影與高光

(使用筆刷) 圓筆、懶人筆刷

背景的所有物品加上陰影與高光。同樣需注意光源位置與光線照射方向。

沙發陰影畫好後，再以明亮的橙色系顏色畫上高光。

① 畫沙發

(使用筆刷) 圓筆、噴槍（柔軟）

新建一張圖層，畫上沙發的陰影。圖層混合模式選擇「加深顏色」。

上色小訣竅

琢磨光影

光影畫法是表現立體感的關鍵。而一顆南瓜上也絕不會只有一種顏色，我畫南瓜時就用了三種顏色。

南瓜的底色為「#76d43」，陰影顏色為「#8d4628」，高光顏色為「#4a970」。

檢視整體平衡，調整顏色和插畫細節。我調整了陰影和高光的色調，並使用裝飾工具添加腿部光澤。

各部位微調

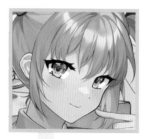

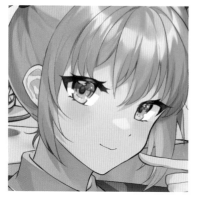

❶ 眼下補上紅暈

(使用筆刷) 懶人筆刷

眼下加入一點紅色系的顏色，然後再於該部分加入高光。

❷ 調整線稿的線條

(使用筆刷) 懶人筆刷

建立一張新圖層，將線稿的線條調整成看起來更自然的顏色。

❸ 描繪服裝細節

(使用筆刷) 懶人筆刷

用陰影和高光仔細描繪裙子接近腰部的皺褶。

❹ 描繪頭髮細節

(使用筆刷) 圓筆

頭髮畫上更多細節陰影，可以更加清楚表現頭髮的質感。

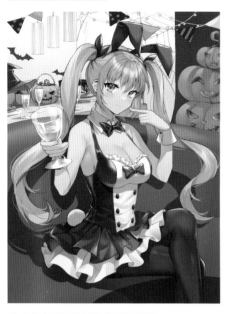

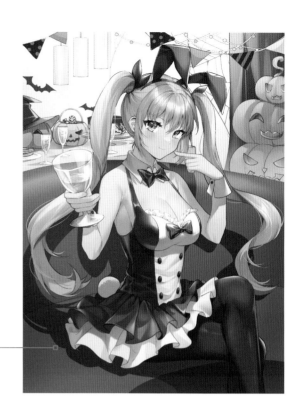

1 運用圖層混合模式調整色調

使用筆刷 噴槍（柔軟）

建立新圖層，利用圖層混合模式調整色調。

這張圖做了以下的色彩調整：
・陰影用栗色調整。圖層混合模式為「**色彩增值**」。
・高光用亮黃色調整。圖層混合模式為「**濾色**」。
・整體陰影周圍加點深藍色，臉部周圍加點紅色，圖層混合模式為「**覆蓋**」。

 進階小知識

使用漸層對應

這張插畫在上方「**1 運用圖層混合模式調整色調**」之後，先用「漸層對應」調整了整體色調。漸層對應是一種調整色彩的功能，會「將預設的漸層色填入圖像中明度對應的部分」。調整顏色的方法有兩種，一種是直接調整所選圖層的顏色，另一種是在所選圖層之上建立新圖層來調整。這張圖我選擇後者，將陰影調整得偏藍色一些，高光調整得偏黃色一些。

漸層對應的操作介面。

2 添加閃爍效果

使用筆刷 ─

使用裝飾工具的「**輕盈五角形**」，在人物周圍增添光點。營造閃閃發亮的氛圍。

「CLIP STUDIO PAINT PRO」的裝飾工具有各式各樣畫高光的輔助工具，這張圖也用了這些工具。另外，調整整體色調之前，我在人物與背景之間建立了一張新圖層，該圖層的上下圖層與圖層混合模式設定為「濾色」。

以筆刷風塗法描繪一位笨手笨腳又淘氣的咖啡廳女僕。巧妙運用圖層混合模式與漸層調整，使整張圖更加明亮乾淨。

作品基本資訊

這張插畫的構圖很單純，主要人物大大擺在正中央，所以人物的上色狀況會影響整張圖的精緻度。

制作環境

電腦設備 Windows10／Intel Core i7／16GB
使用軟體 CLIP STUDIO PAINT

作品主題

以明亮色彩表現可愛形象

主題是一位在女僕咖啡廳工作的大學生。我認為加入一些笨拙的要素可以增加人物魅力，於是將構圖設計成蛋糕和百匯快要掉下來的樣子。畢竟場景是在女僕咖啡廳，我希望整體形象可愛一點，所以主要使用明亮的顏色。

草稿重點

由於形象明確，草稿簡單畫就好

我有時也會在草稿階段仔細上色，但這次因為腦中已經有很清楚的上色計畫，所以上底色前幾乎沒有打底。不過像百匯、頭飾等與其他層次較多的部分比較難畫，所以我用藍色和其他部位區分開來。

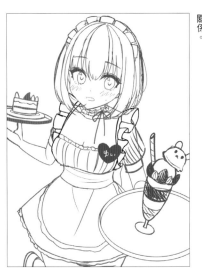

清稿前的草稿。我分別用了紅色和藍色，清楚區分物件的前後關係。

創作者小檔案

いずもねる

我喜歡畫可愛的女生，平常主要畫社群遊戲、輕小說、VTuber主題的插畫。天天都在努力畫出更有魅力的女生。

Pixiv 4446530
SNS Twitter／@24h_sleep

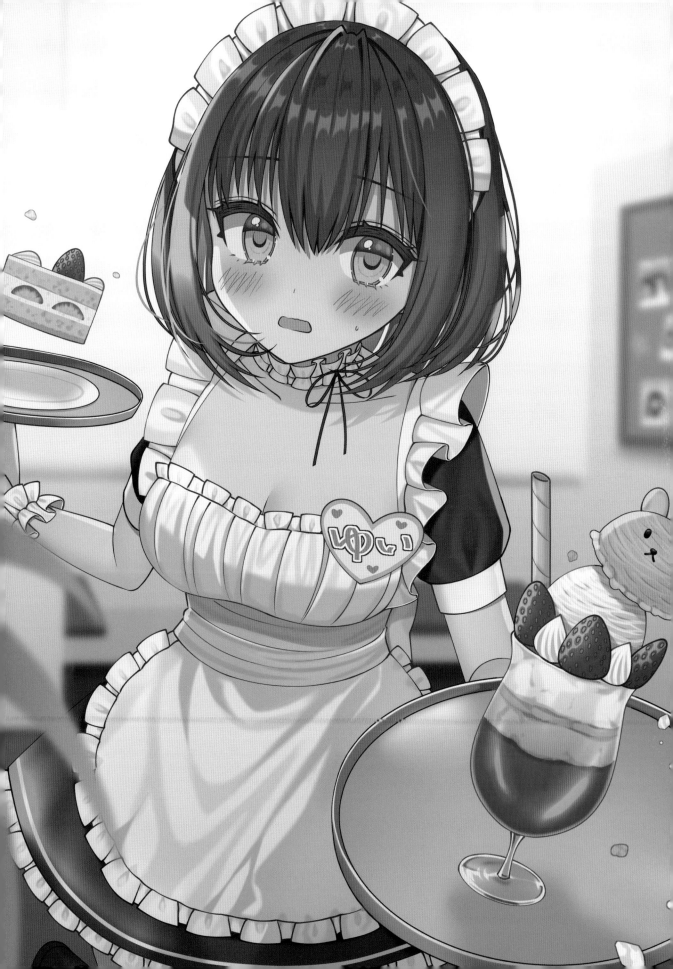

主角是女僕，重點在於臉部，尤其是眼睛一定要畫得夠細膩，散發出閃閃動人的感覺。

眼睛必須閃閃動人

我想大家在看以人物為主的插畫時，都會先關注人物的臉部，所以我努力將人物的臉部畫得可愛、華麗一些。尤其是眼睛（眼黑），我加了大量的反射光和高光，呈現亮晶晶的效果。

→ 眼睛的畫法詳見第112頁

食物也要仔細上色

不只是女僕，食物的部分我也畫得很仔細，希望它們看起來美味可口。由於場景是女僕咖啡廳，食物的造型要可愛一點，所以我以紅色的草莓為主，並將冰淇淋畫成動物的模樣。

→ 草莓與冰淇淋的畫法詳見第116頁

使用筆刷 我最常用的是「G筆」，像是上底色和陰影的時候都會用到。除了下面介紹的筆刷外，我也用了「平筆」（平たいペン）等其他筆刷。

主要筆刷

線稿用強弱筆
這是從「CLIP STUDIO ASSETS」下載的筆刷，但我有照自己的習慣調整過設定。

噴槍（較強）
主要用來塗陰影。與下方的G筆不同，可以呈現柔和的效果。

G筆
用途很廣，舉凡畫草稿、底色、陰影和材質都可以使用。我幾乎沒有動過預設的設定。

次要筆刷

噴槍（亮點）
通常用於腮紅等需要漸層色或柔和色彩的部分。

光滑的水彩
主要用來塗頭髮的顏色，也會用來畫高光和陰影。

先從上底色開始。一開始先塗占畫面比例較多的人物，再塗背景。

上色順序

① 上底色

使用G筆，每個部位大致上色。這個步驟也要畫名牌上的字。

→詳見第110頁

② 畫皮膚

替皮膚上色時須注意陰影的表現。

→詳見第111頁

③ 畫眼睛

這是本插畫的一大重點，必須仔細上色，最後添加反射光等細節。

→詳見第112頁

④ 畫頭髮

運用漸層表現頭髮的光澤。

→詳見第113頁

⑤ 畫服裝

添加陰影，上色順序為白色部分→黑色部分。

→詳見第114頁

⑥ 畫配件

替人物周圍的配件上色，如百匯、蛋糕、盤子、托盤。

→詳見第116頁

⑦ 畫背景

背景上色完成後進行模糊處理，將焦點集中在人物身上。

→詳見第118頁

⑧ 最後修飾

留心檢查「不足之處」，只要發現稍嫌不足的部分就再上色調整。

→詳見第119頁

圖層組合

STEP 01　上底色

整體先大致上色，接著再按各個部位處理細節。這張插畫是先從人物開始上色，而不是背景。

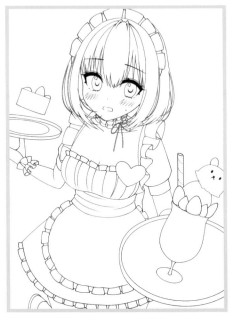

這張插畫的草稿。從這個狀態開始上色。

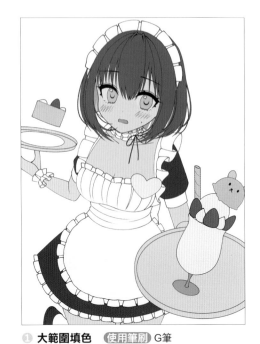

❶ **大範圍填色**　**使用筆刷** G筆

先使用「填充」工具塗上大致的色塊，再用「G筆」填補沒填滿的縫隙。也可以事先用亮綠色之類的顏色填滿畫布，以便觀察上色時遺漏的部分。

上色小訣竅

描繪文字

上色過程若需要添加文字，我的做法如下：

❶ 用「麥克筆」（此處使用「平筆」）繪製文字，然後選取文字，點擊「擴大選擇範圍」。

❷ 調整完文字的粗細，再準備一張新圖層，將「擴大選擇範圍」的部分填滿白色，並將這張圖層放在文字圖層之下，才能替文字加上外框。

❸ 重複上面兩個步驟，但這次換用黑色填滿（選擇範圍的寬度要比前面細一點）。

百匯上的草莓顏色為「#c23131」。

也要畫百匯和蛋糕的內部。

❷ **描繪細節**

使用筆刷 G筆、平筆

補充名牌上的名字等細節。描繪裙子下緣的線條（白色線條）時，圖形工具的「連續曲線」非常好用。

皮膚的上色重點在於陰影的表現。這張圖的上色順序是深陰影→淡陰影，並分別用「噴槍」和「G筆」表現不同的陰影。

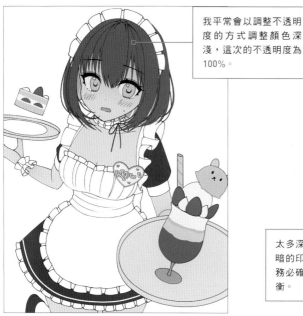

我平常會以調整不透明度的方式調整顏色深淺，這次的不透明度為100%。

① 套用漸層

(使用筆刷) 噴槍（亮點）

建立一張新圖層，瀏海部分加入柔和的皮膚色。圖層混合模式選擇「色彩增值」。

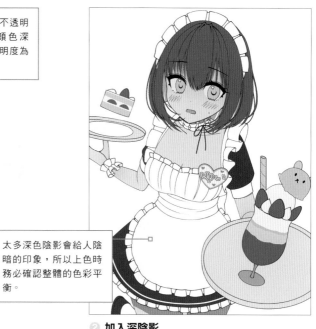

太多深色陰影會給人陰暗的印象，所以上色時務必確認整體的色彩平衡。

② 加入深陰影

(使用筆刷) G筆

瀏海和服裝畫上深色的陰影。我希望深陰影鮮明一點，因此使用「G筆」而非「噴槍（較強）」。

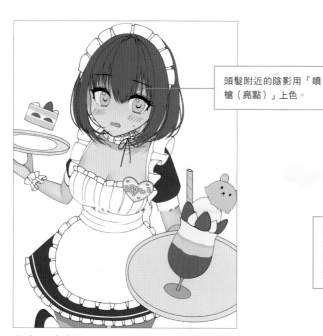

頭髮附近的陰影用「噴槍（亮點）」上色。

③ 加入淡陰影

(使用筆刷) 噴槍（亮點）、噴槍（較強）

用淡淡的皮膚色畫上大面積陰影。胸部和手臂等希望表現出柔軟感的部位，使用「噴槍（亮點）」處理。

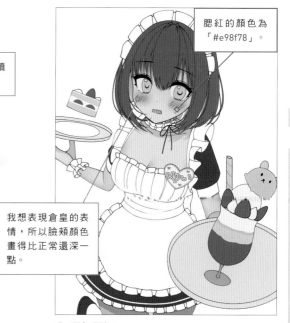

腮紅的顏色為「#e98f78」。

我想表現倉皇的表情，所以臉頰顏色畫得比正常還深一點。

④ 添加腮紅

(使用筆刷) 噴槍（亮點）

使用「噴槍（亮點）」在上臉頰塗點顏色，然後使用色彩混合工具的「模糊」柔化周圍，營造柔和的感覺。

畫眼睛

眼睛是影響人物形象的關鍵。上色完成後,再用圖層混合模式的「**色彩增值**」或「**覆蓋**」來調整最後呈現的色調。

① 加上陰影

使用筆刷 G筆

上完淡陰影後,在睫毛下方加入深陰影。像這張圖的眼黑是黃色系,所以陰影可以用帶橙色的黃色,營造活潑的印象。

眼睛下半部的圖層混合模式為「加亮顏色(發光)」。

② 加入反射光

使用筆刷 G筆、噴槍(亮點)

眼睛上半部用「噴槍(亮點)」輕輕畫上顏色,然後建立兩張新圖層,圖層混合模式設定為「加亮顏色(發光)」,補上表現閃爍的顏色。

睫毛的顏色為「#805637」。

③ 畫睫毛

使用筆刷 G筆

用吸管工具吸取黑眼(此處為黃色系)的顏色,用來畫睫毛。不過原本的顏色太深,故將不透明度降低至76%。

④ 調整睫毛的自然感

使用筆刷 噴槍(亮點)

睫毛邊緣塗一點紅色系的顏色,以免與皮膚落差太大。可以先大概上色後再用透明色慢慢擦除。

⑤ 調整高光

使用筆刷 G筆

用吸管工具吸取眼白的顏色,在眼黑(此處為黃色系)與下睫毛添加少許高光。

最後將圖層的不透明度降至7%,調整色調。

⑥ 調整色調

使用筆刷 G筆

為了讓眼睛看起來更自然,建立一張新圖層,填滿濃厚的橙色,圖層混合模式選擇「色彩增值」。

畫頭髮

畫頭髮時配合光線加上漸層，看起來會更漂亮。可以視情況選擇不同的圖層混合模式。

臉部周圍的頭髮使用「噴槍（亮點）」塗上橙色，增添柔和感。頭髮上半部的圖層混合模式為「色彩增值」，不透明度為52%；臉部周圍的頭髮，圖層混合模式為「覆蓋」，不透明度為96%。

❶ 添加漸層

（使用筆刷）噴槍（亮點）

使用漸層工具的「從描繪色到透明色」，由頭頂往下加上茶色漸層。

用噴槍加上陰影後，再用「光滑的水彩」配合頭形弧度添加陰影。

❷ 加上陰影

（使用筆刷）噴槍（較強）、光滑的水彩

髮尾簡單塗上茶色陰影後，再用透明色修飾。

❸ 添加高光

（使用筆刷）光滑的水彩

在陰影下添加高光，再用透明色修飾。

 進階小知識

善用漸層

像這張插畫的瀏海，我用了「漸層」工具讓顏色由上到下漸變。如果只是想改變某一部分的顏色，我會用有高光效果的筆刷。我也會根據需求選擇不同的圖層混合模式，想要加亮色時會用「覆蓋」，想要加深色時則用「色彩增值」。此外，也能透過更改不透明度輕鬆調整色調。

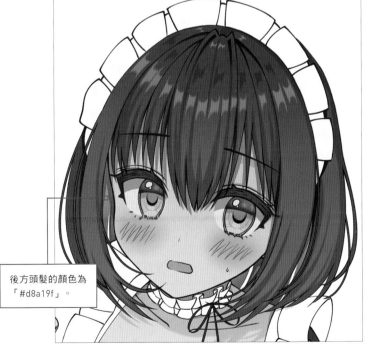

後方頭髮的顏色為「#d8a19f」。

❹ 畫後面的頭髮

（使用筆刷）噴槍（亮點）、噴槍（較強）

替後面的頭髮建立新圖層，加入陰影（圖層混合模式選擇「色彩增值」）。然後使用「噴槍（亮點）」疊上較深的茶色。

畫白色部分

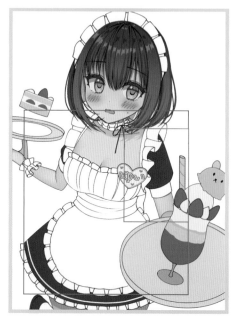

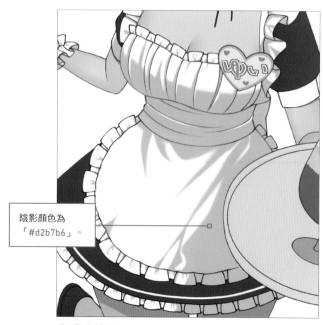

陰影顏色為「#d2b7b6」。

以下分別介紹服裝白色部分（紅框處）與黑色部分（藍框處）的上色方法。其餘不在上圖框內的白色與黑色部分也是按相同方式處理。

① 畫上陰影

使用筆刷 噴槍（亮點）、噴槍（較強）

用「噴槍（較強）」描繪大致的陰影，然後使用透明色進行修飾。想要繪製柔和的陰影時，使用「噴槍（亮點）」。

使用「噴槍（較強）」，塗上比深陰影更深的顏色。

肩膀荷葉邊的顏色與底色相同，最後再用一個不透明度較低的圖層（35%）添加反射光。

② 加入細節陰影

使用筆刷 噴槍（亮點）、噴槍（較強）

用吸管工具吸取「①畫上陰影」的陰影色，然後使用「噴槍（亮點）」描繪細節的淡陰影。最後降低不透明度，調整色調。

③ 潤飾白色部分

使用筆刷 噴槍（亮點）、噴槍（較強）

使用「噴槍（亮點）」調整陰影色調，再畫胸部底下等衣服上陰影最深的部分（使用一張圖層混合模式為「色彩增值」的新圖層）。

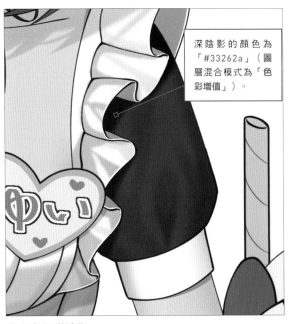

深陰影的顏色為「#33262a」（圖層混合模式為「色彩增值」）。

① 加上陰影

（使用筆刷）噴槍（較強）

袖子畫上較深的陰影後，再新建一張圖層，降低不透明度，以同樣的顏色描繪陰影細節。深陰影不能畫太多，以免給人陰沉的印象。

② 添加細微陰影

（使用筆刷）噴槍（較強）

圍裙褶皺下方添加較深的陰影。若想表現褶皺柔軟的質感，可以稍微擴大陰影範圍。

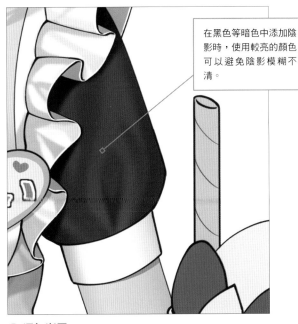

在黑色等暗色中添加陰影時，使用較亮的顏色可以避免陰影模糊不清。

③ 添加漸層

（使用筆刷）噴槍（亮點）

袖口部分用「噴槍（亮點）」輕輕塗上接近皮膚的顏色，創造黑色部分的漸層效果。但直接上色顏色會太濃，所以我最後降低了不透明度（61%）。

上色小訣竅

服裝圖案也加上陰影

畫服裝圖案（例如裙襬的白色線條）的陰影時，可以先鎖定透明圖元，防止上色時超出範圍。以本圖來說，顏色太淡可能會看不清楚陰影，所以用吸管工具吸取白色部分中較深的陰影顏色，然後用「噴槍（較強）」來描繪。

蛋糕、百匯杯、托盤、蛋糕盤都是這張插畫中的重要元素。每個配件仔細上好顏色後,再觀察調整平衡調整色調。

畫草莓

籽的顏色為「#bf976f」。

籽的周圍加上輪廓。

畫上高光後,再加入反射光。最後塗上明亮的橙色,表現草莓圓弧處的光澤。

❶ 畫草莓籽

使用筆刷 G筆

草莓的籽畫成黃色,彼此之間取適當的間隔排列,確保平衡。

❷ 加入高光

使用筆刷 噴槍(較強)

留意光源位置,添加草莓上的高光。先整個上色,再用透明色消除籽周圍的高光。

❸ 潤飾

使用筆刷 噴槍(亮點)

新建一張圖層,在光源對側添加陰影。圖層混合模式選擇「色彩增值」。

畫冰淇淋

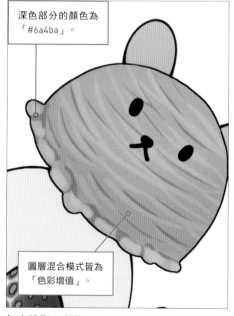

深色部分的顏色為「#6a4ba」。

圖層混合模式皆為「色彩增值」。

加上陰影、潤飾

使用筆刷 G筆、噴槍(較強)、噴槍(亮點)

淡陰影使用「噴槍(較強)」,深陰影使用「G筆」。最後用「噴槍(亮點)」上陰影,表現冰淇淋圓鼓鼓的造型。

畫百匯杯

最後再添加高光修飾。

描繪光影、潤飾

使用筆刷 G筆、噴槍(較強)、噴槍(亮點)

大致畫上百匯杯的高光,然後添加陰影。接著新建一張圖層,描繪百匯的細節,圖層混合模式選擇「色彩增值」。

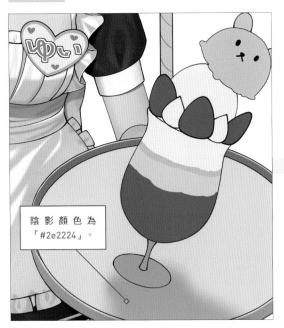

陰影顏色為
「#2e2224」。

① 加上陰影

(使用筆刷) G筆、噴槍（亮點）

替托盤加上陰影。先鎖定透明圖元，調整色彩，然後新建
一張圖層，用「噴槍（亮點）」描繪百匯杯落在托盤上的
影子。

最後新開一張圖層，添加影子。圖層混
合模式選擇「色彩增值」。

② 加入高光與潤飾

(使用筆刷) 噴槍（較強）、噴槍（亮點）

使用「噴槍（亮點）」描繪托盤上的高光。再開一張新圖層，
同樣用「噴槍（亮點）」潤飾托盤邊緣，圖層混合模式選擇
「相加（發光）」。

畫其他配件

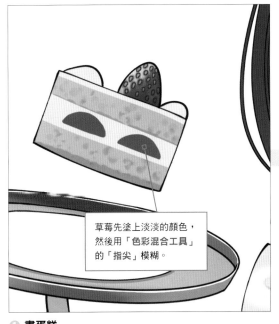

草莓先塗上淡淡的顏色，
然後用「色彩混合工具」
的「指尖」模糊。

① 畫蛋糕

(使用筆刷) 噴槍（較強）、噴槍（亮點）

使用「噴槍（較強）」畫出海綿蛋糕的質地。然後新建一
張圖層畫蛋糕底（圖層混合模式選擇「色彩增值」），最
後再用「噴槍（亮點）」調整色彩。

② 畫蛋糕盤

(使用筆刷) 噴槍（較強）、噴槍（亮點）

使用「噴槍（較強）」描繪盤子邊緣，然後用「噴槍（亮
點）」添加蛋糕落在盤子上的陰影，畫出蛋糕浮在半空中的感
覺。

03

不同漫畫場景的電繪人物上色範例

繪製後方牆上的照片等草稿中沒有的細節，並利用「模糊」濾鏡模糊遠方物體，表現店內空間感。

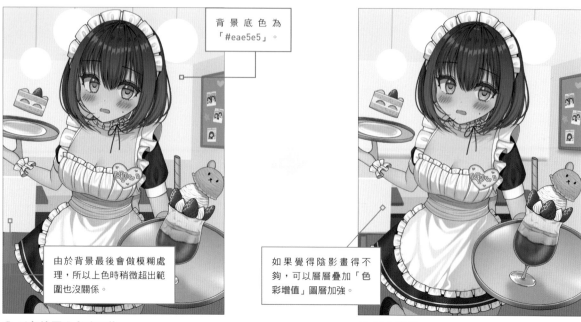

背景底色為「#eae5e5」。

由於背景最後會做模糊處理，所以上色時稍微超出範圍也沒關係。

如果覺得陰影畫得不夠，可以層層疊加「色彩增值」圖層加強。

① 以色塊區分大致形狀

(使用筆刷) G筆

簡單畫上草稿沒有的背景要素，然後新建一張圖層，使用「G筆」或圖形工具的「直線」上色，同時調整天花板等空間的遠近感。

② 加上陰影

(使用筆刷) 噴槍（較強）

新建一張圖層，添加大略的陰影（圖層混合模式選擇「色彩增值」）。模糊時要避免抹煞陰影的立體感。

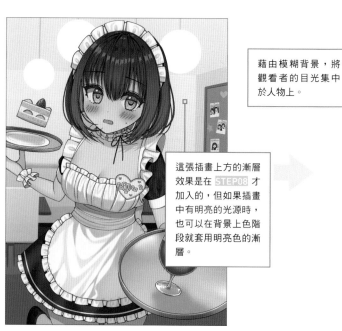

藉由模糊背景，將觀看者的目光集中於人物上。

這張插畫上方的漸層效果是在 STEP08 才加入的，但如果插畫中有明亮的光源時，也可以在背景上色階段就套用明亮色的漸層。

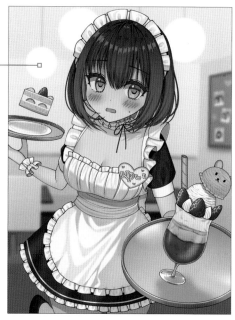

③ 套用漸層

(使用筆刷) ─

使用漸層工具的「從描繪色到透明色」，套用棕色漸層，讓下方變暗。

④ 模糊背景

(使用筆刷) G筆

合併背景圖層，套用「模糊」濾鏡，拉動滑桿調整到自己喜歡的模糊程度。

觀察整體平衡，處理自己覺得奇怪或單薄的部分。以這張插畫來說，增加了盆栽和飛濺的奶油等線稿沒有的部分。

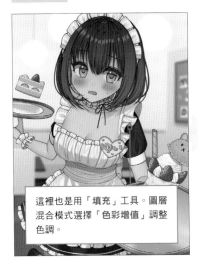

這裡也是用「填充」工具。圖層混合模式選擇「色彩增值」調整色調。

① 調整色彩

`使用筆刷` G筆

用「G筆」調整草稿線條的顏色。新建一張圖層，將人物的色調調整得更自然。

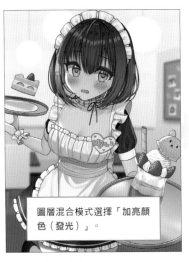

圖層混合模式選擇「加亮顏色（發光）」。

② 人物加上高光

`使用筆刷`

噴槍（較強）、噴槍（亮點）

新建一張圖層，降低不透明度，替人物畫上高光。

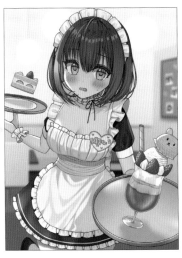

③ 光影套用漸層效果

`使用筆刷` —

使用漸層工具的「從描繪色到透明色」，替光影套用漸層。

補畫百匯和蛋糕噴出來的奶油，強調女僕快要跌倒的感覺。另外也添加玻璃杯的反光。

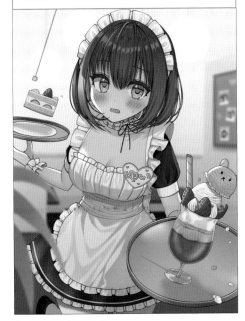

④ 補足單薄的部分

`使用筆刷` G筆

整體看起來好像少了什麼，所以添加了前方的盆栽，並使用「模糊」工具模糊葉片。

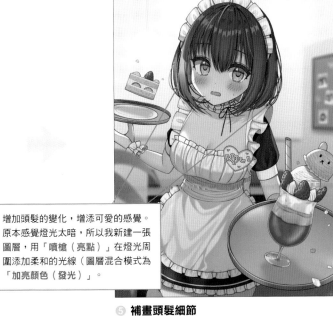

增加頭髮的變化，增添可愛的感覺。原本感覺燈光太暗，所以我新建一張圖層，用「噴槍（亮點）」在燈光周圍添加柔和的光線（圖層混合模式為「加亮顏色（發光）」。

⑤ 補畫頭髮細節

`使用筆刷` G筆

最後調整。我想表現人物手忙腳亂的感覺，所以增加了頭髮的變化。

不同漫畫場景的電繪人物上色範例

舞台上活力四射的偶像 筆刷風塗法

這張「筆刷風塗法」插畫的主題是演唱會上魅力四射的可愛偶像。善用漸層效果，就能畫出光鮮亮麗的感覺。

作品基本資訊

精心繪製偶像在演唱會開始前的雀躍心情與可愛模樣。我先畫了一張色稿，確定成品大致的形象才開始處理細節。

制作環境

電腦設備 Windows10 64bit／Intel Corei7／16GB

使用軟體 CLIP STUDIO PAINT EX

作品主題

用筆刷風塗法表現質感

這是華麗偶像向觀眾席呼喊的場景。我特別注重那種現場演唱會即將開始的期待感，還有可愛人物炒熱現場氣氛時帶來的心動感。我選擇採用「筆刷風塗法」，力求皮膚和服裝的精緻質感。

草稿重點

依部位調整線條粗細

頭髮和皮膚等質感光滑的部位，刻意畫成斷斷續續的線條，表現輕快、柔軟的感覺。而髮根與服裝褶皺等複雜部分的線條則畫粗一點，確實表現陰影。

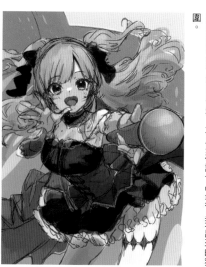

左圖就是大致上色的色稿，功用是確認作品最後呈現出來的氛圍。

創作者小檔案

羊毛兔

設計過網頁遊戲NPC、背景圖，以及ASMR作品標題插畫的人氣插畫家。「我經常在社群媒體上分享喜愛遊戲角色的二創圖」。

Pixiv https://www.pixiv.net/users/2230134

SNS X／@youmou_usagi

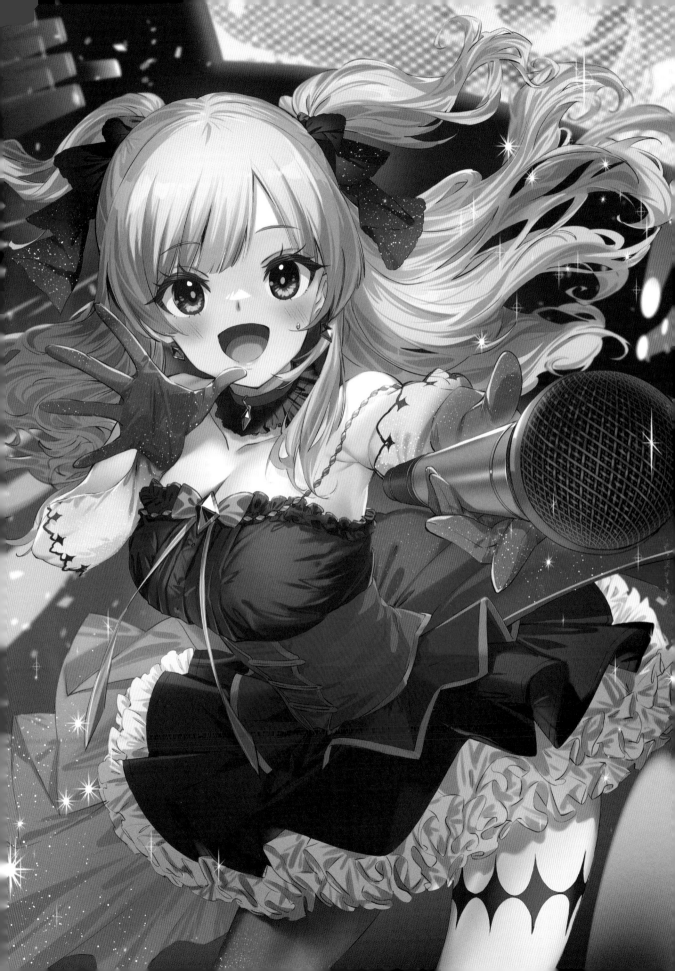

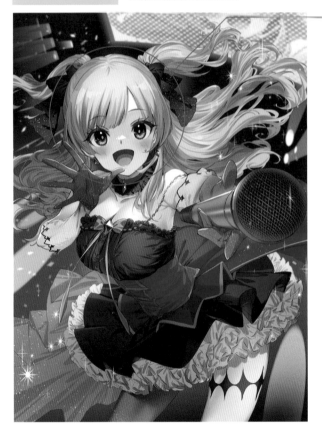

Tip①

調整臉部左右的平衡

由於主角是一名偶像，所以我很著重於畫出「可愛感」，尤其是臉部。畫正臉時要特別注意，如果左右睫毛角度稍有歪斜或瞳孔大小稍有不同，觀看者就會覺得很奇怪。因此，我每隔一段時間就會將臉部左右翻轉，檢查平衡，確保各個五官都很「可愛」。

→臉部上色過程詳見第129頁

Tip②

重點部分使用明亮的顏色

為了將觀看者視線引導到插畫的焦點——臉部，構圖和配色也經過考量。其中一個手段是使用三分構圖法，將畫面縱橫各切成三等分，並將臉部擺在左上方的交點。至於顏色部分，人物臉部周圍使用亮色，背景和服裝則使用暗色。

使用筆刷

我用的「不透明水彩」並未勾選「筆壓」。除此之外，我也搭配運用許多不同效果的筆刷。

主要筆刷

不透明水彩（自訂）

大致上色時可以先取消筆壓，處理細節時再勾選起來。

次要筆刷

色彩混合工具的「模糊」

用於柔化服裝皺褶與皮膚質地。記得勾選筆壓，避免模糊所有部分。

進階小知識

各種筆刷的使用技巧

我也自訂了很多效果不同的筆刷。光是調整過這些筆刷的尺寸等數值後追加至面板，就能輕鬆且廣泛地應用。

我自訂了一個「光粒子筆刷」，用來描繪閃閃發亮的感覺。只需大致塗一塗就能造就明顯的差異。

我還追加了四種「紙吹雪筆刷」，可以畫出許多隨機的菱形圖案。這樣可以節省許多畫紙片的時間。

大致的流程是先完成人物，再處理背景，最後整體微調。

上色順序

① 上底色

人物大致上色，拿捏成品的形象。

→詳見第124頁

② 畫皮膚

皮膚先上淡陰影，再上深陰影。

→詳見第125頁

③ 畫頭髮

接著替頭髮上色。重點在於上陰影時注意髮流方向。

→詳見第126頁

④ 畫舞台服裝

華麗的舞台服裝是畫面上的重點，必須仔細上色。尤其像麥克風頭等細節也要畫得仔細一點。

→詳見第127頁

⑤ 畫臉部

最重要的臉部，擺在人物上色的最後一個步驟處理。而最最重要的眼睛，可以透過清晰的明暗對提高精緻度。

→詳見第129頁

⑥ 潤飾人物

潤飾人物，消除草稿線條的生硬感。

→詳見第131頁

⑦ 畫背景

草稿並沒有畫背景，所以上色過程也要加入光線等要素。

→詳見第132頁

⑧ 觀察整體平衡，適度潤飾

最後潤飾，使用「光粒子筆刷」增添閃爍的光芒，利用濾鏡增加顆粒感。

→詳見第133頁

圖層組合

STEP 01 上底色

先上整體的底色，拿捏成品形象，再按各部位仔細上色。

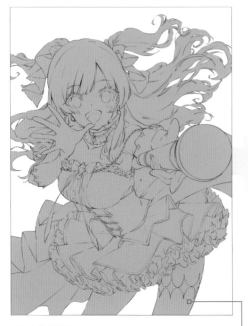

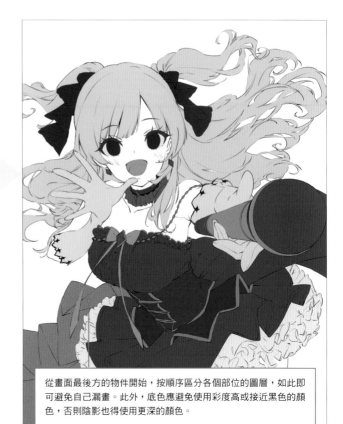

❶ 人物打底

使用筆刷 套索塗抹

如同第31頁介紹的方式，先替人物整體打底，以便檢查漏上色的部分。

> 雖然任何顏色都能用來打底，但使用黑色或灰色系，還可以彌補草稿中沒有畫線條的部分。

> 從畫面最後方的物件開始，按順序區分各個部位的圖層，如此即可避免自己漏畫。此外，底色應避免使用彩度高或接近黑色的顏色，否則陰影也得使用更深的顏色。

❷ 上人物底色 **使用筆刷** 套索塗抹

服裝、頭髮等各部位的圖層分開，個別上底色。

上色小訣竅

打底與上底色

每個人對於「打底」跟「上底色」的詮釋和用法都不太一樣，我自己是將兩者想成不同的圖層。兩者都是正式上色前的準備工作，不過打底的圖層擺在最下面，底色圖層則是擺在打底圖層之上。

「打底」階段是以單色填滿描繪範圍，可以掌握人物的剪影。而像這張圖的草稿有很多較細和斷斷續續的線條，所以用灰色調打底還能順便填滿缺口，節省上色時間。

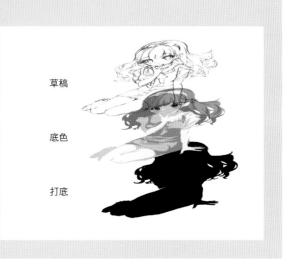

草稿

底色

打底

皮膚先上淡陰影,再上深陰影。而為了進一步加強人物整體的形象,我還加了顏色更深的陰影。

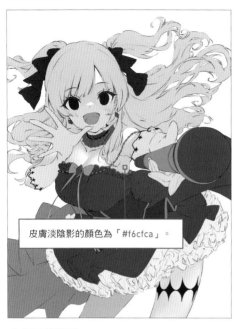

皮膚淡陰影的顏色為「#f6cfca」。

① 加入淡陰影

(使用筆刷) 不透明水彩(自訂)

取消筆刷設定的「筆壓」,大範圍塗抹淡陰影。顏色選擇底色偏紅的色調,可以表現出肌膚的水潤感。

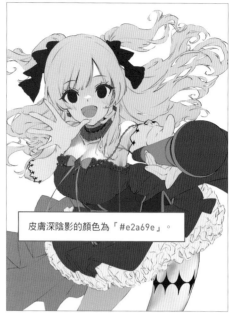

皮膚深陰影的顏色為「#e2a69e」。

② 加入深陰影

(使用筆刷) 不透明水彩(自訂)

角落部分畫上深陰影,增添立體感。同樣使用取消筆壓的筆刷,在草稿的線條附近大略塗上深陰影。

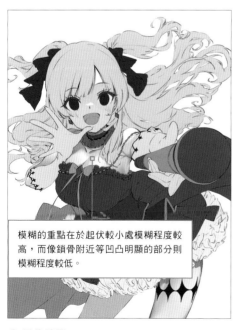

模糊的重點在於起伏較小處模糊程度較高,而像鎖骨附近等凹凸明顯的部分則模糊程度較低。

③ 柔化陰影

(使用筆刷) 不透明水彩(自訂)

視情況使用色彩混合工具的「模糊」抹開陰影輪廓,讓陰影融入周圍。

顏色愈深的陰影,面積要畫得愈小。

④ 加入更深的陰影

(使用筆刷) 不透明水彩(自訂)

在鎖骨、乳溝等凹凸明顯的部分加上深棕色的局部陰影,可以讓人物形象變得更鮮明。

頭髮的上色重點是配合髮流畫上陰影。上完陰影後還要上高光,但高光應避免使用太亮的顏色。

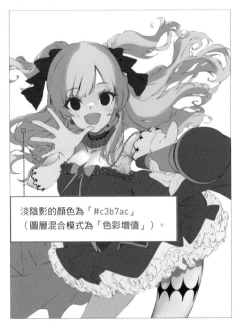

淡陰影的顏色為「#c3b7ac」
（圖層混合模式為「色彩增值」）。

❶ 加入淡陰影

使用筆刷 不透明水彩（自訂）

考量亮暗面,大致塗上淡陰影。陰影面積約占頭髮的七成,可以營造立體感。

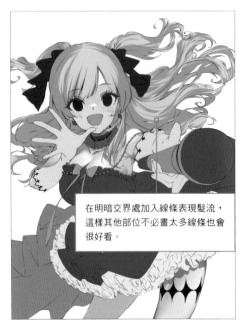

在明暗交界處加入線條表現髮流,這樣其他部位不必畫太多線條也會很好看。

❷ 表現質感

使用筆刷 不透明水彩（自訂）

再加入一些淡陰影線條,表現髮束的質感。

❸ 加入深陰影

使用筆刷 不透明水彩（自訂）

角落部分添加深陰影,但顏色不要與淡陰影差太多,以免看起來不自然。建議選擇與底色和淡陰影明度差不多的顏色。

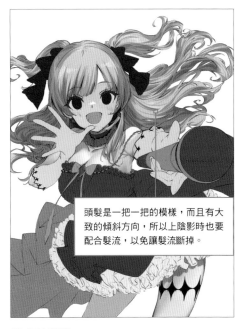

頭髮是一把一把的模樣,而且有大致的傾斜方向,所以上陰影時也要配合髮流,以免讓髮流斷掉。

❹ 加入高光

使用筆刷 不透明水彩（自訂）

頭髮畫上高光,顏色也是比底色稍微亮一點就好,明度太高反而會變得刺眼。

舞台服裝可以利用陰影的畫法確實表現布料質感。至於麥克風,使用材質功能和3D模型畫起來會更順利。

畫舞台服裝

光線是從頭上打下來,所以裙子前面大多都在陰影下。

① 加入淡陰影

(使用筆刷) 不透明水彩(自訂)

使用較粗的筆刷繪製舞台服裝的淡陰影,面積大概占據整套服裝的一半。

配合胸部曲線畫上衣服被拉扯的皺摺。

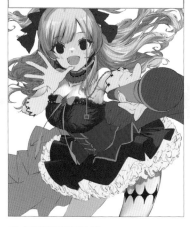

② 用陰影表現皺摺

(使用筆刷) 不透明水彩(自訂)

勾選筆刷設定的「筆壓」,在服裝邊緣加入陰影,表現皺摺。

胸部側面和裙褶集中的部分特別暗。

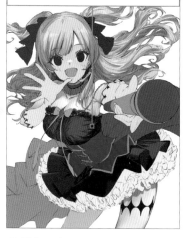

③ 補上深陰影

(使用筆刷) 不透明水彩(自訂)

在前面②的陰影中添加顏色更深的陰影。

使用接近藍色的陰影,凸顯肚子周圍的曲線。

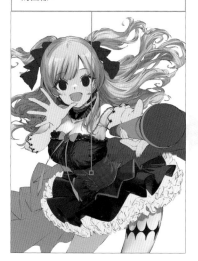

④ 馬甲的陰影

(使用筆刷) 不透明水彩(自訂)

腰部的馬甲塗上接近藍色的陰影。

馬甲的材質較硬,所以陰影畫得較大片;裙子布料較軟,所以畫上較多細線條表現皺褶。

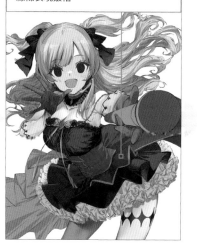

⑤ 裙子與腰巾

(使用筆刷) 不透明水彩(自訂)

替腰部周圍的物件上色。柔軟布料的密集處畫上亮紫色陰影,展現輕盈感。

在深陰影附近加上白色,可以表現裝飾品的光澤。

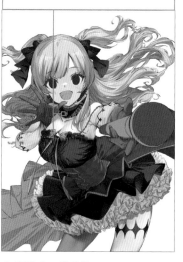

⑥ 潤飾寶石等裝飾品

(使用筆刷) 不透明水彩(自訂)

替裝飾品和金屬上色時,也要用心處理細節。

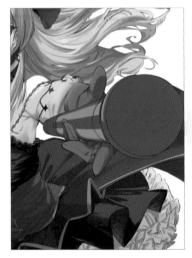 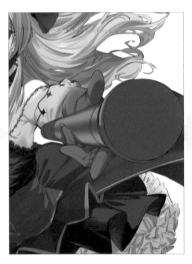

①　握把畫上陰影

使用筆刷 不透明水彩（自訂）

麥克風握把的中央和邊緣畫上陰影。

②　模糊陰影

使用筆刷 色彩混合工具（模糊）

使用色彩混合工具的「模糊」將「①握把畫上陰影」的陰影融入周圍。

③　加入高光

使用筆刷 色彩混合工具（模糊）

在陰影中添加明亮色的高光。於暗部加入高光可以表現金屬特有的光澤。

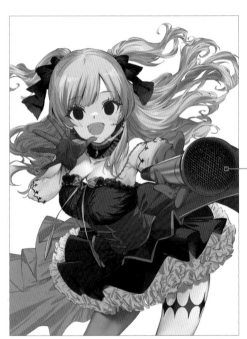

④　完成麥克風

使用筆刷 不透明水彩（自訂）

這張插圖的麥克風頭是網狀金屬，我用貼上材質的方式來處理。之後再確認整體平衡，視情況調整，這樣舞台服裝就算上色完成了。

> 麥克風頭用手畫太花時間，使用特效材質就能節省不少麻煩。另外，用明亮的灰色調畫上亮面還可以強調立體感。

 進階小知識

麥克風頭的表現方式

「CLIP STUDIO PAINT EX」擁有「3D基礎圖形」的功能，提供許多立體模型，還可以套用材質，更改表面模樣。這裡我是用自訂材質來處理麥克風頭。

自訂材質。

貼上左邊材質的3D模型。

畫臉部　　確實畫好最重要的眼睛之後，再處理嘴巴。最後可以加一點腮紅，表現生氣勃勃的表情。

畫眼睛

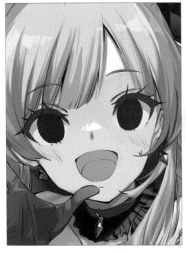

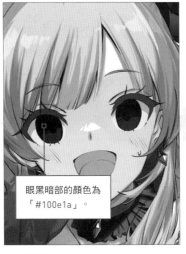

眼黑暗部的顏色為「#100e1a」。

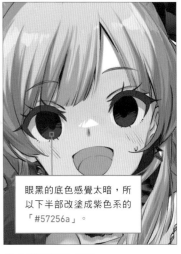

眼黑的底色感覺太暗，所以下半部改塗成紫色系的「#57256a」。

❶ 畫眼白陰影

(使用筆刷) 不透明水彩（自訂）

先從眼白陰影畫起。不要使用太暗的顏色，以免陰影間的對比太強烈。

❷ 畫眼黑

(使用筆刷) 不透明水彩（自訂）

畫眼黑較暗的部分（上半部）與瞳孔。

❸ 調整眼黑的色彩

(使用筆刷) 不透明水彩（自訂）

上色的基本原則，就是隨時視情況調整。這裡我也調整了眼黑的顏色。

閃亮部分的顏色為「#f5c0f3」。

弧形最高點塗上比周圍還亮的顏色，可以突顯立體感。

❹ 眼黑加上光輝

(使用筆刷) 不透明水彩（自訂）

在眼黑下半部描繪「亮晶晶」的效果。以右上方❸的顏色為基礎，使用明度稍微高一點的顏色，可以維持色彩平衡。

❺ 加入高光

(使用筆刷) 不透明水彩（自訂）

眼黑加入白色系高光。使用輪廓清晰的筆刷畫上明晰的色彩，可以表現充滿活力的表情。

❻ 描繪睫毛

(使用筆刷) 不透明水彩（自訂）

替睫毛上色。弧形上端要使用特別明亮的色彩。

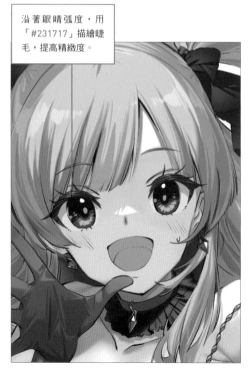

沿著眼睛弧度,用「#231717」描繪睫毛,提高精緻度。

最後描繪精緻的睫毛

（使用筆刷）不透明水彩（自訂）

沿著曲線加上線條,並將先前調亮的部分再進一步提亮,提高睫毛的精緻度。最後,確認整體平衡並視情況微調即完成。

進階小知識

畫眼睛的訣竅

眼睛非常重要,除了要畫出「亮晶晶」的感覺,瞳孔和眼黑上半部陰影的顏色也很重要。如果對比不夠明顯,人物的視線會變得不明確,因此必須確實畫出明暗差。

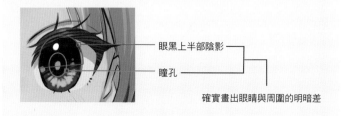

眼黑上半部陰影

瞳孔

確實畫出眼睛與周圍的明暗差

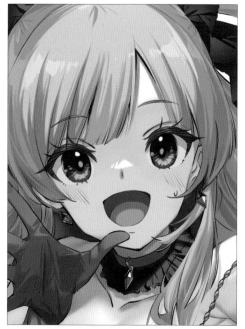

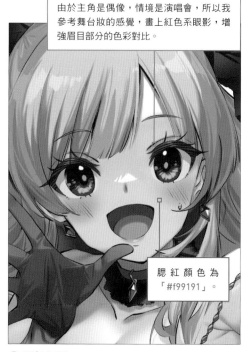

由於主角是偶像,情境是演唱會,所以我參考舞台妝的感覺,畫上紅色系眼影,增強眉目部分的色彩對比。

腮紅顏色為「#f99191」。

❶ 畫嘴巴

（使用筆刷）不透明水彩（自訂）

畫完眼睛後,接著畫嘴巴。嘴巴深處用的顏色比舌頭稍暗,再使用圖層混合模式的「**色彩增值**」加深顏色,加強深度的表現。

❷ 添加紅暈

（使用筆刷）不透明水彩（自訂）

視情況添加臉部的紅潤,可以表現出生氣勃勃的表情。我在臉頰和眼睛上方都補了一些紅色。

添加輪廓光與彩色描線兩項手法，是羊毛兔在大多插畫上都會運用的小巧思，可以有效提高人物魅力。

使用噴槍工具的「噴霧」可以輕鬆表現星空般的「閃爍感」。

① 添加閃亮特效

（使用筆刷）噴槍（噴霧）

舞台服裝通常會設計成遠看也很清楚的模樣，所以我加上一些閃亮的小粒子，增添華麗感。

手原本被頭髮陰影遮住，但添加輪廓光後顯眼多了，畫面也更接近我預想的模樣。

② 添加輪廓光

（使用筆刷）不透明水彩（自訂）

在光線直射的部位周圍，畫上舞台光造成的亮黃色輪廓光（第36頁）。

③ 消除線稿線條的生硬感

（使用筆刷）—

將草稿線條調整成接近各部位陰影的顏色，消除生硬感。這個方法稱作「彩色描線」。

→關於彩色描線詳見第36頁

進階小知識

潤飾人物的方法

以下介紹我大多插畫都會使用的人物潤飾技巧。

特別重要的是「③消除線稿線條的生硬感」。黑色的線條如果不調整顏色，看起來會太突兀，或是讓白色部分看起來變厚重。

「②添加輪廓光」也很重要。加入輪廓光可以強調人物的存在感與輪廓。

畫背景

背景加入燈光等元素，表現演唱會舞台的感覺。使用與人物相同的紫色系，保持插畫色彩的整體感。

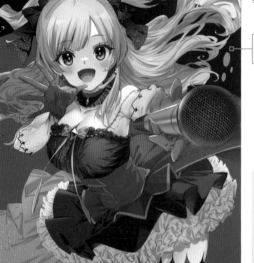

❶ 上背景底色

（使用筆刷）套索塗抹

舞台、螢幕、舞台燈等各部位上底色。

> 由於人物色調以紫色為主，所以背景某些部分也使用了紫色。

上色小訣竅

背景上色

背景是傳遞插畫世界觀的重要部分，表現人物「在哪裡」、「做什麼事」，甚至是「什麼時候（時段）」，帶領觀看者沉浸畫中世界。這裡我想強調人物白皙的肌膚，因此背景選用相對沉穩的色調，以黑色和灰色為主。此外，舞台上的設備（如燈光等）如果畫出來可能會擋住人物，因此我只畫它們發出的光線。

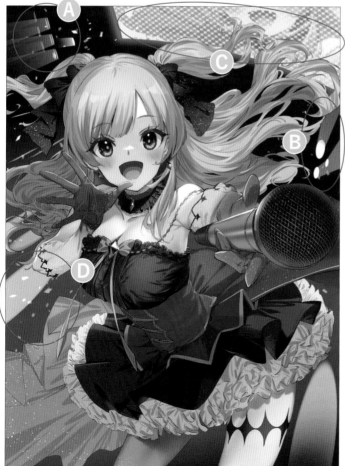

❷ 潤飾背景

（使用筆刷）紙吹雪筆刷（自訂）等

添加燈光和紙片等背景細節。背景的表現重點如下：

Ⓐ 添加燈光

描繪紫色燈光照亮黑暗的模樣。使用「漸層工具」可以畫得很漂亮。

Ⓑ 添加光束

描繪照射場館的光束。光束方向與麥克風指出去的方向一致，可以表現出舞台的深度。

Ⓒ 繪製後方大螢幕

繪製舞台大螢幕上的影像。這裡我用了「CLIP STUDIO PAINT EX」的「網點圖層」功能。

Ⓓ 添加紙片

我用自訂的「紙吹雪筆刷」描繪繽紛飛舞的紙片。為了保持畫面色彩一致，紙片的顏色也選擇紫色系。

觀察整體平衡，適度潤飾

上色完成後確認整體平衡，並視情況微調。這個階段增加了閃爍與模糊的效果，最後再增加顆粒感。

> 亮點加在人物臉部周邊，可以吸引觀看者目光；順著髮流點綴也能增添頭髮的亮麗度。

> 可以將要模糊的圖層合併後一起處理。這裡要模糊的地方是人物的髮尾和某部分的背景（如後方燈光）。

① 添加閃爍效果

(使用筆刷) 粒子筆刷

加上閃閃發亮的光點，增添人物的華麗感。

② 進行模糊處理

(使用筆刷) —

為表現演唱會的臨場感，我模糊了背景與人物的某些部分。

③ 用柏林雜訊增加顆粒感

(使用筆刷) —

在混合模式為「覆蓋」的圖層上套用「柏林雜訊」，可以增添布料和皮膚的質感，增加插畫的豐富度。

術語小辭典

「柏林雜訊」

原本是一種用來增強電腦圖形真實感的材質特效，而在「CLIP STUDIO PAINT EX」中則是一種濾鏡功能，可以替畫面套上粗糙的顆粒感。

發動反擊的女戰士

厚塗法

插畫的舞台設定在近未來，描繪一位與機器人並肩戰鬥的女性人物。機器人的金屬質感可以透過高光的畫法來呈現。

作品基本資訊

雖然機器人也是重點之一，但女性人物才是主角。為了凸顯女性人物，不僅要精心挑選顏色，也要好好設計構圖。

制作環境

電腦設備 Windows10 64bit ／ Intel corei7 ／ 24GB
使用軟體 CLIP STUDIO PAINT

作品主題

以暗色調表現氛圍

舞台設定在近未來，描繪一名女性為了生存而奮鬥的情景。並肩作戰的機器人是搭載了人工智慧的無人機，保護著女性人物。為了表現情境的氛圍和意象，整體色調偏暗。

草稿的重點

運用姿勢凸顯女性人物的存在感

主角是女性人物，如果將機器人畫得太大，女性人物看起來會變得太小而不顯眼。因此，我將機器人的大小設定為人物的兩倍大左右。而為了突顯主角的存在感，女性人物採取雙手張開，各執一把武器的姿勢。

清稿前的草稿模樣。女性人物的大小是依占據畫面比例等多方考量後確定。

創作者小檔案

井口佑

「我喜歡機器人，所以主要都在畫機器人的插畫，而且以厚塗法居多。畫機器人時，我特別注重如何表現出機器人的質感。」

Pixiv Pixiv ／ 2759852
SNS X ／ @hukutuuprunes

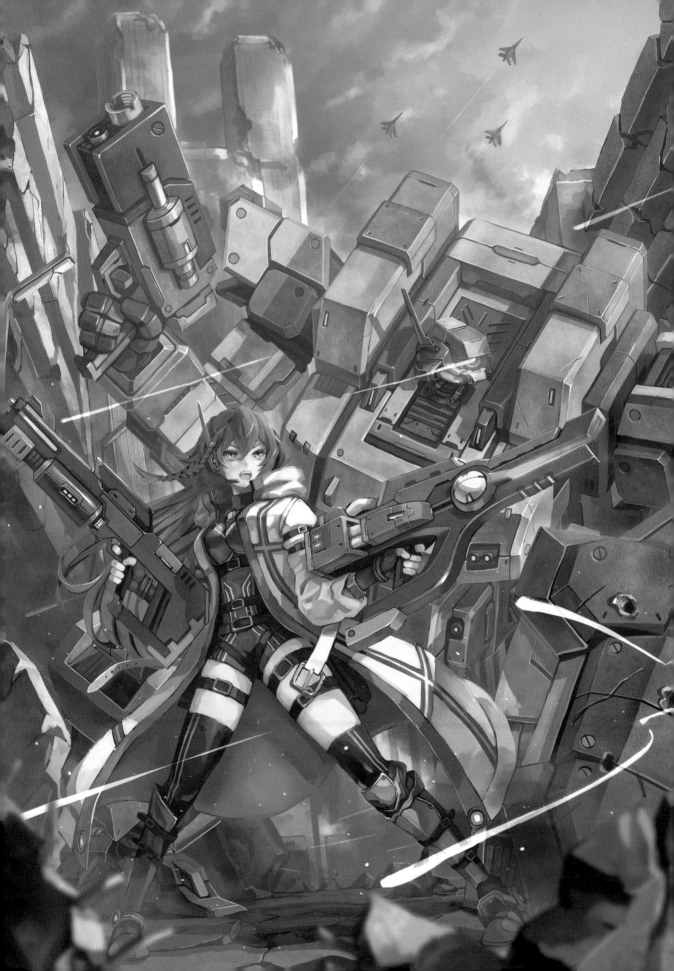

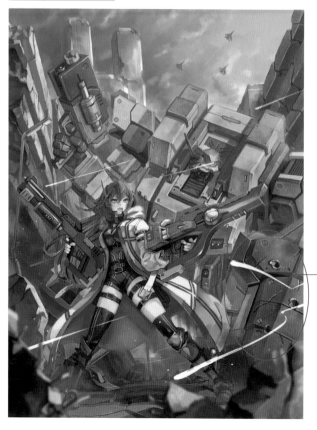

重點1

呈現臨場感

整體色調調暗，同時盡量增加明暗對比，刻劃滿街的瓦礫與滿天的煙硝。

重點2

主要人物使用三種顏色

主要人物除了白色、黑色等無彩色外，以紅色（粉紅）、藍色、綠色為基調，避免色彩過多給人雜亂的印象。

重點3

描繪傷痕和鏽蝕

繪製任何插畫的機器人時，機械的質感表現都是重點，例如風化和鏽蝕的感覺。我也會參考老戰車或戰鬥機彈痕的照片。

→詳見第146頁

使用筆刷 我主要使用的筆刷是「油畫平筆」。而除了以下介紹的筆刷，我也有用到「水彩入道雲」（積雨雲）與「纖維塵染溶合」等色彩混合工具。

主要筆刷

油彩平筆

油畫平筆

用於描繪人物和背景，幾乎整張圖都是用這個筆刷畫的。我喜歡這個筆刷是因為它能表現出真實的筆觸。

次要筆刷

リアルGペン

擬真G筆

粗糙感很巧妙的筆刷，我會用來強調高光。

カブラペン

粗線沾水筆

我將這個筆刷和擬真G筆視為一對。它的用途類似擬真G筆，只是沒有粗糙感。

ぼかし

模糊

用來模糊顏色邊界的色彩混合工具。我會用來表現皮膚的柔軟度。

ノイズ

噴槍（雜訊）

我會用它在人物臉頰或機器人鏽蝕等部分加入紅色調。

首先，整張插畫確實上好底色，再根據底色一一描繪女性人物和機器人等各個要素的細節。

上色順序

① 整體上底色
替草稿的所有要素上色。確實上好底色，後續上色過程會順利許多。
→詳見第138頁

② 調整女性人物的底色
整體上完底色後，替主要的女性人物上色。先利用材質調整人物質感，再添加陰影和高光。
→詳見第138頁

③ 畫臉部
描繪女性人物的臉部。雖然畫面拉得比較遠，但眼睛仍是最重要的部分。
→詳見第139頁

④ 畫頭髮
描繪女性人物的頭髮。頭髮也是突顯人物個性的重要部分。
→詳見第140頁

⑤ 畫服裝
服裝本身的造型並不複雜，但要注意布料的質感和皺摺。
→詳見第140頁

⑥ 畫槍械
槍械是表現這張插畫世界觀的必備要素，要表現出光澤和堅硬的質感。
→詳見第141頁

⑦ 調整機器人的底色
女性人物畫完後換機器人。雖然機器人占畫面比例較大且細節複雜，但還是先整個上好底色。
→詳見第142頁

⑧ 處理機器人的細節
描繪機器人的細節，盡量畫出金屬的質感。
→詳見第144頁

⑨ 畫背景
這個步驟增加了遠方建築物的裂縫與黑煙，也調整飛機的位置。
→詳見第145頁

⑩ 微調細節
檢查整體平衡，調整細節即完成。
→詳見146頁

圖層組合

03

不同漫畫場景的電繪人物上色範例

每個部位都按照「表現質感→加入陰影→加入高光」的順序上色。

STEP 01 整體上底色

替插畫中的所有要素大致上色。這裡先畫上一定程度的顏色，後續上色過程也會更順利。

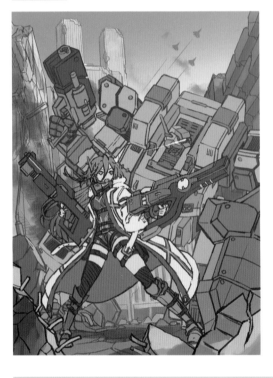

大致上色 （使用筆刷）油畫平筆

使用接近成品的顏色，整體大致上色。這樣可以掌握整張插畫的氛圍。

上色小訣竅

確實上好底色，避免留白

打草稿和上底色等插畫初步階段要畫到什麼程度因人而異，我也是視情況而定，有時只會大略畫個草圖、大致上個底色就進入下個階段。但如果是工作，我草稿就會畫得比較仔細，並使用接近成品的顏色上色，某種程度上可以避免客戶收到作品後表示「跟我想像得不太一樣」。這張插畫我也是先上了與成品顏色相近的底色。

STEP 02 調整女性人物的底色

接著塗女性人物的顏色。塗上陰影、高光，以及被反射光照亮的部分，表現人類與機器人質感上的差異。

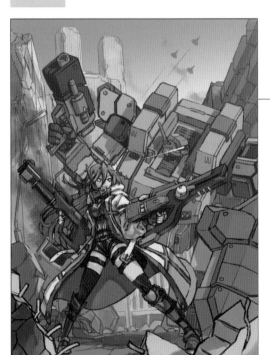

畫出質感後再添加光影 （使用筆刷）油畫平筆

我用材質功能表現質感。然後畫上陰影、高光以及被反射光照亮的部分。

> 陰影、高光和被反射光照亮的部分後續還會調整，所以這裡大略上色即可。

進階小知識

利用材質來表現質感

使用「CLIP STUDIO PAINT」內建的各種材質（texture），表現自己想像中各個部位的質感。這張圖除了女性人物的皮膚，都以混合模式為「覆蓋」的圖層套用了「大理石」（Marble）的材質。不過「大理石」不適合用來描繪皮膚柔軟的質感，所以人物的部分是使用「油畫」（Oil paint），圖層混合模式同樣選擇「覆蓋」。

畫臉部

臉部是人物最重要的部位。雖然在這張插畫中，人物占據畫面的比例並不大，但還是要畫好細節。臉部面對的方向和視線也是表現人物處境的重點。

眼睛

陰影顏色為「#547340」（圖層混合模式選擇「色彩增值」，不透明度50%）。

❶ 畫上眼睛的陰影

（使用筆刷）油畫平筆

這個人物的綠色眼黑占據了眼睛的絕大部分。首先，在睫毛下方（約占整個眼睛的1／3）畫上陰影。

❷ 畫上眼睛的光

（使用筆刷）油畫平筆

描繪眼睛的光采。眼睛是影響人物精緻度的關鍵要素，必須畫得仔細一點。

 進階小知識

左右翻轉確認平衡

我在畫眼睛的過程會隨時確認有沒有地方不自然，例如大小是否一致，形狀和位置是否左右對稱……下面是上色過程中左右翻轉的模樣，這麼做就能發現哪裡畫得不自然。

鼻子與嘴巴

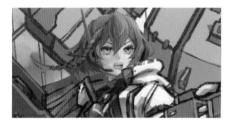

鼻子輕描淡寫，嘴巴顯眼一點

（使用筆刷）油畫平筆

鼻子只要稍微畫點陰影就好，嘴巴則要畫成大大張開的模樣，突顯人物的氣勢。

 進階小知識

畫張開的嘴巴時，注意牙齒的表現

畫張開的嘴巴時，我會根據畫面角度（相機位置）描繪牙齒，相機位置較高時畫出下方的牙齒，位置較低時則畫出上方的牙齒。這張圖的人物嘴巴與草稿相比沒有更動太多，其他部位的情況也差不多。由於上色過程大幅改變物件形狀和大小，容易破壞畫面平衡，所以我很多地方都沒有做太大的調整。

膚色

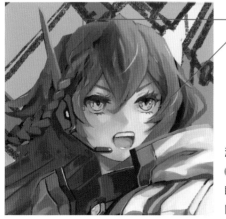

眼睛下方的紅暈顏色為「#d4826d」（圖層混合模式選擇「普通」，不透明度100%）。

添加紅暈

（使用筆刷）油畫平筆

眼睛下方添加紅暈，表現戰鬥中激動的心情。

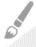 上色小訣竅

下巴加入反射光

「 STEP 03 畫臉部」的最後，我在頭髮下方加了一點紅色調陰影（左圖）。補充，之所以選擇紅色調陰影，是因為頭髮的顏色是粉紅色。此外，下巴也塗上偏藍色調的反射光，進一步表現立體感。

畫頭髮　　上色時注意髮流方向，並適度運用高光增添頭髮的動感與光澤。

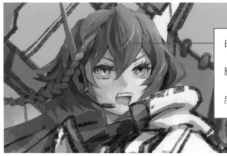

> 白色線條的顏色為「#e0b7c5」（圖層混合模式選擇「普通」，不透明度100%）。

① 調整細節

(使用筆刷) 油畫平筆

添加線條，調整頭髮的細節。

② 加入高光

(使用筆刷) 油畫平筆

以白色系線條繪製高光，表現頭髮的動感與光澤。

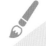

③ 加入陰影

(使用筆刷) 油畫平筆

接著上陰影，然後「②加入高光」以外的部分也畫上被光線影響的顏色。

上色小訣竅

活用草稿線條

這張插畫某些部分的草稿線條保留了原本的顏色，加以利用。如果草稿本身就很有氣勢，我就會盡量發揮它原本的力量。

畫服裝　　調整陰影顏色，完成女性人物的服裝。各個部分的顏色差異必須畫得清楚一點。

添加皺摺、調整細節

(使用筆刷) 油畫平筆

留意整體色彩平衡，調整陰影顏色等服裝細節。

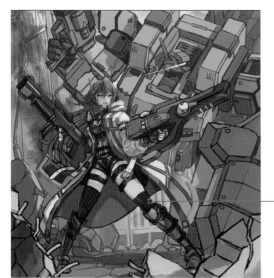

> 第138頁「 STEP 02 調整女性人物的底色」已經大致上完服裝顏色，所以這個環節的重點較偏向描繪布料的質感。我設想服裝材質是偏硬的皮革，所以要強調明暗對比，清楚畫出色塊之間的界線。

畫槍械

槍械是戰鬥場景中的重要道具，上色重點在於邊角塗上明亮的顏色，表現金屬的質感。

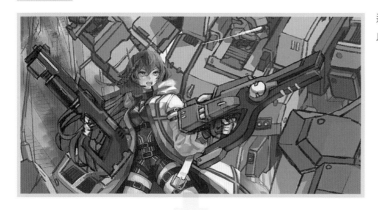

這個步驟是從左圖的狀態開始畫，
以槍械底色為基礎疊加顏色。

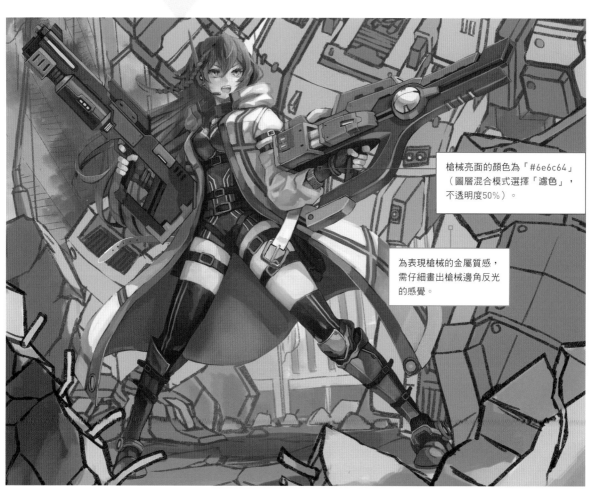

槍械亮面的顏色為「#6e6c64」
（圖層混合模式選擇「濾色」，
不透明度50％）。

為表現槍械的金屬質感，
需仔細畫出槍械邊角反光
的感覺。

邊角加入高光並潤飾細節

（使用筆刷）油畫平筆

底色上再補畫一些亮色與暗色，營造不均勻感，讓金屬質感更
逼真。槍械上凸出的裝置、槍把的凹陷部分也添加陰影，增強
立體感。兩把槍械再額外添加線條，並加強亮暗部的對比。

 上色小訣竅

決定主要槍械

藍色那把是人物的主要武器，所以另一把槍的配色選擇較
不起眼的黑色系。如果使用同樣鮮豔的顏色，看起來會變
得很雜亂。

補充機器人部分的顏色。大致上好底色的模樣看起來還很扁平，所以接下來要上陰影，然後再上高光，賦予機器人立體感與材質的質感。

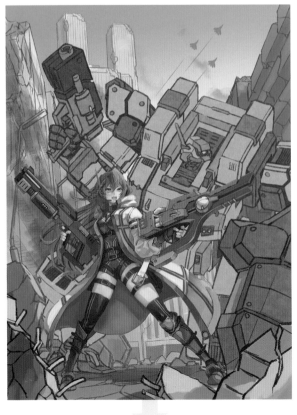

❶ 表現質感

使用筆刷 —

我用材質的功能來呈現機器人的質感。材質選擇「**大理石**」，圖層混合模式選擇「**覆蓋**」。

上色小訣竅

用材質功能表現金屬質感

比照前面138頁「 **STEP 02** 調整女性人物的底色」的方法，利用材質功能表現機器人的金屬質感。

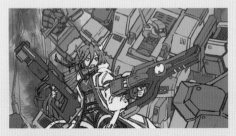

上圖是套用材質前的模樣。套用之後，機器人的顏色就會變成左圖的樣子。

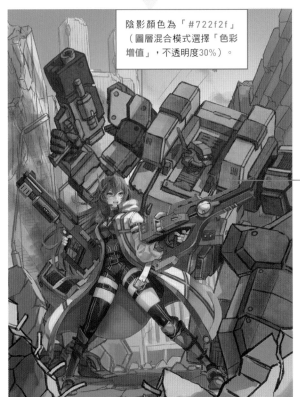

陰影顏色為「#722f2f」（圖層混合模式選擇「色彩增值」，不透明度30%）。

❷ 加入陰影

使用筆刷 油畫平筆

機器人也要上陰影來增加立體感。留意光源的位置，以免配色不自然。

我在畫明暗的部份時，幾乎都會先從陰影開始，因為這樣比較容易意識到畫中光源的位置，推論光線來自何方，又會照亮哪些部分。

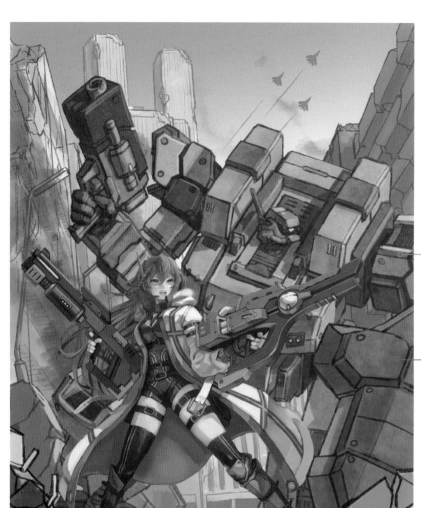

❸ 加入高光

(使用筆刷) 油畫平筆

機器人的亮面塗上偏黃色調的顏色。

我想像的陽光或月光等自然光都是黃色，因此塗自然光照亮的部分時不會選擇純白色，而是偏黃色。

高光的顏色為「#e4d9ad」（圖層混合模式選擇「柔光」，透明度90%）。

進階小知識

針對邊角描繪光線

這張插畫的主角是女性人物，所以我希望觀看者的視線能盡量集中到主角身上。至於機器人雖然是配角，卻占據了畫面很大一部分，如果整體畫上光線會變得過度顯眼。因此，我只畫上邊角部分的高光，避免機器人太搶眼，同時也能表現金屬的質感。

如果亮面塗上整片的亮色，明亮的面積會變得太大，吸引目光。

只塗亮邊角不僅能呈現反光效果，也能表現金屬的質感。

不同漫畫場景的電繪人物上色範例

機器人也要像主角人物一樣描繪細節，例如增加接縫處等細部的線條，提高精緻度。

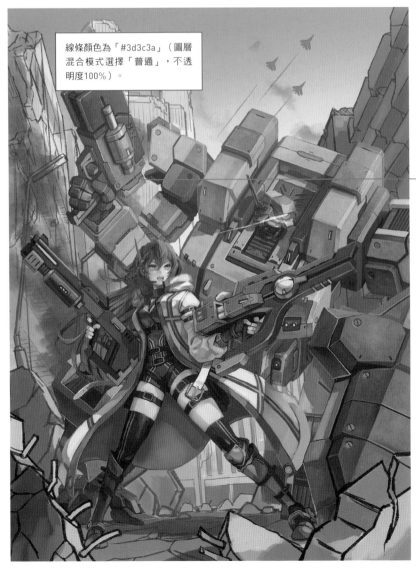

線條顏色為「#3d3c3a」（圖層混合模式選擇「普通」，不透明度100%）。

塗上線條和凹槽等等

使用筆刷 油畫平筆

以整理草稿或補充 STEP 07 的感覺進一步描繪機器人的細節。草稿中沒有的線條和凹槽也在這個階段補上，並仔細上色。

為了提升插畫的精緻度，我增加了機器人手上槍枝的線條。同時，也要適度擦除草稿的黑色線條，保持金屬的質感。

 進階小知識

注意想要呈現的部分

畫配角的機器人時，我也會區分要呈現、不呈現哪些部分，並仔細描繪希望呈現的部分。像是機器人的臉部與左手的盾牌是我希望呈現的部分，所以刻劃了較多細節。

機器人的臉部也和人類一樣重要，即使是配角也要仔細描繪。

細節也不能馬虎，例如盾牌上的螺絲也畫上線條。

遠方事物刻意畫得簡略一些，就能創造畫面的空間感。這裡也對近景做了一些模糊處理。

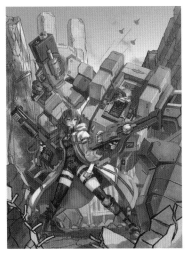

 飛機等遠物不用畫得太細，這樣才能體現畫面的遠近感。

① 表現質感

使用筆刷 —

套用材質的「大理石」，圖層混合模式選擇「覆蓋」，表現背景的質感。

② 加入陰影和高光

使用筆刷 油畫平筆

畫上陰影和高光，然後描繪建築物的細節和遠處升起的黑煙。

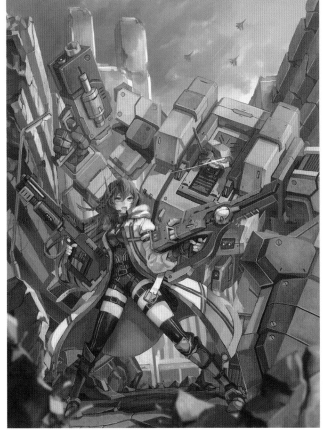

③ 模糊近景

使用筆刷 —

使用「模糊」濾鏡模糊前方的瓦礫，將目光焦點集中在主角身上。

進階小知識

仔細畫好再模糊

我在草稿階段就想好前方瓦礫畫完後要模糊。以前我會想：「反正最後都要模糊，大概畫一下就好」，但這麼做的後果就是質感不夠真實，所以我後來連最後要模糊處理的部分也會仔細畫好。

前方瓦礫先仔細畫好，再套用「模糊」濾鏡處理。

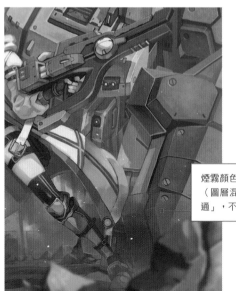

煙霧顏色為「#342e2a」（圖層混合模式選擇「普通」，不透明度100%）。

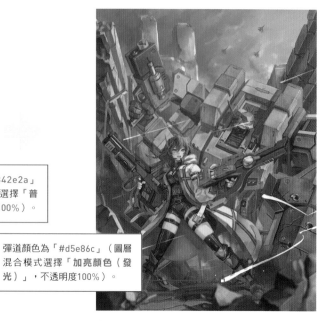

彈道顏色為「#d5e86c」（圖層混合模式選擇「加亮顏色（發光）」，不透明度100%）。

❶ 描繪煙硝與塵埃

(使用筆刷) 塵埃（Dust）、入道雲

為了表現空氣中的粉塵，我畫上一些煙霧和白點。這裡是用「入道雲」來畫煙，用「塵埃」來畫塵埃。

❷ 畫出彈道

(使用筆刷) 油畫平筆

描繪彈道和彈痕，表現戰場的氛圍。以光線表現彈道是畫戰鬥場景時常用的手法。

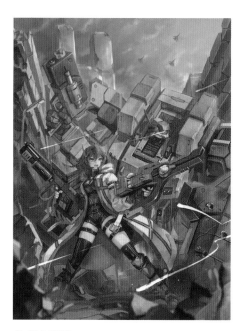

❸ 加入高光

(使用筆刷) 油畫平筆

觀察整體平衡，視情況添加陰影和高光。這裡我替女性人物和槍的邊角畫上高光，加強對比。

 進階小知識

利用高光加強對比

收尾階段，我會確認自己想呈現的焦點夠不夠顯眼。這張圖的主角是女性人物，觀察過後，我決定加強頭髮和槍械的存在感，於是添加高光，增強了對比。

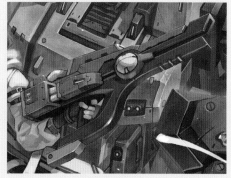

槍口附近也是添加高光的部分之一。

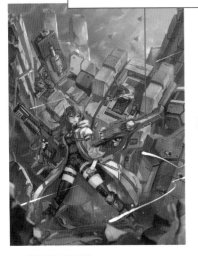

雷射槍身發光的顏色為「#53c042」（圖層混合模式選擇「加亮顏色（發光）」，不透明度100%）。

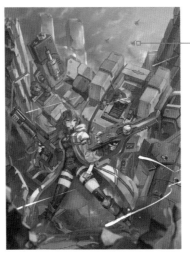

確認想要強調的部分夠不夠顯眼，以及不希望強調的部分會不會太搶眼。

④ 描繪物品細節 （使用筆刷） ─

仔細檢查物品的細節，並視情況補畫。這裡就補畫了雷射槍發出的光。

⑤ 微調整體細節 （使用筆刷） ─

再次檢視整體平衡，微調細節。這裡降低了女性人物服裝與槍械的彩度。

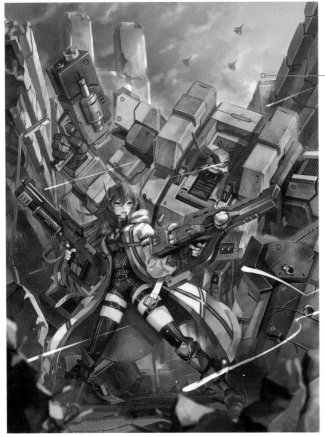

⑥ 調整整體色調 （使用筆刷） ─

最後再調整整體色調就完成了。這裡我用「色調曲線」工具加強了色彩對比。

這張插畫有很多細微的線條，因此這裡使用「色調曲線」統一加強對比度。

進階小知識

最後用色調曲線調整

最後調整色調的方法很多，而我通常會使用「色調曲線」，因為只要操作曲線就能調整色彩，比起用數值調整更直觀。

選擇「色調曲線」後，便會彈出調整明暗的視窗。

不同漫畫場景的電繪人物上色範例

濱海告白

厚塗法

ひぐれ以細膩的筆觸聞名，擅長繪製優美插畫。這張厚塗法插畫是使用SAI2繪製，畫出了學生在海邊告白的美麗情景。其中光線的表現是一大重點。

作品基本資訊

這張插畫清楚呈現出人物的情感。斜向構圖使人物能占據更多畫面。

制作環境

- 使用軟體　Windows8.1 64bit ／ Intel Corei5 ／ 8GB
- 電腦設備　SAI2

作品主題

酸酸甜甜的青春氛圍

這張插畫的主題是「告白」，特別強調小鹿亂撞、酸酸甜甜的青春氛圍。重點在於女生的表情與美貌。

草稿重點

替女生打上大量光線，集中目光

為了拉出畫面的空間感，我採用斜向構圖。畫面上雖然有兩個人物，但主要焦點仍是女生，所以我替女生打上較多光線，吸引觀看者的注意。

這是本插畫草稿簡單塗上預想色彩的模樣。我將光源設定在畫面左側。

創作者小檔案

ひぐれ

能吃能睡就是天大的幸福。最近對水彩風塗法產生興趣，正在研究中……。

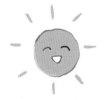

Pixiv
https://www.pixiv.net/users/7107305

SNS
X ／@ Hig_lley

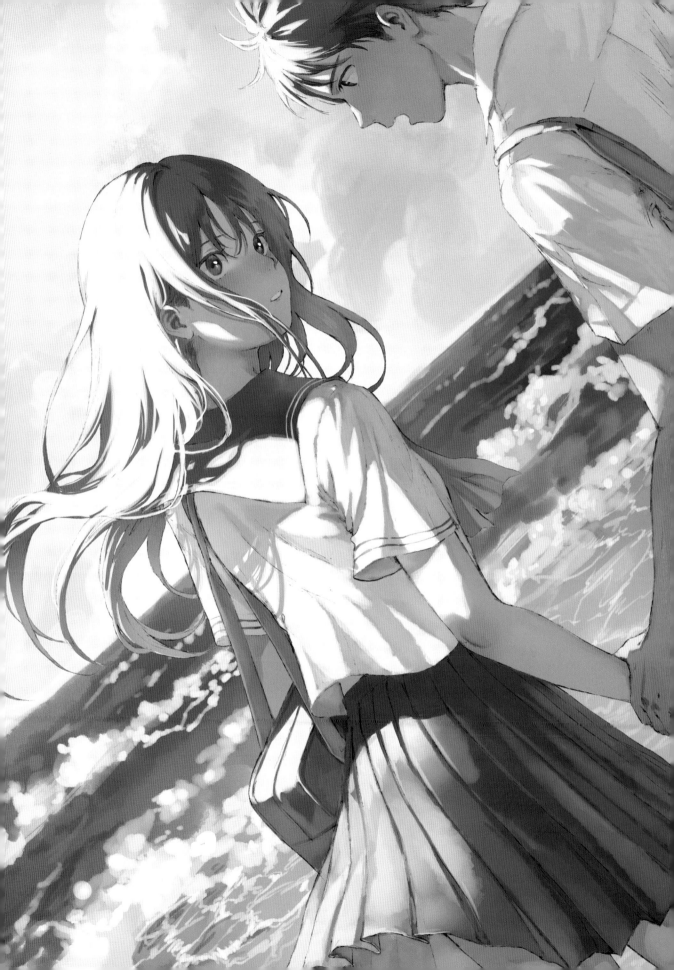

區分各部位的質感

仔細描繪頭髮、皮膚、布料各自的質感，尤其軟硬物之間的差異要確實畫出來。

女生的頭髮要畫得柔軟一些。

上色時留意光源

人物電繪的重點之一，就在於光亮的表現。這張圖的光源位於畫面左側。

書包、衣服也要注意光影表現。

使用筆刷 這張插畫主要使用的筆刷是萬能的「主水彩」。另外也使用了「鉛筆」、「噴槍」等等。

主要筆刷

主水彩

從人物到背景都能使用的全方位水彩筆刷，一支筆刷就能搞定主要線條與模糊效果。

次要筆刷

鉛筆（Pencil）

幾乎沒更動過初始設定，用於描繪鮮明的部分。

平筆少

上背景顏色時常用的筆刷。

噴槍（AirBrush）

幾乎沒更動過初始設定，主要會搭配覆蓋（overlay）和濾色（screen）等圖層混合模式調整色調。

漫畫筆（漫画筆）

描繪線稿和漫畫時常用的筆刷，具有毛刷感，可以表現在紙上作畫的質感。

上色順序

❶ 上底色
整體先大致上色，然後添加高光和陰影。
→詳見第152頁

❷ 畫皮膚
增添腮紅，畫上皮膚的高光。
→詳見第154頁

❸ 畫眼睛
眼睛是決定人物精緻度的關鍵，必須仔細描繪。
→詳見第155頁

❹ 畫頭髮
頭髮與眼睛一樣需要仔細描繪，表現柔順感。
→詳見第156頁

❺ 畫服裝
注意制服布料的質感，仔細描繪裙褶和條紋。
→詳見第157頁

❻ 畫配件
仔細描繪陰影和高光，但也要避免配件過度搶眼。
→詳見第158頁

❼ 調整人物細節
這張插畫是先畫女生，再畫男生，不過方法一樣。
→詳見第159頁

❽ 背景
人物畫好後，接著畫背景。
→詳見第160頁

❾ 整體微調
最後觀察整體平衡，視情況調整即完成。
→詳見第161頁

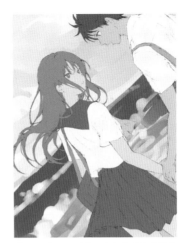

「❶ 上底色」的第一步是先塗上整體的底色

「❸ 畫眼睛」完成的模樣。畫出眼睛的光輝。

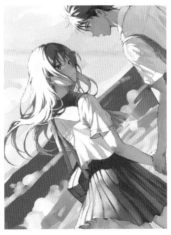

「 STEP 07 調整人物細節」完成的模樣。

圖層組合

圖層名稱	模式	不透明度
加筆	乘算	53%
修正	通常	100%
オーバーレイ	オーバーレイ	18%
	乘算	43%
目ハイライト	通常	100%
色	通常	100%
線畫	乘算	100%
奥行き	通常	34%
奥	スクリーン	62%
情報	通常	32%
男の子加筆	通常	100%
模様	通常	100%
肌影	通常	100%
光2	オーバーレイ	20%
光	スクリーン	100%
奥行き	スクリーン	35%
影	乘算	88%
色分け（べた塗…	通常	100%
下書き	通常	100%
人物ラフ	通常	100%
背景	通常	100%
なじませ	スクリーン	51%
微調整	通常	100%
乘算	オーバーレイ	70%
背景加筆	通常	100%
光	スクリーン	32%
影	乘算	100%
加筆	通常	100%
ラフ	通常	100%

ひぐれ的上色順序共分成9個步驟，以下從「底色」開始依序講解。

上底色

大致決定好人物、背景的顏色，替畫面上所有要素上色。這一步也會畫上光影。

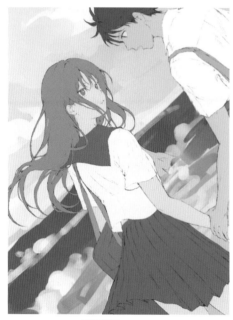

① **大致上色** 使用筆刷 鉛筆

使用固有色替草稿大致上色。

→ 固有色的解釋請見右下方

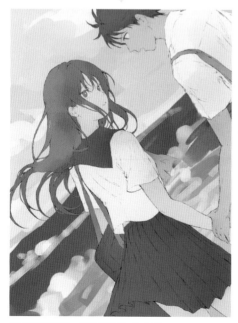

② **套用漸層** 使用筆刷 主水彩

使用比①的固有色再深一點的顏色，替每個部分添加漸層，增加色彩層次。

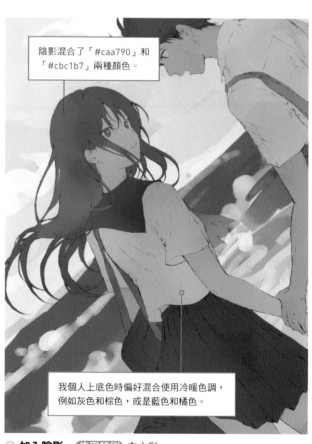

陰影混合了「#caa790」和「#cbc1b7」兩種顏色。

我個人上底色時偏好混合使用冷暖色調，例如灰色和棕色，或是藍色和橘色。

③ **加入陰影** 使用筆刷 主水彩

畫上陰影部分。這裡我的方法是新建圖層，以「色彩增值」（Multiply）的混合模式混合兩種棕色。

術語小辭典

「固有色」（local color）

自然物體本身的顏色，例如「蘋果的紅色」。插畫上也會將某些非自然物體但大家普遍認知的顏色稱為固有色，例如「襯衫的白色」。

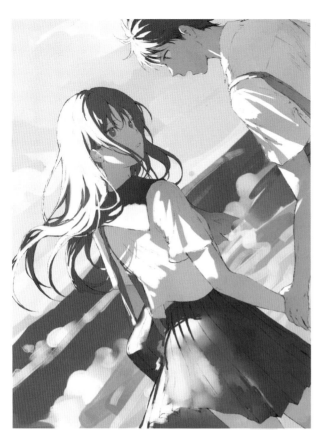

❹ 加入高光

使用筆刷 鉛筆

人物加上高光。到這裡就能大致確定整體光影的印象。由於我想表現出頭髮的飄逸感,所以髮絲和頭髮造成的陰影畫得稍微清晰一些。

上色小訣竅

陰影與高光的畫法

畫陰影和高光之前,務必先確定光源位置,比如這張圖的光源位於畫面左上方。此外,我也會根據「女學生制服裙厚實的布料」、「頭髮」、「皮膚」等物體的質感調整光的軟硬感。

❺ 讓高光周圍泛黃 **使用筆刷** 噴槍

高光周圍塗上一點黃色潤飾,可以減少突兀感,增添優美感。圖層混合模式大多使用「覆蓋」,至於女生背面的頭髮等被其他東西蓋住的部分,則使用圖層混合模式的「濾色」表現遠近差異。

→ 關於覆蓋、濾色的詳細說明請參考第20頁

圖層混合模式選擇「覆蓋」,以「#eec822」畫出高光周圍的光亮感。

圖層混合模式選擇「濾色」,以「#524c9f」畫出遠近感。

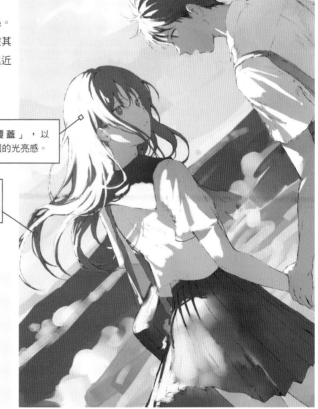

進階小知識

如何選擇圖層混合模式

畫陰影和底色時,我通常選擇「普通」或「色彩增值」,畫光或提亮顏色時較常用「濾色」。而想要讓整體色彩更華麗或色調更統一時,則使用「覆蓋」。

使用「**主水彩**」筆刷提高人物的精緻度，如添加腮紅、增加光線打在皮膚上的部分與陰影。

添加腮紅。

❶ 加上腮紅
(使用筆刷) 主水彩

想強調血色的部位（如眼睛周圍、鼻子、耳朵、手肘）畫上較鮮艷的色彩。

陰影顏色為「#9d8967」，陰影輪廓的顏色為「#976942」。

❷ 皮膚加上陰影
(使用筆刷) 主水彩

用較深的膚色描繪陰影，再用比陰影顏色稍亮的橙色勾勒陰影輪廓，這樣可以讓單調的色彩看起來更鮮豔。

高光顏色為「#d5ba9d」。

鼻子、眼頭、手臂和腳上較亮部分的顏色為「#d5ba9d」。

❸ 皮膚加上高光
(使用筆刷) 主水彩

用接近灰色的膚色在眼頭、鼻子、手臂和腳上描繪微微的高光，襯托臉部的立體感。

畫眼睛　　　眼睛是左右人物精緻度的重要要素。根據眼球的角度適當描繪瞳孔，就能畫出立體感。

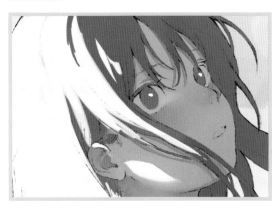

這個步驟要描繪人物的眼睛。上圖是本步驟開始前的狀態。

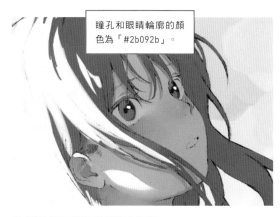

瞳孔和眼睛輪廓的顏色為「#2b092b」。

❶ 瞳孔與眼睛的輪廓塗上深色

(使用筆刷) 主水彩

配合眼球角度調整瞳孔位置，呈現眼睛的立體感。

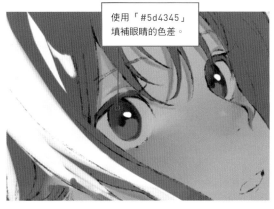

使用「#5d4345」填補眼睛的色差。

❷ 眼睛上半部補點顏色，減少突兀感

(使用筆刷) 主水彩

使用右上❶的顏色與底色的中間色，填補色彩間的落差。

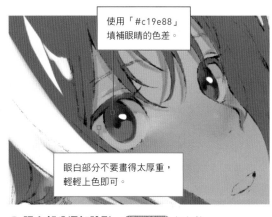

使用「#c19e88」填補眼睛的色差。

眼白部分不要畫得太厚重，輕輕上色即可。

❸ 眼白部分添加陰影 (使用筆刷) 主水彩

眼白部分塗上淺棕色系的陰影，接著再用稍微深一點的顏色輕輕勾勒出陰影輪廓。

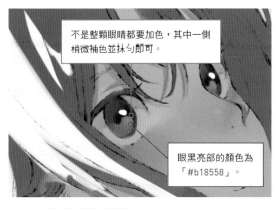

不是整顆眼睛都要加色，其中一側稍微補色並抹勻即可。

眼黑亮部的顏色為「#b18558」。

❹ 眼黑也添加稍亮的顏色

(使用筆刷) 主水彩

眼黑的亮部再補上一點亮棕色。

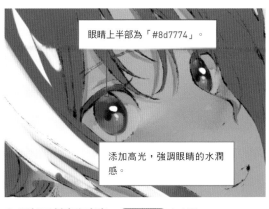

眼睛上半部為「#8d7774」。

添加高光，強調眼睛的水潤感。

❺ 添加反射光和高光 (使用筆刷) 主水彩

眼睛上半部用接近灰色的棕色畫上反射光，可以大大增加眼睛的透明感。

畫頭髮

頭髮也是重要的元素之一，必須細心上色。注意光源位置和髮流，並使用比頭髮底色彩度還低的各種色彩。

這個步驟要描繪人物的頭髮。上圖是本步驟開始前的狀態。

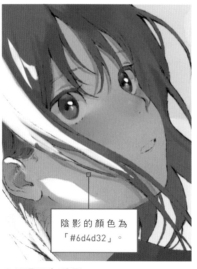

陰影的顏色為「#6d4d32」。

❶ 頭髮添加陰影

（使用筆刷）主水彩

使用比頭髮底色深一些的顏色，並留意光源位置，增加陰影。

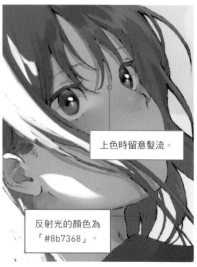

上色時留意髮流。

反射光的顏色為「#8b7368」。

❷ 添加反射光

（使用筆刷）主水彩

使用比頭髮底色亮一點的顏色描繪頭髮的反射光。低彩度的顏色更能表現頭髮的光澤。

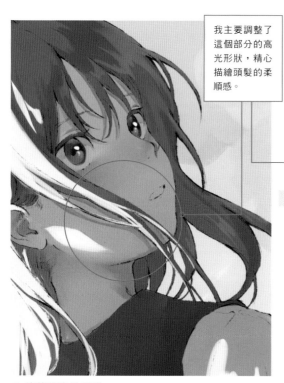

我主要調整了這個部分的高光形狀，精心描繪頭髮的柔順感。

❸ 修飾高光的形狀

（使用筆刷）鉛筆

吸取「 STEP01 之❹」（第153頁）的高光顏色，用「鉛筆」修飾頭髮高光的形狀，增加層次，例如從大把髮束中分出一些細髮。

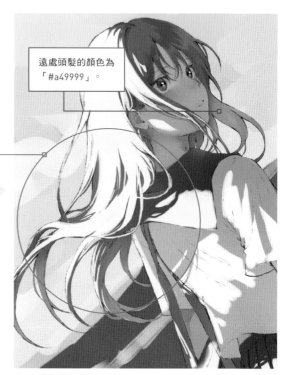

遠處頭髮的顏色為「#a49999」。

❹ 用背景色營造遠近感

（使用筆刷）噴槍

離畫面較遠的頭髮使用與背景顏色相近的灰色，營造遠近感。筆刷使用「噴槍」，並且視情況模糊。

服裝陰影的畫法能表現出襯衫或裙子的材質差異。也要仔細描繪裙褶和袖子的條紋等細節。

衣服陰影的顏色為「#a39074」。

這個步驟要描繪人物的服裝。上圖是本步驟開始前的狀態。

裙子陰影的顏色為「#3b3f53」。

① 襯衫加入陰影

使用筆刷 主水彩

使用比服裝底色暗一些的顏色，畫上襯衫的陰影。中間色的部分使用吸管工具吸取、調整。

② 裙子加入陰影

使用筆刷 主水彩

裙子添加藍色陰影。注意裙褶和臀部的形狀，但也不要畫得太刻意。

注意衣裙材質，襯衫質感輕薄，裙子則較厚實。

根據整體平衡適度添加反射光，可以增加立體感和厚實感。

條紋的模樣應符合衣裝的皺褶。

③ 修飾高光並添加反射光

使用筆刷 主水彩

吸取「 STEP 01 之⑤」（第153頁）的高光顏色，調整此處的高光形狀。然後根據需要，使用比上方②的陰影色再偏灰一點的顏色，於服裝各處添加反射光。

④ 調整細節

使用筆刷 主水彩

用吸管工具吸取背景色，修飾裙子過於搶眼的部分，並添加蝴蝶結的陰影和袖子的條紋。條紋必須沿著服裝的皺褶繪製。

女生的書包也要調整陰影和高光，但不必像人物一樣畫得那麼仔細，以免變得太搶眼。

❶ 修飾光的形狀

使用筆刷 鉛筆

修飾書包高光的形狀。背帶部分也添加簡單的陰影。

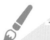 上色小訣竅

配角不能比主角更醒目

人物的配件也是構成插畫世界觀的重要元素。但如果顏色、細節畫得太精緻，觀眾的目光可能會分散到配件上，反而忽略原本想強調的部分。因此畫配角時要提醒自己，不要像畫主角時一樣仔細。

雖然配件也要好好畫，但不能太引人注目。

反射光顏色為「#61646a」。

❷ 添加反射光

使用筆刷 主水彩

畫上反射光。但我不希望書包太引人注目，想呈現它藏在人物後面的感覺。

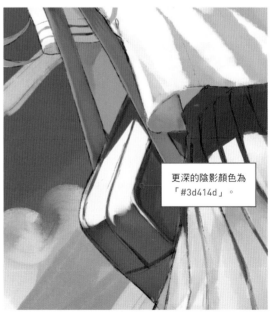

更深的陰影顏色為「#3d414d」。

❸ 添加陰影

使用筆刷 主水彩

書包陰影的部分使用比周圍更深的顏色，並且避免畫得太搶眼。

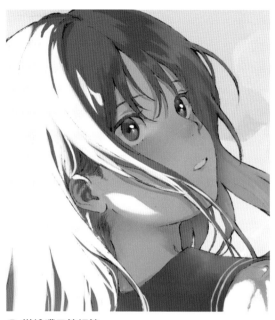

❶ 描繪嘴巴等細節

(使用筆刷) 主水彩

描繪嘴巴、眉毛、耳朵等臉部細節。這樣女性人物就算完成了。

 上色小訣竅

確認整體平衡

STEP07 是人物上色的最後一步。接著畫背景之前，要再次檢查人物的上色狀況，確認整體色彩平衡與是否有遺漏的部分，然後視情況稍作調整。

我用橙色勾勒高光的輪廓。

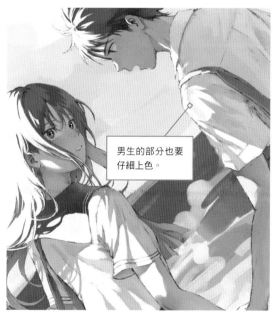

男生的部分也要仔細上色。

❷ 畫男性人物

(使用筆刷) 主水彩等

男生的畫法比照前述介紹的女生畫法。

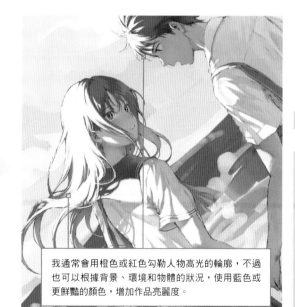

我通常會用橙色或紅色勾勒人物高光的輪廓，不過也可以根據背景、環境和物體的狀況，使用藍色或更鮮豔的顏色，增加作品亮麗度。

❸ 用橙色勾勒高光輪廓

(使用筆刷) 主水彩

參照「 STEP01 之❷」（第152頁）的方式，用橙色勾勒人物身上的高光。

這個步驟要描繪天空、雲、海洋和波浪等背景部分。這張插畫在草稿階段還沒畫上海浪，是上色階段才添加的。

STEP8 主要是畫背景，還有最後微調（加工）。上圖是本步驟開始前的狀態。

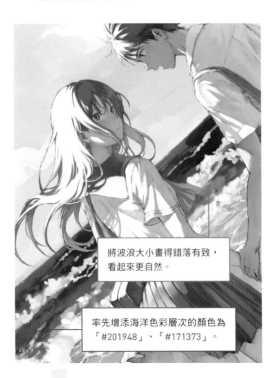

將波浪大小畫得錯落有致，看起來更自然。

率先增添海洋色彩層次的顏色為「#201948」、「#171373」。

❶ 畫海

（使用筆刷）鉛筆、平筆少、主水彩

使用比底色彩度更高、亮度更低的顏色增加海洋的色彩層次。這張圖的背景基本上都沒有事先畫線稿，而是直接在草稿上層層堆疊顏色。接著用白色畫上大浪花，並使用吸管工具多次吸取浪花與海洋混在一起的顏色，將前景部分畫得更白，遠方則增添水藍色的色調。最後再添加細小的浪花。而除了水深處的大浪外，也要描繪淺灘處的小浪花。

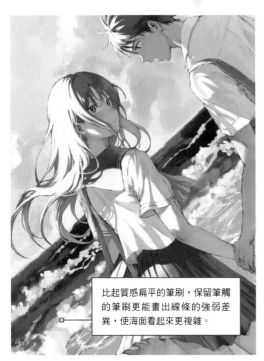

比起質感扁平的筆刷，保留筆觸的筆刷更能畫出線條的強弱差異，使海面看起來更複雜。

❷ 畫天空

（使用筆刷）主水彩、平筆少

從檢色器中隨意選擇黃色、綠色、水藍，搭配筆刷描繪出自然的天空顏色。

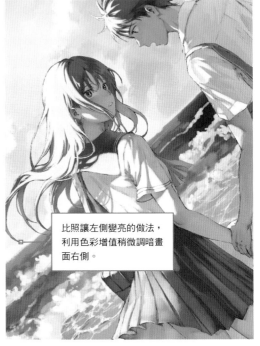

比照讓左側變亮的做法，利用色彩增值稍微調暗畫面右側。

❸ 表現光線

（使用筆刷）噴槍

建立新圖層，於光源所在的畫面左側添加亮橙色的柔和光輝。圖層混合模式選擇「濾色」，不透明度約35%。

整體微調

背景畫完後，整張圖檢查一遍。使用圖層混合模式的「覆蓋」調整出更貼近原先預期的色調。

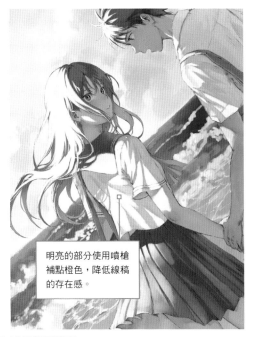

明亮的部分使用噴槍補點橙色，降低線稿的存在感。

❶ 改變線稿顏色

(使用筆刷) 噴槍

建立新圖層，剪裁線稿的部分，改變線稿的顏色。

圖層混合模式選擇「覆蓋」，不透明度先設定為100％，再慢慢調整。

❷ 用覆蓋調整色調　(使用筆刷) —

圖層混合模式選擇「覆蓋」，將左下角的圖片疊上插畫，調整整體色調。

進階小知識

用覆蓋調整色調

全數上色完成後觀察整體色彩平衡，視情況建立新圖層，利用圖層混合模式調整出接近自己理想中的色調。以這張插畫為例，我用了一張「覆蓋」的圖層來調整色調，這個模式可以同時發揮「色彩增值」與「濾色」的效果。

我用左圖調整了插畫整體的色調，同時增加高光亮度。

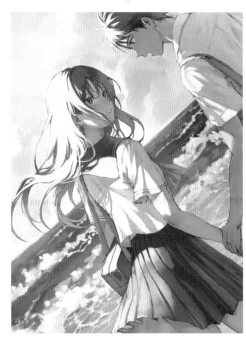

❸ 增加頭髮細節

(使用筆刷) 鉛筆

增加細小毛髮時可以用「鉛筆」描繪清楚的輪廓。最後再微調細節就大功告成了！

馴龍冒險者

厚塗法

以厚塗法精彩描繪奇幻世界的人氣生物──龍。百舌まめも運用軟體「素材」和「濾鏡」功能的方法值得好好參考。

作品基本資訊

一幅以「冒險」為主題，充滿動感的插畫。描繪「龍騎士」這種無法以照片呈現的奇幻世界震撼力。

制作環境

電腦設備 Windows 8.1 64bit／Intel Core i7／8GB
使用軟體 CLIP STUDIO PAINT EX

作品主題

激發觀看者冒險情懷的插畫

這張插畫的主題是「冒險」，描繪「奇幻元素無所不在」的世界，有一名打扮現代的青年騎著龍涉水，身後還有一座天空之城⋯⋯構圖與上色方面都追求呈現出動感與雀躍，希望激起觀看者啟程冒險的心情。

草稿重點

由下而上、張力十足的構圖

我想畫出一張充滿魄力的插畫，所以加強構圖底部的張力，試圖激起觀看者的情緒。最後畫出一頭龍身子前傾，彷彿朝著我們跑過來的模樣。我覺得這樣的構圖很酷，很有龍的味道；將龍的臉部拉近還能創造畫面的遠近感。

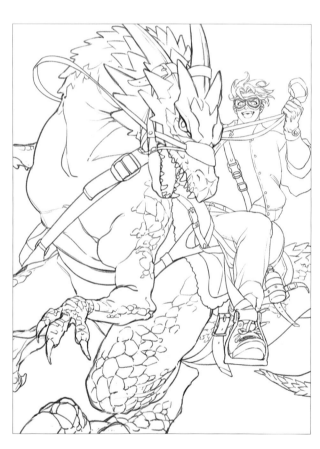

清稿前的草稿模樣。草稿階段就能看出構圖的張力十足。

創作者小檔案

百舌まめも

「擅長描繪肌肉與人體、動物和獸人。除了插畫，也熱愛描繪青春、動物、可愛到極點的漫畫。」

Pixiv https://www.pixiv.net/users/34680551
SNS X／@mozumamemo

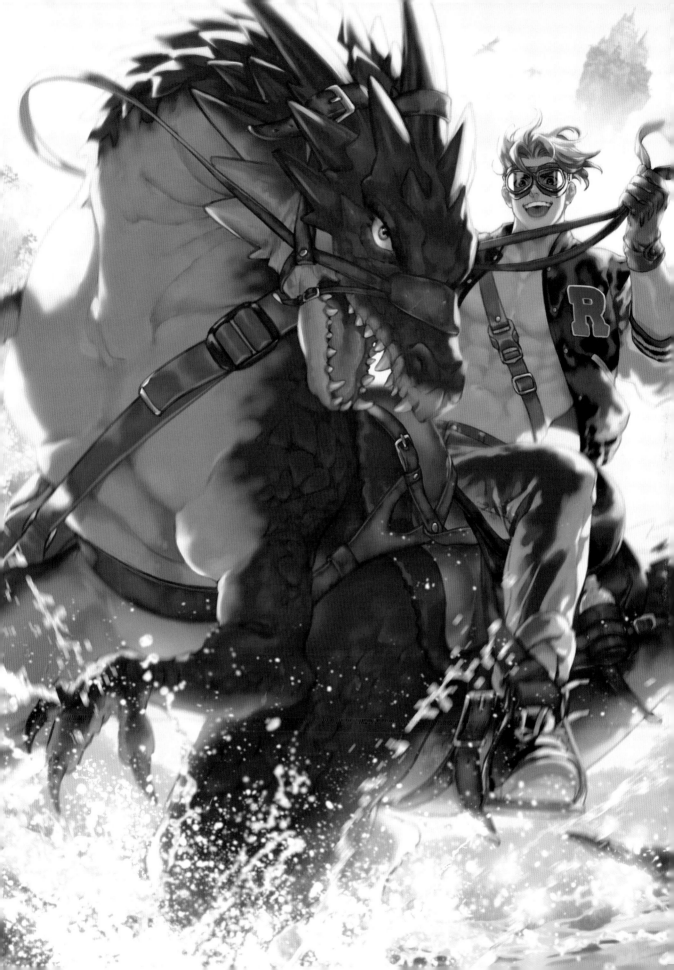

重點① 龍要畫成帥氣的紅色

一開始就決定龍要畫成紅色。考量到背景為冷色調，龍的顏色要用暖色系才能凸顯存在感。不過最重要的理由還是「紅色的龍酷斃了」！

重點② 淡黃色邊緣

呈現逆光下氣勢十足的氛圍。人物的邊緣（edge／此處指人物與背景的分界）塗上淡淡的黃色，表現太陽的溫暖與柔和的陽光。

重點③ 用「模糊」表現動感

使用濾鏡功能的「模糊」柔化某些部分，表現躍動感。

→詳見第175頁

使用筆刷 百舌まめも的插畫特色是根據用途靈活使用各種筆刷。除了以下介紹的筆刷外，還使用了繪製水面動態的「WAVE水A2色暈染」。

主要筆刷

◇重ね/なじませ

重疊／溶合

我主要用來上色的筆刷，可以根據筆壓調整顏色濃淡與混色程度，輕易混出漂亮的顏色。

次要筆刷

デッサン鉛筆

素描鉛筆

用來畫線稿。我喜歡這種鉛筆質感的筆觸。

草原ベース

草原基底

可以迅速描繪草原。改變顏色重複塗抹還能增加層次。

茂み1

樹叢1

便於繪製連綿的樹木與草叢，一瞬間就能畫完。

水飛沫リボン大 1

水飛沫緞帶大

能輕易畫出飛濺的水花。這組筆刷還實的水花。

水彩入道雲

水彩入道雲

用來畫背景的雲。以藍天為背景時，使用白色或灰色可以描繪出很有立體感的雲。

上完底色後，百舌まめも會先畫背景，再畫人物。

上色順序

❶ 上底色

所有部分使用接近想像中成品的顏色大致上色。

→ 詳見第166頁

❷ 畫背景

描繪樹木、雲朵、飄浮在天上的城堡等草稿中沒有的背景要素。

→ 詳見第167頁

❸ 畫人物的皮膚

替龍騎士的皮膚上色，仔細描繪逆光的效果。

→ 詳見第168頁

❹ 畫服裝

接著畫人物的服裝，此處也描繪了上衣的刺繡胸章與袖口的條紋等細節。

→ 詳見第169頁

❺ 畫配件

配件也要好好描繪，這裡介紹了鞍具和繩的畫法。

→ 詳見第170頁

❻ 畫龍

龍占據了畫面的絕大部分，是插圖中非常重要的存在，所以鱗片、眼睛都要仔細描繪。

→ 詳見第171頁

❼ 描繪水花

水花看似複雜，但其實只要利用「素材筆刷」就能快速畫出漂亮的效果。

→ 詳見第174頁

❽ 調整色調

「增添閃爍的光芒」、「模糊水花」，提高插畫精緻度。最後再調整整體色調即完成。

→ 詳見第175頁

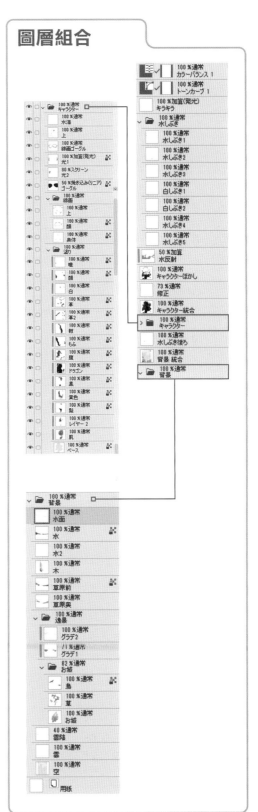

圖層組合

「❼描繪水花」的用色盡可能鮮豔一些，表現出動感十足的畫面。

各步驟重點

龍在插畫中的重要性，比起人物有過之而無不及。尤其龍鱗的部分要仔細描繪。

上底色

替龍和人物上色。這裡只需「大致」上色即可，之後還會慢慢調整顏色與細節。

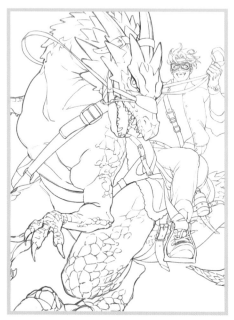

上底色之前的模樣。本步驟從這個狀態開始上色。

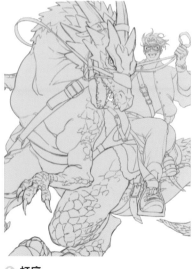

① 打底
使用筆刷 重疊／溶合

先替角色部分打底，目的是區分角色和背景。這裡使用了沉穩的水藍色。

上色小訣竅
打底

打底只是為了後續上色時使用「剪裁」（第21頁），因此用什麼顏色都無所謂。這張圖的線稿是用鉛筆畫的，所以我也在線稿底下上色。

不同顏色或部位分成不同的底色圖層，並各自畫上鮮明的顏色，清楚區分邊界。

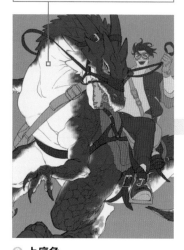

② 上底色
使用筆刷 重疊／溶合

龍和騎士大致上色。

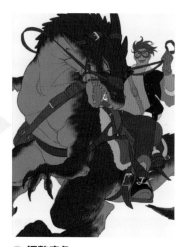

③ 調整底色
使用筆刷 重疊／溶合

想像最後呈現的色調，調整底色。由於我希望表現逆光，所以將色調稍微調暗了一點。

上色小訣竅
龍腹部的顏色分界

為了畫好龍表皮那層鎧甲般堅硬的紅色鱗片與柔軟黃色腹部之間的分界，我參考了鱷魚和蜥蜴等動物的表皮質感。

畫背景　　上完底色後，先畫背景。這個步驟不只要上色，還要畫上樹木、雲朵等草稿沒有的細節。

水面不要畫成水平的樣子，而是模擬魚眼鏡頭效果，畫成彎曲狀。

水的淺色部分為「#029fc3」，深色部分為「#11404c」。

遠方草原的顏色為「#6fa998」。

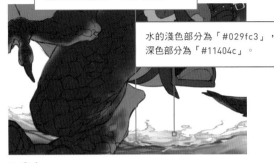

① 畫水
使用筆刷 WAVE水A2色暈染、重疊／溶合
根據整體平衡決定水面高度，使用「重疊／溶合」拉出水平面。水中則要使用比水面更深的顏色。

② 加上草原
使用筆刷 草原基底
水面附近畫上草原，提高背景的精緻度。為了突顯主要角色和水，草原與整個背景的色調都很淺。

加上一座天空之城可以突顯奇幻要素。

③ 加上樹木和雲
使用筆刷 樹叢、水彩入道雲
為表現充滿綠意的世界觀，畫上樹木和雲。雲也有助於營造畫面的遠近感和真實感。

④ 加上天空之城
使用筆刷 重疊／溶合
畫上飄在空中的城堡。我畫成城堡蓋在峭壁上的樣子，並套用藍色調漸層調整色調。

原本的背景感覺太空，所以加上幾隻鳥。

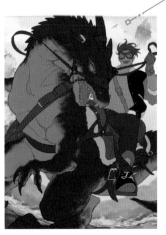

⑤ 完成背景
使用筆刷 重疊／溶合等
背景上色完成後，根據整體平衡進行必要的調整。這裡多畫了幾隻鳥影，也調整了天空之城的位置。

進階小知識
精挑細選的背景元素

這張插畫除了天空之城外，原本還畫了一座城池，但我怕會削弱前景角色（龍和人類）的吸引力，同時也希望表現畫面的遠近感，最後認為背景還是低調一點比較好，因此決定拿掉城池，避免干擾到畫面的表現重點。

皮膚亮部的顏色為「#cb6143」。

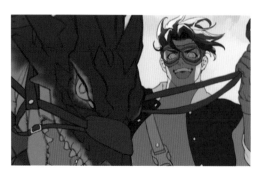

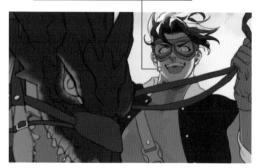

❶ 頭髮與皮膚的輪廓加上高光

使用筆刷　重疊／溶合

人物的皮膚和頭髮等輪廓加上高光。上色時要注意逆光的模樣，並拿捏好整體色彩平衡。

❷ 皮膚補上亮色

使用筆刷　重疊／溶合

皮膚補上一些亮色，增加膚色的層次，同時皮膚看起來也會更生動。

皮膚亮部的顏色為「#553b33」。

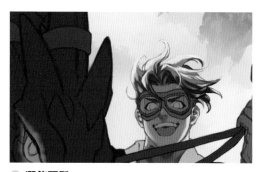

❸ 加入陰影

使用筆刷　重疊／溶合

皮膚加入陰影，表現立體感。上色時要注意身體的凹凸曲線，尤其要慎選「深色旁邊用的顏色」。

❹ 潤飾頭髮

使用筆刷　重疊／溶合

頭髮上再添加其他顏色潤飾。這裡考慮到光線的狀態，將部分草稿線條改成藍色調。

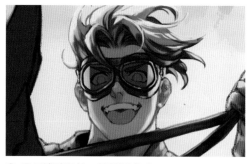

❺ 耳朵補點紅色，表現透光感

使用筆刷　重疊／溶合

耳朵補上一點紅色，表現「次表面散射」的效果。這樣耳朵的質感會更逼真。

 術語小辭典

「次表面散射」
（subsurface scattering）

光線穿過半透明物體表面，於內部散射後再從表面射出的現象。人的皮膚就是一項簡單的例子，例如用手遮陽時，手的某些部分（特別是較薄的部分）會透出紅色。這種現象就是「次表面散射」。

畫衣服時，和皮膚一樣要注意高光和陰影的表現。此外，護目鏡的反光也是用了不同的圖層混合模式來表現。

上衣的底色為「#080707」，加上「#444951」的高光。

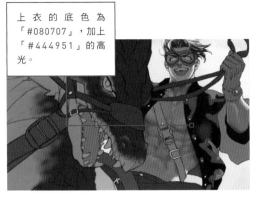

胸章的「R」代表了騎士（Rider）。

① 上衣加入高光

(使用筆刷) 重疊／溶合

我設想人物上衣的布料偏厚，所以上色時留意皺褶的凹凸，隆起部分加入亮色的高光。

② 畫上胸章，完成上衣

(使用筆刷) 重疊／溶合

畫上胸章。同時處理其他細節的顏色，例如前面的鈕扣、領口、袖子的條紋等等。

③ 畫褲子與其他衣物

(使用筆刷) 重疊／溶合

接著畫褲子、手套和運動鞋等其他服裝，必須特別注意高光與陰影的表現。

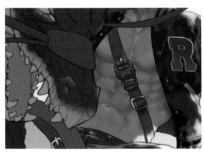

④ 畫腰帶

(使用筆刷) 重疊／溶合

胸前的斜背帶也是要仔細描繪的物件之一，要畫出扣環的弧度等立體感。

鏡片使用深紫色，圖層混合模式選擇「線性加深」，不透明度50%。左右兩側的反光使用「相加（發光）」加入淡黃色與「濾色」（不透明度80%）加入綠色混合而成。

進階小知識

配件種類自由發揮

人物身穿棒球外套，頭戴護目鏡，腳穿運動鞋，還帶著瓶裝水，感覺好像不太符合奇幻世界的氛圍，但這部分我是發揮發揮想像力，想畫什麼就畫什麼。我就是喜歡這種「什麼東西都很奇幻」的世界觀。

⑤ 護目鏡加入反光

(使用筆刷) 重疊／溶合

護目鏡同樣要仔細描繪。添加反光可以提高精緻度。

寶特瓶用白色系表現透明感。

畫配件

韁繩的材質設定為皮革。而皮革製品用久了會出現一種獨特的「韻味」，所以上色時也要充分表現出這種「韻味」。

畫鞍具

鞍具上色

(使用筆刷) 重疊／溶合

畫鞍具時要表現硬挺的質感，重點在於分別使用較亮的顏色與較暗的顏色繪製高光和陰影。

鞍具高光的顏色為「#564441」，陰影的顏色為「#1a1210」。

畫韁繩

下方韁繩的顏色為「#2b0f0e」。

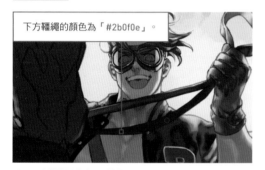

① 下方韁繩塗上深棕色

(使用筆刷) 重疊／溶合

這裡以韁繩為例，示範如何描繪配件的質感（韁繩設定上為皮革製品）。首先塗上底色，再疊上皮革般的深棕色。

下方韁繩的亮部顏色為「#833016」。

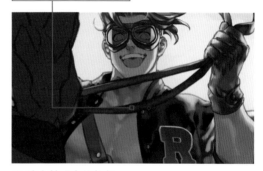

② 塗上較明亮的顏色

(使用筆刷) 重疊／溶合

韁繩的底部（較亮的部分）塗上稍亮的棕色。為了增添陳舊感，刻意保留部分深棕色，營造色彩不均勻的效果。

反光的顏色為「#3a221f」。

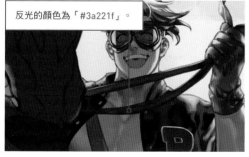

③ 加入灰色調

(使用筆刷) 重疊／溶合

韁繩反光和較厚的部分塗上灰色系的顏色，質感會更逼真。

 術語小辭典

增加磨損的痕跡

棕色韁繩畫好後，再加上亮橙色的高光。另外，皮革是很容易磨損的材質，所以可以用較深的顏色在某些部位畫出磨損部位大致的形狀，一旁再添加明亮的線條，加強磨損表現的細節。

先整個上色，再分別按鱗片、腹部等各個局部的質感，選擇合適的顏色調整色彩。眼睛等細節也要仔細描繪。

整體上色

① 描繪亮面

（使用筆刷）重疊／溶合

首先大致畫上光線照亮的部分。這裡先畫大片一點，之後再調整。

② 塗上深色

（使用筆刷）重疊／溶合

鱗片上想要加深的部分再補一些顏色。

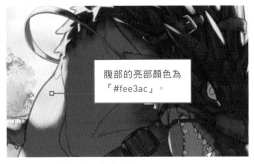

> 腹部的亮部顏色為「#fee3ac」。

③ 描繪側腹部的白色部分

（使用筆刷）重疊／溶合

描繪龍側腹的白色部分。考量光照狀況，清楚區分明暗。

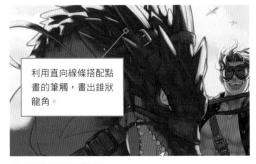

> 利用直向線條搭配點畫的筆觸，畫出錐狀龍角。

④ 描繪臉部和背部

（使用筆刷）重疊／溶合

描繪眼睛周圍的鱗片紋路，臉部和背部也仔細上色。

⑤ 描繪腹部和前肢

（使用筆刷）重疊／溶合

最後再畫腹部和前肢等部分。前肢外側塗上深色，表現弧度。

> 深紅色的部分為「#1d0d09」。

⑥ 塗上深色並抹勻

（使用筆刷）重疊／溶合

龍通常給人一種肌肉隆隆的形象，為了表現這種特色、突顯立體感，我塗上深紅色，並與周圍較亮的顏色混合均勻

部分鱗片的顏色為「#5f0e01」。

① 塗上亮紅色

使用筆刷 重疊／溶合

從左肩周圍的鱗片開始，先上明亮的紅色。

部分鱗片的顏色為「#230b0a」。

② 塗上暗紅色

使用筆刷 重疊／溶合

以暗紅色描繪陰影，表現身體表面的凹凸質感。

這個階段，每片鱗片的表面還像圍棋子一樣是凸的。

③ 描繪腳部的鱗片

使用筆刷 重疊／溶合

左大腿附近鱗片的上色順序比照左肩周圍鱗片：「亮紅色→暗紅色」。

部分鱗片的顏色為「#3c0d07」。

這裡補上陰影。

④ 再補一點暗紅色

使用筆刷 重疊／溶合

再用暗紅色描繪每片鱗片表面凹下去的模樣。

⑤ 強調每片鱗片的邊緣

使用筆刷 重疊／溶合

鱗片邊緣畫上深紅色，讓原本看似鼓起來的鱗片表面呈現微凹模樣。

上色小訣竅

表現水面反光

龍的腹部加上水面的反光。做法是建立一張新圖層，塗上藍色系的顏色（「#0380a7」），並將圖層不透明度設為50%（圖層混合模式選擇「相加」）。

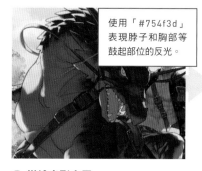

使用「#754f3d」表現脖子和胸部等鼓起部位的反光。

① 描繪光影交界

使用筆刷 重疊／溶合

亮面與陰影的交界處塗上橙色。

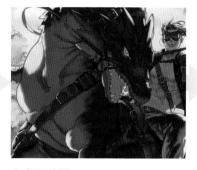

② 加入陰影

使用筆刷 重疊／溶合

凹處和皮膚重疊的地方畫上陰影。

使用「#635b63」表現立體的部位。

③ 將整體顏色混合均勻

使用筆刷 重疊／溶合

檢查整體平衡，將顏色抹勻。使用灰色系顏色可以表現出自然的立體感。

調整草稿線條

 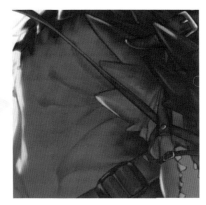

塗蓋掉多餘線條

(使用筆刷) 重疊／溶合

紅色圈圈處的草稿線條感覺太突兀，所以這裡用周圍的顏色塗蓋，修飾成更自然的模樣。

描繪嘴巴內部

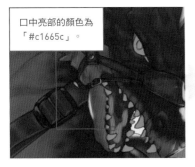

口中亮部的顏色為「#c1665c」。

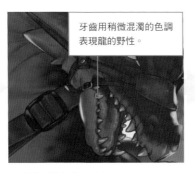

牙齒用稍微混濁的色調表現龍的野性。

① 塗上明亮的紅色系

(使用筆刷) 重疊／溶合

龍的舌頭塗上明亮的紅色系。之後再與周圍的顏色混合均勻。

② 仔細描繪嘴巴內部

(使用筆刷) 重疊／溶合

仔細描繪嘴巴內部，例如舌頭濕潤的模樣，也替牙齒畫上高光、潤飾牙齦的部分。

③ 改變舌頭的色調

(使用筆刷) 重疊／溶合

根據自己對龍的想像，改變舌頭的色調。這裡我選擇了紫色系的顏色。

描繪眼睛

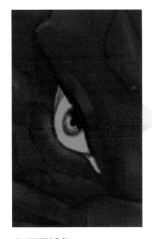

眼黑中也添加水藍色系的光芒。

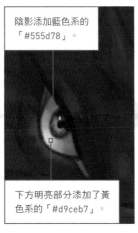

陰影添加藍色系的「#555d78」。

下方明亮部分添加了黃色系的「#d9ceb7」。

① 眼黑補色

(使用筆刷) 重疊／溶合

模糊眼黑的輪廓，周圍用深色圈住。然後添加綠色系等顏色。

② 眼白補色

(使用筆刷) 重疊／溶合

眼白調暗，下半部塗上明亮的灰色系顏色。

③ 添加不同的顏色

(使用筆刷) 重疊／溶合

添加紅色系色彩，表現血管。然後陰影處添加些許藍色並抹勻。

④ 描繪眼睛的光輝

(使用筆刷) 重疊／溶合

讓草稿線條融入周圍，添加明亮的顏色，表現眼中閃爍的光芒。

靈活運用各種「素材」的筆刷，就能迅速畫出漂亮的水花。使用主色搭配副色共兩種顏色也是描繪水花時的重點之一。

水花的深色部分為「#4782da」，淡色部分為「#cbeefb」。

① 描繪濺起的水花

使用筆刷 水飛沫緞帶

描繪從腳底濺起，向外飛散的水花。配合使用筆刷的特性，柔軟運筆，表現水珠彈開的感覺。

 ## 上色小訣竅

善用筆刷

靈活運用各種「素材」的筆刷，就能輕鬆繪製高品質的插畫。本次範例也使用了很多種筆刷，只要妥善組合便能輕易描繪各式各樣的水花。像這樣利用方便的工具，人物電繪也會更有趣。

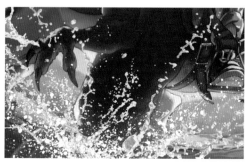

② 描繪細小水滴

使用筆刷 萬用類比白飛沫（何にでも使えるアナログ白しぶき）

以顏料散開的感覺描繪白色的細小水花。

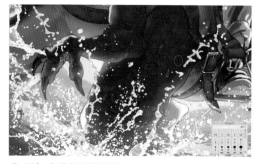

③ 增加水滴並調整色調

使用筆刷 輕鬆體液筆刷（楽ちん体液ブラシ）

再添加一些水滴，然後使用「色彩平衡」、「色調曲線」等工具調整整體色調。

 ## 進階小知識

描繪飛濺水花的訣竅

描繪飛濺的水花時，使用一主一副兩種顏色，呈現的效果會更好。像這張插畫是用深藍色和淺藍色，再搭配白色，色調上畫得比正常鮮艷一點。還可以更改圖層混合模式、改變色彩，表現透明感，畫出更擬真的水花。另外，雖然利用上述筆刷就能輕易畫出水花，但想要畫出更生動的表現，不妨抱著玩樂的心情隨意揮筆。

整體上完顏色後，確認有無遺漏或顏色不均勻的地方。我在這個階段增加了水花的閃爍感，也模糊了某些部分，最後再調整整體色調。

圖層混合模式選擇「相加（發光）」。

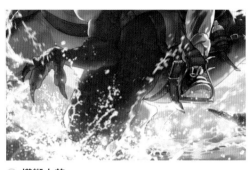

❶ 增添閃爍感

(使用筆刷) 閃爍粒子筆刷（きらきら粒子ペン）

為了美化水面周圍，我開了一張新圖層，使用「閃爍粒子筆刷」描繪閃爍的光輝。

❷ 模糊水花

(使用筆刷) —

使用模糊濾鏡柔化水花。這裡我用了「移動模糊」表現動感。

❹ 潤飾

(使用筆刷) 重疊／溶合等

下圖斜線部分是加上「晃動」效果的區域。最後再稍作修正、調整色調就完成了。

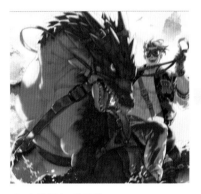

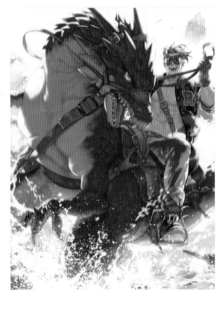

❸ 人物增加「晃動」

(使用筆刷) —

為了增加動感，我對龍和人物的某部分加上「晃動」效果。

上色小訣竅

利用模糊效果表現動感的方法

部分圖像經過模糊就能表現出動感，而這張圖採用的方法如下：

❶ 準備一個合併的角色圖層A，與其複製圖層B（圖層B放在圖層A底下）。對整張圖層A套用模糊濾鏡的「高斯模糊」。

❷ 使用「橡皮擦（柔軟）」擦除人物臉部等想要清晰呈現的部分，和不希望模糊的部分；依遠近感調整擦拭程度，並避免擦除部分與「模糊」部分的邊界太銳利，以免看起來不自然。

❸ 同樣使用「橡皮擦」擦除圖層B物件的邊緣，以免邊界太銳利而顯得不自然。

進階小知識

畫出龍的猛勁

龍就是要畫得帥一點，所以我配色上選擇亮眼的紅色系顏色，角和鱗片的色彩也畫得較清晰，表現堅硬、強韌的質感。頸部和腹部則採用比較柔和的畫法，表現體表平滑的質感。此外，我也稍微降低了色彩的明度，呈現逆光的感覺，營造出更加雄偉、野性的氛圍。

享受閱讀的午後時光

水彩風塗法

猶如洋娃娃的美麗人物大大佔據畫面中央，洋裝與帽子也精巧無比。這張插畫的作畫重點，在於巧妙運用圖層。

作品基本資訊

背景設定在19世紀的歐洲，人物的洋裝與帽子都很有特色。草稿與上色階段都要精心描繪當代有如藝術品的服裝。

制作環境

電腦設備 Windows10 home 64bit ／ Intel Corei7 ／ 16GB

使用軟體 CLIP STUDIO PAINT

作品主題

充滿時代感的洋裝

插畫背景設定在19世紀前半（約1830年）的歐洲，季節正從寒冬轉向暖春，一名女性穿著當時常見的裙裝，打開面向庭院的窗戶，坐下來靜靜地看書。

草稿重點

畫好主角的細節

人物身上的洋裝可謂畫面上最重要的部分，因此構圖也是以洋裝為中心安排。

人物是我草稿階段畫得最仔細的部分，人物的座椅我也畫得比較仔細。至於背景只是用來衡量人物位置和大小的參考基準，所以畫得比較簡略。

細分圖層

除了主角臉部輪廓的草稿，其他部分基本上只要勾出大致的輪廓即可。圖層部分，我分成「頭髮」、「衣服」、「皮膚」三張圖層。

我在上色時會用剪裁的功能輔助，其中用來剪裁的草稿圖層會根據配色（色塊）調整順序，以免在塗色時擋住相鄰的草稿圖層。對我來說，像這樣配合剪裁狀況細分草稿圖層比較方便上色。

創作者小檔案

水溜鳥

居於北海道。喜愛美食。2020年發行首部插畫集《睏夢與光的箱庭》（暫譯）。目前從事應用程式、產品插畫與書籍裝幀等多方面的插畫工作。

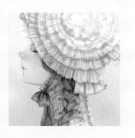

SNS X ／ @mizumizutorisan

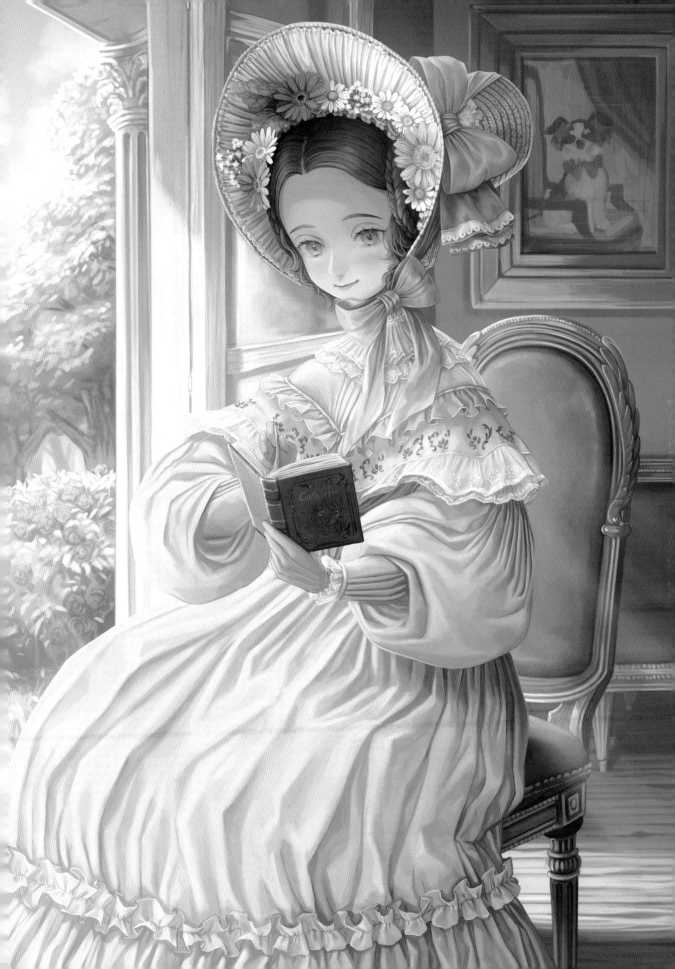

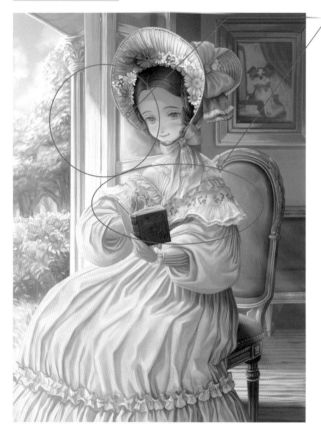

色調統一

色彩要呈現出和煦的陽光與蕾絲的透明感。此外，也要確保整個畫面的和諧，避免某個物件過度搶眼。

利用圖層輔助上色

我上色時通常會在草稿的上下建立新圖層。草稿下方圖層的功用是充當參考基準，方便上色與加陰影。而草稿上方圖層的功用，則是最後上色時削減草稿的存在感。上色到一個階段後，我會在上方圖層疊加顏色，使下方圖層的顏色和草稿線條更加融合。

使用筆刷 上底色時，我會根據上色面積分別使用「brush_beta1」和「brush_beta2」。

主要筆刷

brush_senga1

這是我最常用的草稿筆刷，適合用來描繪細節。我大多用來畫人物。

brush_nuri3

這是我處理細節顏色時用的筆刷，可以藉由調整筆壓改變顏色濃淡與線條粗細，適合用來塗細部的顏色。

次要筆刷

brush_beta1

上底色用的筆刷。使用「CLIP STUDIO PAINT」的預設數值。

brush_nuri1

適合用來添加光影漸層效果的「噴槍」。

brush_nuri2

大致上色時常用的筆刷。

brush_beta2

同樣是上底色用的筆刷，適合用來處理細節的顏色。

brush_senga2

草稿和清稿階段使用的筆刷。

作畫流程

基本上，人物和背景分開上色，上完顏色後再調整整體色調的平衡。

上色順序

① 打底 & 上底色

根據自己對成品的想像，替各個部位大致上色。

→詳見第180頁

② 背景加上陰影，整體上色

按室外→室內的順序添加背景的陰影，並大致上色。

→詳見第181頁

③ 人物加上陰影，大致上色

和背景一樣，先替人物添加陰影，然後大致上色。

→詳見第182頁

④ 描繪人物臉部與頭髮細節

仔細描繪人物的臉部和頭髮。

→詳見第183頁

⑤ 描繪服裝細節

洋裝是這張插畫的重要元素，必須精心描繪細節。

→詳見第184頁

⑥ 補充人物細節

調整人物的色調，修飾不太自然的地方。

→詳見第186頁

⑦ 補充室內背景細節

調整椅子和相框等室內背景的色調。

→詳見第187頁

⑧ 補充室外背景細節

觀察整體平衡，描繪室外的花朵、樹木。

→詳見第188頁

⑨ 整體微調

善用按部位別細分的圖層，調整整體色調。

→詳見第189頁

圖層組合

從 STEP02 開始直至最後完成，都是根據情況交替使用 brush_nuri1、brush_nuri2、brush_nuri3等筆刷，並無特定哪個步驟只用哪種筆刷，因此本書從 STEP02 之後的使用筆刷皆標記為brush_nuri1。

03

不同漫畫場景的電繪人物上色範例

各步驟重點 每個步驟的基本概念相同，都會在要上色部位的上下，分別建立用來上色的圖層。

STEP 01 打底＆上底色　　為方便上色，先大致區分物件（圖層）並分別打底。然後再根據成品的印象大致上色。

打底

這個步驟是從上方檔案的狀態開始繪製。為了方便後續上色，先將人物、背景與各個物件分成不同圖層。

❶ 椅子等家具打底

(使用筆刷) brush_beta1、brush_beta2
依據後續上色步驟，使用不同顏色替各個家具打底。

❷ 整體打底

(使用筆刷) brush_beta1、brush_beta2
繼續替畫面上絕大部分的物件打底。

> 用來打底的顏色不拘。
> 範例是使用不同明度的灰色。

上底色

> 帽子（bonnet）外面的顏色為「#bda790」。

> 洋裝主要部分的顏色為「#dbc3b9」。

> 如果我已經想好背景要怎麼畫，就會從背景開始上色。這樣替人物上色時才能選擇與背景相容的顏色。

❶ 大致上色

(使用筆刷) brush_beta1、brush_beta2
替人物和背景分別畫上預想中的顏色。先從背景開始畫。

❷ 繼續上底色

(使用筆刷) brush_beta1、brush_beta2
接著替人物上底色。注意，只要「大致上色」即可。

這張插畫是從背景開始上色。先畫窗外背景的陰影，然後替樹木、天空大致上色，接著再畫窗戶內側和室內的背景。

室外背景大致上色

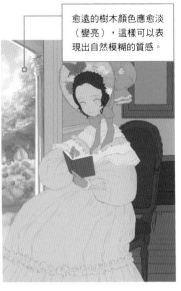

愈遠的樹木顏色應愈淡（變亮），這樣可以表現出自然模糊的質感。

❶ 加入陰影

(使用筆刷) brush_nuri1等

窗外的天空、樹木、花朵加入陰影。

❷ 背景大致上色

(使用筆刷) brush_nuri1等

屋外的背景上色後描繪細節。此處先畫了天上的雲朵。

❸ 繼續畫背景

(使用筆刷) brush_nuri1等

畫完窗外風景，最後描繪柱子的細節。

室內背景大致上色

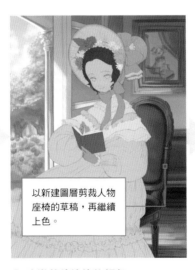

以新建圖層剪裁人物座椅的草稿，再繼續上色。

椅子高光的顏色為「#f9f7e5」。

❶ 加入陰影

(使用筆刷) brush_nuri1等

接著替室內背景上色。先畫地板和牆壁的陰影。

❷ 改變草稿線條的顏色

(使用筆刷) brush_nuri1等

接著調整草稿線條的顏色以融入畫面。

❸ 加入高光

(使用筆刷) brush_nuri1等

畫上明亮色的高光。至此背景上色完成。

上色小訣竅　應該很多人上色時都不希望顏色溢出特定範圍，這時我推薦使用「CLIP STUDIO PAINT」本身的「剪裁」功能（詳見第21頁）。我個人很喜歡這個功能，即使上色時超出範圍，也只有剪裁範圍內會出現顏色，就算要上好幾種顏色或畫很細微的地方，也不用擔心顏色溢出。

人物加上陰影，
大致上色

人物和背景的畫法一樣，先加入陰影，然後大致上色。這樣就能確定插畫概略的配色。

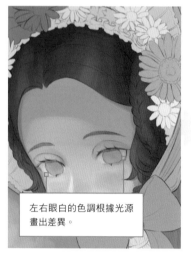

左右眼白的色調根據光源畫出差異。

① 臉部大致上色

使用筆刷 brush_nuri1等

臉部的陰影部分塗上深色，然後再畫其他部位。

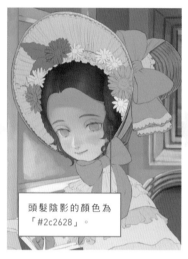

頭髮陰影的顏色為「#2c2628」。

② 頭髮大致上色

使用筆刷 brush_nuri1等

用噴槍畫頭髮的陰影，再用自訂筆刷強調陰影。

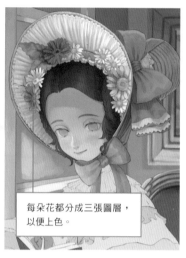

每朵花都分成三張圖層，以便上色。

③ 帽子大致上色

使用筆刷 brush_nuri1等

帽子內部畫上陰影後，再塗花朵和緞帶的顏色。

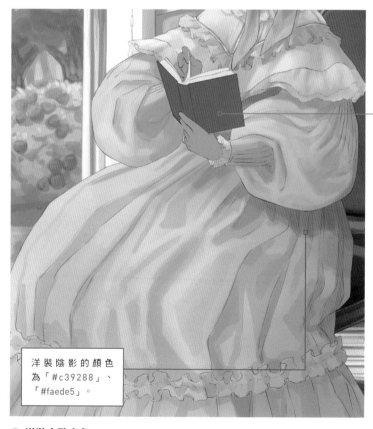

洋裝陰影的顏色為「#c39288」、「#faede5」。

④ 洋裝大致上色

使用筆刷 brush_nuri1等

使用深色描繪洋裝的陰影，表現質感。這樣陰影和大致配色的部分就完成了。

手套和書本等細節部分也畫上陰影。

進階小知識

指定上色範圍

我通常會依不同色塊（物件）區分圖層，並用各自的打底圖層剪裁。因此，當我想單獨替某個物件上色時，會使用「根據圖層的選擇範圍」→「建立選擇範圍」指定上色範圍。

描繪人物臉部
與頭髮細節

愈靠近畫面前方的部分要畫得更細緻。這張插畫最前面的東西是人物，所以人物要畫得最仔細。

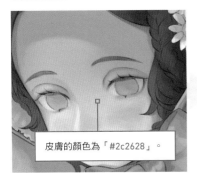

皮膚的顏色為「#2c2628」。

❶ 仔細描繪皮膚

（使用筆刷） brush_nuri1等

在使用打底圖層剪裁的臉部草稿圖層之下建立新圖層，仔細描繪皮膚。

❷ 勾勒眼睛輪廓

（使用筆刷） brush_nuri1等

使用比皮膚和皮膚陰影彩度更高的顏色，勾勒陰影與眼睛的輪廓。這樣可以表現血色。

睫毛的顏色為「#a9847b」、「#8e5956」。

❸ 描繪睫毛

（使用筆刷） brush_nuri1等

描繪睫毛。眼頭使用較亮的顏色。

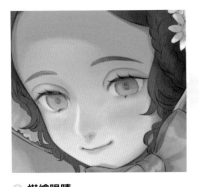

❹ 描繪眼睛

（使用筆刷） brush_nuri1等

右眼畫得比左眼亮一些，用眼睛的亮度呈現光照的狀況。

❺ 修飾眼睛

（使用筆刷） brush_nuri1等

吸取眼白的顏色，柔化眼白與眼黑的分界，調整眼睛的形狀和色調。

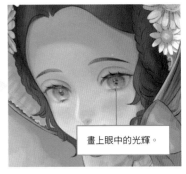

畫上眼中的光輝。

❻ 完成臉部

（使用筆刷） brush_nuri1等

觀察臉部整體平衡，適度修飾。這裡在眼睛部分加了一點藍色。

描繪頭髮細節

❼ 描繪頭髮細節

（使用筆刷） brush_nuri1等

在使用打底圖層剪裁的臉部草稿圖層之下建立新圖層，描繪髮流與光澤。

❽ 勾勒頭髮光影輪廓

（使用筆刷） brush_nuri1等

使用比髮色彩度更高的顏色，淡淡地勾勒頭髮反光與陰影的輪廓，增加頭髮的色彩層次。

❾ 完成頭髮

（使用筆刷） brush_nuri1等

使用彩度高於周圍的顏色，輕輕勾勒陰影與眼睛的輪廓。這樣可以表現血色。

用心描繪人物的服裝，確實表現插畫的世界觀。例如，帽子上的每一朵花都畫成不一樣的顏色。

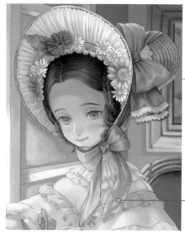

我想像中的緞帶是絲質，為了表現絲質的光澤，某些部分我用了彩度較高的顏色，增強明暗對比。

使用比「#5b8192」彩度更高的「#3f4c67」。

① 畫帽子 使用筆刷 brush_nuri1等

在帽子草稿圖層的上下各開一張新圖層，描繪草帽的部分。

② 畫緞帶 使用筆刷 brush_nuri1等

在帽子緞帶的草稿圖層之下建立一張新圖層，描繪緞帶。

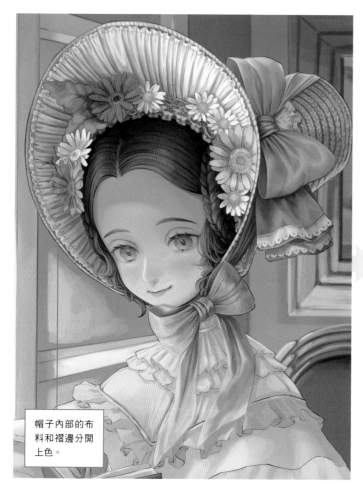

帽子內部的布料和褶邊分開上色。

④ 畫帽子內側的花朵

使用筆刷 brush_nuri1等

替帽子內側的花朵上色。至此就完成帽子上色的部分了。

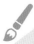

上色小訣竅

從後面的花開始畫

替帽內花朵上色是一項細活，為了提高效率，我會先畫顏色或花種相同的部分，或從畫面後方的花畫到前方的花。以這張插圖為例，瑪格麗特（白花）和非洲菊的葉子位於最後面，所以要從那裡開始上色。接著是非洲菊（三朵暖色系的花），然後是縷絲花（白色小花）。

③ 畫帽子內側的布與褶邊 使用筆刷 brush_nuri1等

在帽內布料的草稿圖層之下建立一張新圖層，替帽內布料上色。接著在褶邊的草稿圖層之下建立一張新圖層，同樣上色。

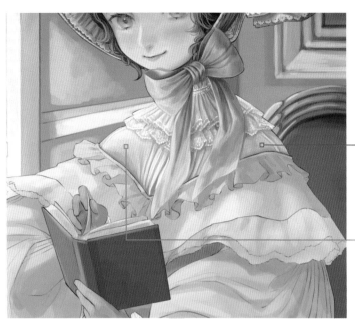

⑤ **畫內襯衣**

使用筆刷 brush_nuri1等

此處的內襯衣（chemisette）是指穿在洋裝底下、材質輕薄的無袖短上衣。我在內襯衣草稿圖層的上下各自建立了一張新圖層來描繪細節。

> 根據光照狀況，襯衣使用「#94847d」、「#ceb4a8」、「#fbfbf8」上色。

> 加入細斜線表現布料柔軟的質感。蕾絲上的刺繡圖案則使用比內襯衣亮一點的顏色，表現絲的質感。

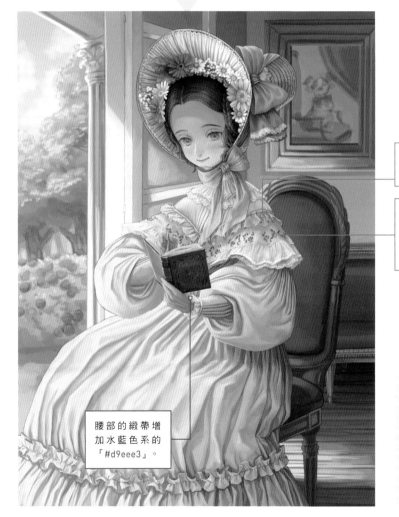

> 洋裝整體配色的彩度較高，增加鮮豔感。

> 描繪肩膀白色部分的刺繡。要注意的是，這部分的陰影會被下方的褶邊的粉紅色反光影響，所以顏色要帶點紅色調。

> 腰部的緞帶增加水藍色系的「#d9eee3」。

進階小知識

表現布料質感

想要畫好布料的質感，重要的是「了解」不同種類的布料。唯有了解布料的種類、用途、原料，我們才能發揮想像力。建議到布行逛一逛，或是以「了解布料」的角度仔細觀察一下自己的衣服。

⑥ **畫洋裝**

使用筆刷 brush_nuri1等

視情況建立新的圖層，描繪洋裝細節。

調整色調與人物細節，完成人物的部分。這裡使用圖層混合模式的「覆蓋」增加整體色彩的深度。

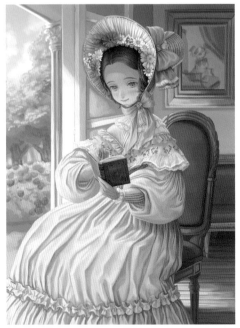

❶ 調整草稿線條的顏色

(使用筆刷) brush_nuri1等

建立新圖層，剪裁主要人物部分的草稿圖層，將草稿線條的顏色調整得更自然。

❷ 修飾突兀的地方

(使用筆刷) brush_nuri1等

觀察人物整體平衡，修飾顏色塗得不夠細緻的地方。

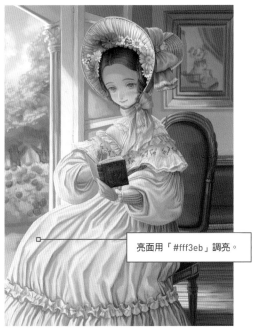

亮面用「#fff3eb」調亮。

❸ 描繪光影

(使用筆刷) brush_nuri1等

建立新圖層，亮面塗上淡淡的亮色，圖層混合模式選擇「普通」。

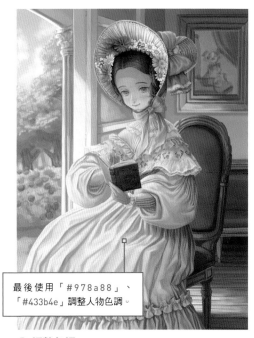

最後使用「#978a88」、「#433b4e」調整人物色調。

❹ 調整色調

(使用筆刷) brush_nuri1等

建立新圖層，將人物色調調整成更符合預期的模樣。圖層混合模式選擇「覆蓋」。

描繪細節，例如增加椅子的裝飾。這裡也調整了室內整體的明亮度。

根據光線狀況添加明亮的顏色。

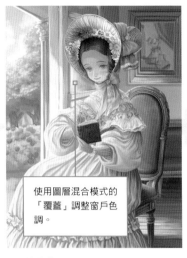

使用圖層混合模式的「覆蓋」調整窗戶色調。

① 描繪椅子

(使用筆刷) brush_nuri1等

描繪人物座椅的細節，這裡加上了精緻的裝飾。

② 描繪窗戶

(使用筆刷) brush_nuri1等

窗戶加上反射光等效果。接著建立新圖層，調整色調。

③ 描繪後方的椅子與相框

(使用筆刷) brush_nuri1等

描繪人物後方的椅子和相框的細節，例如加入陰影。

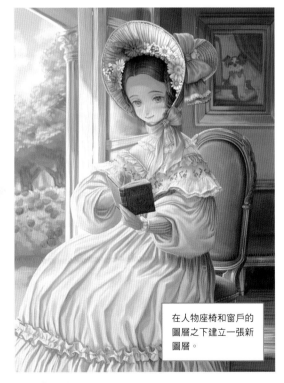

在人物座椅和窗戶的圖層之下建立一張新圖層。

④ 描繪牆壁與地板

(使用筆刷) brush_nuri1等

像其他背景一樣，仔細描繪牆壁和地板。例如，地板補上更多線條表現木頭的質感。

⑤ 調整明亮度

(使用筆刷) brush_nuri1等

室內目前感覺偏明亮，所以新開一張混合模式為「色彩增值」的圖層，將畫面調暗一些。

補充
室外 背景 細節

描繪窗外盛開的花朵與翠綠的森林。想要加強背景細節時，可以建立新的圖層，根據光線狀況調整整體色調。

描繪柱子和花草

所有描繪柱子的圖層都塗上偏亮的顏色，圖層混合模式選擇「普通」。

此處的圖層混合模式為「覆蓋」。

① 描繪柱子

（使用筆刷）brush_nuri1等

描繪柱子的細節。這裡是開一張新圖層，畫出柱子下方被光照亮的模樣。

② 描繪花草

（使用筆刷）brush_nuri1等

描繪窗外花草的細節，然後畫出被光照亮的部分。

③ 調整花草的色調

（使用筆刷）brush_nuri1等

建立新圖層，將色調調整成更接近預期的模樣。

描繪樹木

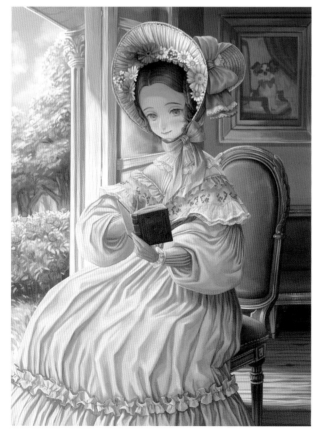

④ 仔細描繪樹木

（使用筆刷）brush_nuri1等

描繪窗外的樹木。最後新建圖層，加上偏亮的顏色調整色調。圖層混合模式選擇「覆蓋」。

上色小訣竅

利用圖層混合模式調整色調

調出理想色調的訣竅，就是妥善選擇圖層混合模式。「普通」模式下，顏色會直接疊加上去，統一整個畫面的色調，增添柔和感。「色彩增值」模式下，若疊加偏亮且彩度高的顏色，色調會變得更亮麗，疊加偏暗且彩度低的顏色則會形成陰影或增加深度。「覆蓋」模式不僅會影響插畫的明度，也會影響彩度，因此可以用來調整色彩的鮮豔度、深度、質感等要素。左圖即使用「覆蓋」調整了顏色的鮮豔度與描繪樹木底部的反射光。

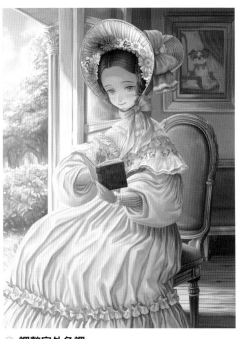

用橙色等暖色勾勒陽光照亮處的輪廓，可以增加色調的溫度，營造和煦的氣氛。

灑落椅子的陽光顏色為「#fffeec」。

① 調整室外色調

(使用筆刷) brush_nuri1等

建立新的圖層，根據太陽的位置於畫面左側添加淡淡的亮色。

② 描繪流瀉入室的陽光

(使用筆刷) brush_nuri1等

在人物座椅圖層的上下各開一張新圖層，描繪穿過人物和座椅之間的陽光。

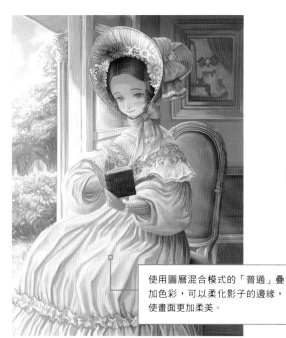

使用圖層混合模式的「普通」疊加色彩，可以柔化影子的邊緣，使畫面更加柔美。

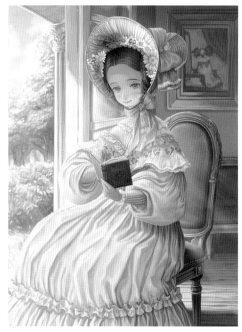

③ 補上淡淡的色彩

(使用筆刷) brush_nuri1等

將整個畫面的色調，調整成更符合原本預期的氛圍。這裡我在左下角添加了明亮的顏色，右上角添加了帶有藍色調的顏色。

④ 最後調整

(使用筆刷) brush_nuri1等

最後潤飾一下即可。這裡我在左下角補畫了陽光。

03

不同漫畫場景的電繪人物上色範例

結語

感謝您讀到最後。

書中介紹的人物上色技巧有沒有幫上您呢？

上色的方式因人而異，並不存在正確答案，

本書介紹的方法也不是唯一，

各位不妨先嘗試自己力所能及的事情，

或者穿插運用本書介紹的各種手法，

慢慢培養自己上色的方式，如此一來必定熟能生巧。

衷心期盼各位看完書後，

萌生「想畫更多圖」的念頭，

心想「畫畫真好玩！」

嘗試「挑戰各式各樣的上色方式」。

也期許各位持續進步，

畫更多更多的插畫，

成為 👍 數滿滿的優秀繪師。

審定　羊毛兔

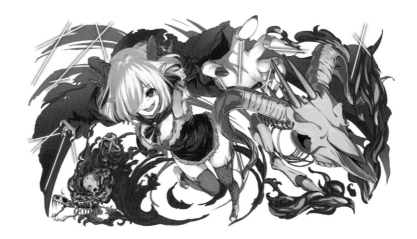

電子贈品

讀者可以透過以下連結下載本書電子贈品，包含線稿檔案、著色檔案與繪製過程的影片。

PSD為PSD檔，草稿為JPEG檔，各位可以用自己平常使用的軟體開啟檔案練習，比如「嘗試上色」、「確認圖層結構」等等。📹為上色過程的影片，紀錄了範例插畫「從哪裡開始上色」、「按什麼順序上色」，歡迎各位讀者多家參考。

● chapter2 ／人物電繪上色手法／羊毛兔

動畫風塗法

PSD　https://sp.nihonbungeisha.co.jp/manga_technics/youmou_usagi_animenuri.psd

📹　https://sp.nihonbungeisha.co.jp/manga_technics_m/youmou_usagi_animenuri.mp4

筆刷風塗法

PSD　https://sp.nihonbungeisha.co.jp/manga_technics/youmou_usagi_burashinuri.psd

📹　https://sp.nihonbungeisha.co.jp/manga_technics_m/youmou_usagi_burashinuri.mp4

厚塗法

PSD　https://sp.nihonbungeisha.co.jp/manga_technics/youmou_usagi_atsunuri.psd

📹　https://sp.nihonbungeisha.co.jp/manga_technics_m/youmou_usagi_atsunuri.mp4

水彩風塗法

PSD　https://sp.nihonbungeisha.co.jp/manga_technics/youmou_usagi_suisainuri.psd

📹　https://sp.nihonbungeisha.co.jp/manga_technics_m/youmou_usagi_suisainuri.mp4

● chapter3 ／不同漫畫場景的電繪人物上色範例　※ 按書中刊登順序，省略敬稱

線稿

草稿　https://sp.nihonbungeisha.co.jp/manga_technics/takatsuki_mui.jpg

フサノ

草稿　https://sp.nihonbungeisha.co.jp/manga_technics/fusano.jpg

秋月

草稿　https://sp.nihonbungeisha.co.jp/manga_technics/akitsuki.jpg

📹　https://sp.nihonbungeisha.co.jp/manga_technics_m/akitsuki.mp4

いずもねる

草稿　https://sp.nihonbungeisha.co.jp/manga_technics/izumoneru.jpg

📹　https://sp.nihonbungeisha.co.jp/manga_technics_m/izumoneru.mp4

井口佑

草稿　https://sp.nihonbungeisha.co.jp/manga_technics/iguchiyuu.jpg

📹　https://sp.nihonbungeisha.co.jp/manga_technics_m/iguchiyuu.mp4

ひぐれ

草稿　https://sp.nlhonbungelsha.co.jp/manga_technics/higure.jpg

百舌まめも

草稿　https://sp.nihonbungeisha.co.jp/manga_technics/mozumamemo.jpg

📹　https://sp.nihonbungeisha.co.jp/manga_technics_m/mozumamemo.mp4

水溜鳥

草稿　https://sp.nihonbungeisha.co.jp/manga_technics/mizutame-tori.jpg

📹　https://sp.nihonbungeisha.co.jp/manga_technics_m/mizutame-tori.mp4

監修者

羊毛兔

插畫家。曾負責設計網頁遊戲的NPC、背景圖，以及ASMR作品的標題插畫，也在東京擔任插畫講師。目前掉入二次創作的大坑，經常繪製自己迷上的遊戲人物二創圖，分享於社群媒體。

［主要經歷］
集換式卡牌遊戲（Lycèe OVERTURE）、聲音作品（株式會社fruitpot）、電子書封面（株式會社orion books）等媒體的人物設計與插畫。

TITLE

職人電繪　動漫人物上色技巧

STAFF

出版	三悅文化圖書事業有限公司
監修	羊毛兔
譯者	沈俊傑
創辦人／董事長	駱東墻
CEO／行銷	陳冠偉
總編輯	郭湘齡
責任編輯	張聿雯
文字編輯	徐承義
美術編輯	謝彥如
校對編輯	于忠勤
國際版權	駱念德　張聿雯
排版	二次方數位設計　翁慧玲
製版	明宏彩色照相製版有限公司
印刷	龍岡數位文化股份有限公司
法律顧問	立勤國際法律事務所　黃沛聲律師
戶名	瑞昇文化事業股份有限公司
劃撥帳號	19598343
地址	新北市中和區景平路464巷2弄1-4號
電話／傳真	(02)2945-3191／(02)2945-3190
網址	www.rising-books.com.tw
Mail	deepblue@rising-books.com.tw
港澳總經銷	泛華發行代理有限公司
初版日期	2024年5月
定價	NT$520／HK$166

ORIGINAL JAPANESE EDITION STAFF

編集	ナイスク http://naisg.com
	松尾里央　高作真紀　平間美江
編集協力	小林英史（編集工房水夢）
イラスト	羊毛兔、秋月、いずもねる、井口佑、高槻むい、ひぐれ、フサノ、水溜鳥、百舌まめも
カバー・本文デザイン、DTP	小池那緒子（ナイスク）

國家圖書館出版品預行編目資料

職人電繪 動漫人物上色技巧／羊毛兔監修；沈俊傑譯. -- 初版. -- 新北市：三悅文化圖書事業有限公司, 2024.05
　184面；　18.8x25.7公分
ISBN 978-626-97058-9-4(平裝)

1.CST: 電腦繪圖 2.CST: 插畫 3.CST: 繪畫技法

956.2　　　　　　　　　　113004701